SECRETS *of* ART

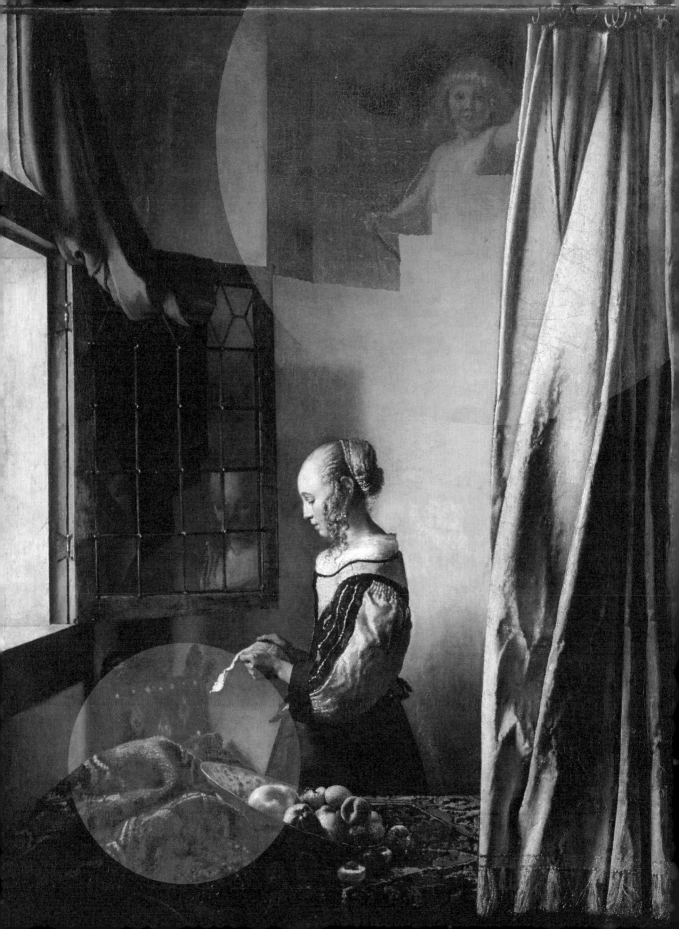

처음 보는 비밀 미술관

모든 그림에는 시크릿 코드가 있다

데브라 N. 맨커프

윌북

차례

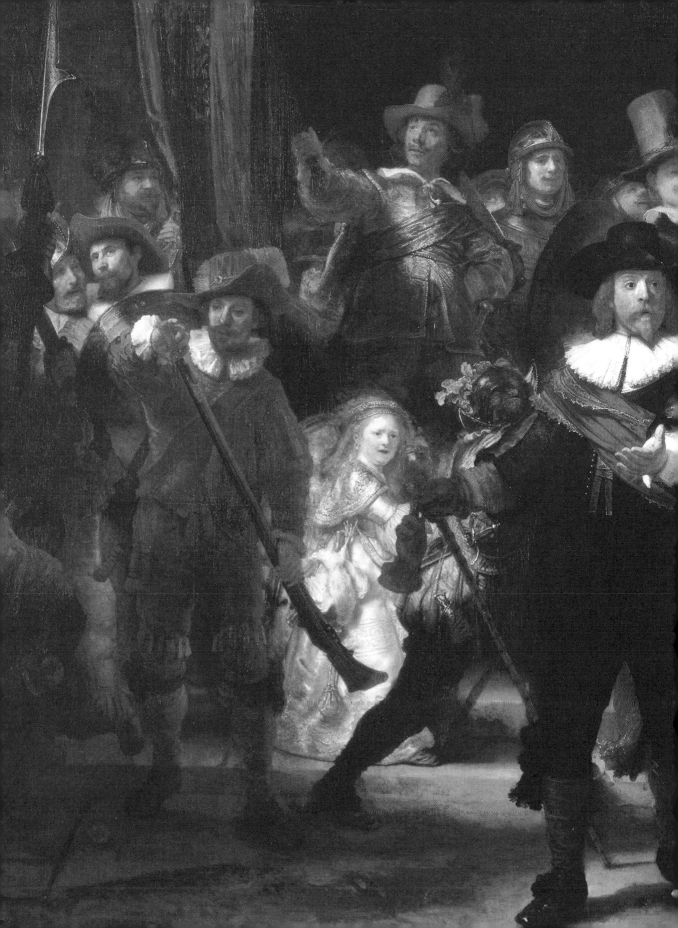

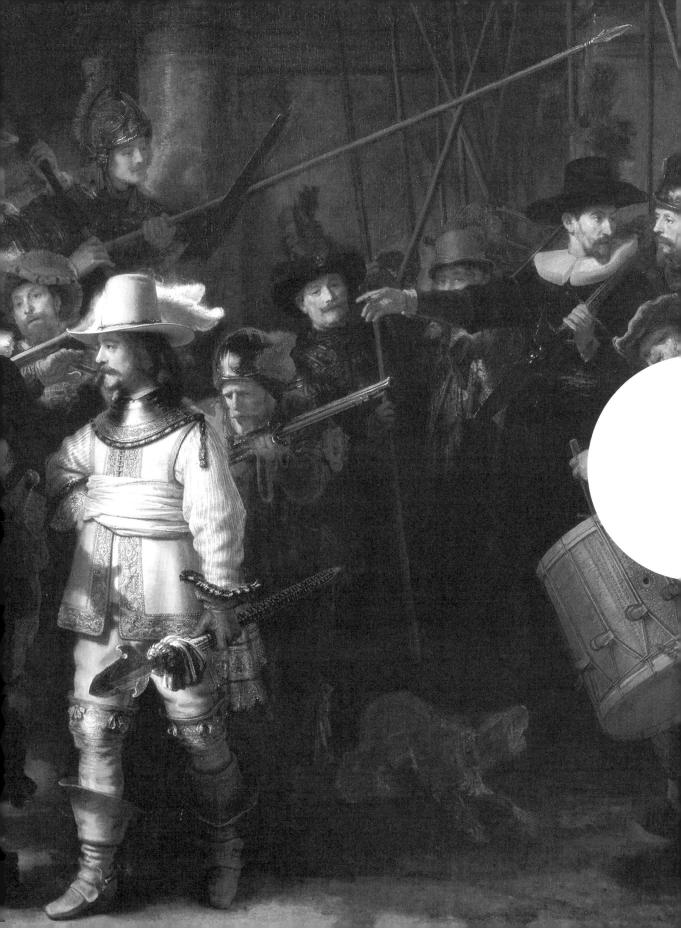

머리말

〈야경*The Night Watch*〉
렘브란트 판 레인Rembrandt van Rijn(1606–1669)
1642년
캔버스에 유채
379.5 x 443.5 cm
암스테르담 국립미술관

모든 미술 작품에는 이야기가 있다. 작품은 만들어진 시대와 창작자의 생각을 담는다. 따라서 작품에 대해 더 많이 알수록 우리는 작품에 더 깊이 몰입하여 감상할 수 있다. 하지만 때로는 작품에서 우리가 아는 작가, 주제, 시대와 일치하지 않는 점이 눈에 띈다. 물리적 또는 회화적으로 어색할 수도 있다. 물감이 유달리 두껍거나, 거울에 비친 대상이 흐릿하거나, 그림 속에서 일관되지 않아 이해할 수 없는 부분도 있다. 화면 아래에 유령 같은 이미지의 흔적이 보일 때도 있다. 우리는 작품에 보이는 것보다 더 많은 이야기가 있을지, 지금까지 알려진 이야기가 전부일지 궁금해한다. 익숙한 작품은 비밀스러워지고, 작품을 보는 우리의 태도는 감상에서 탐사로 바뀌며 우리는 다음과 같이 질문하게 된다. 이 작품에는 어떤 비밀이 있을까?

하나의 작품에 숨겨진 비밀을 파헤치려면 작품의 역사에 대해 질문해야 한다. 작품을 의뢰한 사람은 누구일지? 어디에 전시했는지? 누가 작품을 보았고 소장했는지? 작품의 물리적 상태도 심층적인 연구가 필요한 문제로 나아간다. 미술가가 특이한 재료나 방법을 사용했는지? 미술가의 의도대로 작품이 남아 있는지, 아니면 변형되거나 훼손되었는지? 완성된 작품인지? 질이 좋지 않은 물감을 사용

해서, 빛에 과도하게 노출돼서, 안전하지 않은 장소에 보관해서 상태가 나빠졌는지? 복원 과정에서 의도치 않게 상태가 안 좋아졌는지? 이 질문들은 관람자가 대답할 수 없기에 우리는 전문가인 미술학자, 보존 전문가, 과학자들에게 의지한다. 이들은 작품에서 보이는 것 너머에 숨겨진 역사, 문화적 배경, 상태 변화를 밝혀낸다.

문헌 연구, 물리적 평가, 과학적 분석을 거치면 유명한 작품의 굴곡진 사생활이 드러난다. 렘브란트 판 레인의 〈야경〉을 살펴보자. 암스테르담 국립미술관의 가장 중요한 전시실에 설치된 이 작품을 보기 위해 해마다 200만 명 넘는 사람들이 찾아온다. 1640년 암스테르담의 주요 미술가들에게 의뢰한 총 일곱 점의 단체 초상화 세트 일부로 제작된 이 작품은 당시 시민 민병대를 조직한 유력한 시민들의 모습을 담았다. 그림은 1642년 다른 그림들과 함께 클로베니에르 사수조합회관Kloveniersdoelen의 대형 홀에 걸렸다. 제2차 세계대전 당시 안전 문제가 있었을 때, 그리고 정기적인 청소와 수리에 들어갈 때를 빼고 〈야경〉은 계속 전시되었다. 이글거리는 색과 에너지로 가득한 실물 크기의 인물들은 언제라도 캔버스를 뚫고 나올 듯 보인다. 오늘날의 관람객은 수백 년이 된 그림에서 느껴지는 영화 같은

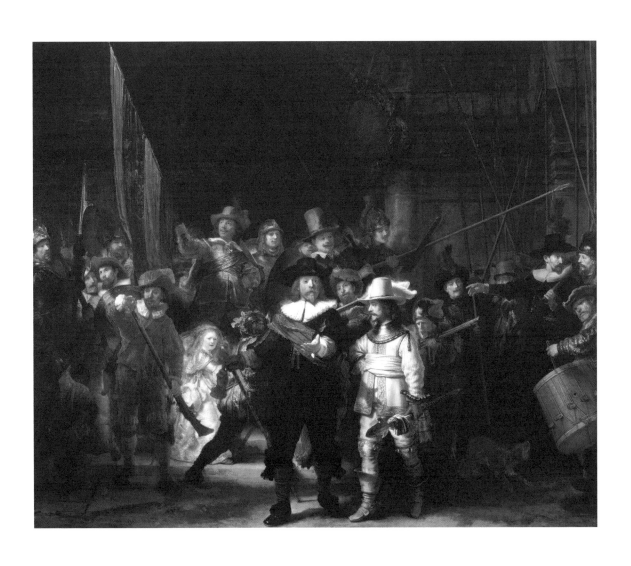

분위기에 공감하고 렘브란트의 세계를 엿보는 기분을 느끼기도 한다. 존경 가득한 눈으로 바라보는 대중은 투명한 의미와 활기가 넘치는 유명한 작품에 숨은 비밀이 있으리라 생각하기 어렵다.

1642년 처음 설치된 후로 사람들이 〈야경〉을 볼 수 있는 기회는 많았다. 클로베니에르 사수조합회관의 대형 홀에서는 모임, 연회를 비롯한 시민들의 축하 행사가 열렸고, 이런 공식 행사가 아니어도 홀은 대중에게 열려 있었다. 민병대 통합 후인 1715년, 〈야경〉은 시청(현재 왕궁) 위층의 소형 전시 회의실로 옮겨졌다. 나폴레옹 1세가 동생인 루이 나폴레옹을 네덜란드의 왕으로 선포한 지 2년이 지난 1808년에 그림은 새로 설립된 왕실박물관으로 옮겨져서 다른 유명한 네덜란드 작품들과 함께 전시되었다. 1815년 프랑스 점령군이 물러나면서 〈야경〉은 트립 가문 저택에 새로 생긴 암스테르담 국립미술관에 자리 잡았다. 지금의 국립미술관 건물은 1885년에 지어졌다. 네덜란드 건축가 P.J.H. 카위퍼르스는 가장 중요한 그림을 전시하기 위한 별도의 전시실을 설계했다.

〈야경〉이 기록된 역사 또한 놀랍다. 그림에는 서명과 날짜가 적혀 있다. 당시 명성을 얻고 있던 야심 찬 화가 렘브란트는 평판을 쌓고 자신의 이름을 더 널리 알렸다. 1653년 작품은 당시 시의원 헤릿 샤에프 피터르스가 사수조합회관 세 곳의 소장 그림을 정리한 목록에 처음 등장한다. 피터르스는 〈야경〉을 "대장 프란스 바닝 코크와 부대장 빌럼 판라위테뷔르흐, 1642년 렘브란트 그림"이라고 표기했다. 비슷한 시기에 코크 가문은 이 작품의 작은 드로잉을 얻어서 앨범에 보관했다. 여기에는 "클로베니에르 사수조합회관의 대형 홀에 걸린 그림의 스케치. 퓌르메란트의 젊은 영주가 대장으로서 부대장인 플라르딩언의 영주에게 민병대 중대를 정렬하라고 명령을 내림"이라고 적혀 있다. 스케치에는 완성된 작품에는 없는 두 인물이 있다. 또한 완성된 그림 속에는 있는 커다란 방패가 스케치에는 없다. 이런 작은 차이들이 흥미롭다. 우리는 렘브란트가 의도한 대로 〈야경〉을 보고 있는 것일까?

그림에서 사라진 인물들의 비밀은 남아 있는 기록으로 풀 수 있다. 1715년 그림을 시청사로 옮길 때 캔버스의 사면을 잘랐다. 시청사에 걸기에 그림이 너무 컸기 때문이다. 창을 들고 황금색 투구를 쓴 왼쪽에 있는 대원은 살아남았지만, 그 뒤에 있는 작은 인물 두 명은 없어졌다. 방패에 대한 의문은 여전히 풀리지 않았다. 언제, 누가, 왜 방패를 덧그렸는지에 대한 기록이 없다. 렘브란트가 직접 그렸을까? 전해지기로, 그림 속 민병대원은 전부 돈을 내고 초상화에 포함되었기에 일부는 그림 속 자신의 크기와 위치에 불만이 많았으며 무시당했다고 느끼기도 했다. 방패에 민병대원 전원의 이름이 적혀 있는데, 제대로 그려지지 않았다고 느낀 사람들을 달래기 위해 추가한 것일지도 모른다. 하지만 이 이야기가 사실인지, 방패를 그린 시기와 이유가 무엇인지는 확신할 수 없다. 렘브란트가 스케치를 한 후에 방패를 더했다고 짐작할 수도, 렘브란트가 그저 스케치에 방패를 그리지 않았다고 생각할 수도 있다.

그림에 관한 확실하지 않은 추측은 17세기에 또 등장했다. 당시 어떤 글도 이 그림을 〈야경〉이라고 부르지 않았고, 네덜란드 국립미술관에서 사용하는 작품의 공식적인 제목은 〈프란스 바닝 코크 대장

이 이끄는 2지구 민병대, 일명 '야경'*Civic Guardsmen of District U under the Command of Captain Frans Banning Cocq, known as the 'Night Watch'*〉이다. 지금의 제목은 1797년 바티비아공화국 국회가 'De Nagtwagt(네덜란드어로 Nachwacht, 영어로 Night Watch)'의 에칭 판화를 만들기 위한 수령증을 등록하면서 처음 등장했다. 더 이전 기록은 이런 아련한 제목이 어떻게 유래했는지를 알려주는 듯하다. 1758년 시의 미술 복원 전문가 얀 판데이크는 이 그림이 "햇빛이 강렬한 장면"으로 "감탄스럽다"라고 설명했다. 하지만 덧바른 보일유와 광택제로 인해 "어떤 단체"를 그렸는지 알 수 없다며 안타까워했다. 당시 민병대는 주간과 야간 순찰 둘 다 맡았는데, 광택제가 변색되면서 오전이 오후로 바뀐 것일까?

그림은 계속해서 변화를 겪는다. 보호막이나 물감이 벗겨지거나 표면에 연기와 먼지 같은 오염물질이 앉았을 가능성도 있다. 〈야경〉은 적어도 25번 세척된 것으로 알려져 있고 여러 차례 계획적인 공격을 받기도 했다. 1911년 한 남성이 광택제가 덮인 그림을 칼로 긁었고, 1975년에는 또 다른 남성이 캔버스에 12개의 구멍을 내서 대대적인 복원 작업을 해야만 했다. 1990년에는 그림에 산성 용액이 엎질러졌지만, 용액이 광택제를 침투하지는 않았다. 매번 그림을 닦고, 연구하고, 복원했다. 세척과 복원 과정은 그림 상태를 확인하는 기회이기도 했다. 2018년 7월 8일, 새로운 프로젝트가 기획되었다. 네덜란드 국립미술관은 20명이 넘는 미술학자, 보존 전문가, 과학자들로 팀을 구성해서 대대적인 복원 작업인 '야경 작전Operation Night Watch'을 계획했다. 고해상도 사진, 매크로 엑스선 형광 스캐닝 장비, 초

분광 영상 기술 같은 첨단 기술을 이용하여 유례없는 자료들을 모으고 해석할 것이다. 또한 예전과 달리 관람객들이 볼 수 있도록 전시실의 보호 유리막 안에서 연구를 진행할 것이다. 박물관에 직접 오지 못하는 사람들은 온라인에서 실시간으로 연구팀의 작업을 볼 수 있다. 야경 작전으로 그림을 원래 모습으로 되돌리지는 못하겠지만, 전문가들이 열혈 관객과 정보를 공유하는 과정에서 새로운 비밀이 밝혀질 수도 있다. 이 프로젝트는 우리가 한 작품을 얼마나 가까이 연구했거나 많이 알고 있든, 언제나 알아야 할 것이 더 있음을 보여준다.

21세기 기술을 활용한 야경 작전과 달리 작품의 비밀을 푸는 열쇠는 오래된 편지나 시, 전통, 말장난이나 수수께끼 같은 상징, 미묘한 몸짓이나 유행 구절에서 발견할 수도 있다. 때로는 그림 자체에 숨어 있기도 하다. 오랫동안 가려지고 감춰졌거나 지워진 흔적을 찾아내 그림을 제대로 관찰하고 감상하기 위해서는 학자들과 과학자들이 협력해야 한다. 그들의 작업이 이제부터 볼 미술 세계에 숨겨진 흥미로운 비밀들로 우리를 이끌어줄 것이다. 겹겹이 쌓인 물감 사이에서 미술가의 변덕이나 다른 사람이 변경한 요소를 밝혀낼 수 있다. 우리는 착시 효과를 풀고 숨겨진 정체를 찾아낼 것이다. 검열의 결과를 생각하고, 숨겨진 상징을 읽어내고, 인물의 복장에 얽힌 이야기를 발견할 것이다. 또한 미완의, 혹은 훼손되고 사라진 작품들을 살펴보며 작품 일부가 들려주는 전체의 이야기를 알아볼 것이다. 고증과 연구로 드러난 비밀들을 알아가며 익숙한 작품을 새롭게 보고, 소설만큼 환상적인 이야기를 만날 것이다.

1

물감 속을
꿰뚫어 보다

작품과의 만남은 간단한 질문으로 시작할 수 있다. 무엇이 보이는가? 가장 먼저 우리의 주의를 끄는 요소들은 작품 안에 있다. 우리는 그림의 형태, 선, 색채, 결을 보고, 개인적인 선호나 감정적 반응을 일으키는 지식과 정보에 기초하여 작품과의 관계를 확장해나간다. 시각과 사고만으로도 의미 있고 즐거운 감상을 할 수 있지만, 작품에는 우리가 보지 못하는 비밀이 있기도 하다.

모든 작품에는 그 나름의 역사가 있다. 특정 시간과 장소에서 자신만의 재료를 사용해 작품을 만든 작가는 작품에 서명과 제작 날짜를 남기기도 한다. 유명 작가의 작품이거나 한눈에 재료가 파악된다면 작품 자체에서 정보를 모을 수도 있다. 하지만 때로는 작가나 제작 시기를 모를 때가 있으며 우리에게 익숙하지 않은 재료가 사용된 경우도 있다. 이 틈새를 메우기 위해 미술학자는 시각적 내용을 넘어서서 작품을 더 넓게 이해할 수 있도록 그림을 외부와 연결하는 증거들을 연구한다. 편지, 문학작품, 심지어 설화로도 작품의 시기나 장소를 찾아내고 미술가의 이름이나 작업실을 밝혀낸다. 그림을 소장한 사람이나 평단의 반응을 알아낼 수도 있다. 정확한 날짜나 작가를 찾아내지 못하더라도 학자는 증거를 세밀히 분석하고 맥락을 구성해서 작품을 해석한다.

문헌 연구는 한 작품의 준거 기준을 만들고, 과학적 분석은 작품의 물리적 속성에서 의미를 끌어낸다. 희귀한 재료가 쓰였다면 작품을 만든 시기나 장소 또는 높은 의뢰가격과 연결할 수 있다. 작품이 만들어진 후에 개발된 물질이나 먼지 입자같이 이례적인 요소는 그림이 변형되었다는 증거가 된다. 그림의 작가가 다른 사람으로 밝혀지거나 작품의 진위가 뒤집히기도 한다. 20세기에는 엑스선과 자외선 분석으로 그림의 표면 뒤에 숨은 정보들을 찾아냈다. 과학의 도움 없이는 볼 수 없었던 설계안, 추가된 점, 덧칠한 부분이 드러났다. 21세기에 들어오면서 다중 스펙트럼 스캐닝과 영상 장비 같은 새로운 기술을 사용할 수 있게 되었다. 이 장비들은 작품을 투과해서 다양한 파장대의 영상을 확보하여 정밀한 정보를 제공한다. 의학 연구를 위해 개발된 장비들 덕분에 학자들은 물감층을 꿰뚫어 볼 수 있는 전례 없는 능력을 갖추었다.

기술과 문헌 연구, 과학적 분석과 오랜 호기심으로 발견한 사실들을 통합하면 익숙한 작품도 새롭고 풍부한 의미를 얻는다. 다음의 사례들에서는 벽화의 물감이 지금은 사라진 화려한 실내장식을 보여줄 뿐 아니라 알쏭달쏭한 방의 기능을 알려주기도 한다. 다중 스펙트럼 카메라로 찍은 공작 애인 초상화의 변화는 이들의 불륜 과정을 기록한다. 엑스선과 자외선 촬영은 잘 알려진 작품에 숨은 놀라운 사실을 파헤치고 관련된 소문을 확인시켜준다. 21세기 관람자들은 디지털 영상과 영상기의 발전으로 20세기에 구제하지 못한, 훼손된 작품들의 원형을 볼 수 있다. 미술사와 과학 기술로 밝혀진 비밀은 작품의 외형을 바꾸지 않지만, 우리가 작품을 보는 방식은 바꾼다.

재료와 의미

〈성 미카엘*St Michael*〉 세부, 바이워드 타워Byward Tower
1390년대경
런던탑
런던 영국 왕궁 관리청

1953년 미술 복원 전문가들은 런던탑 바이워드 타워 벽의 회칠을 벗겨내던 중 놀라운 사실을 발견했다. 수백 년 동안 쌓인 층을 걷어내자 중세시대에 그려진 십자가에 못 박힌 예수 그림이 나타났다. 튜더 왕조 시대에 설치된 육중한 벽난로 굴뚝 때문에 대부분 없어졌지만, 예수 왼쪽에 자리한 세례 요한과 성모 마리아, 오른쪽에 있는 사도 요한과 성 미카엘 그림은 놀랄 만큼 상태가 좋았다. 리처드 2세의 수호성인인 세례 요한이 그려져 있고 우아하고 섬세한 화풍이 돋보이는 것으로 볼 때, 리처드 2세 시절(1377-1399) 그림일 가능성이 크다. 무엇보다 광활한 성채에서 유일하게 살아남은 실내장식이라는 점이 중요하다.

중세시대 벽화 중 수백 년 동안 영국의 습한 날씨를 견뎌낸 것은 거의 없다. 따라서 보존이 가장 중요한 사안이었다. 연구에 지장을 주더라도, 부서지기 쉬운 벽면의 상태를 고려해서 파편의 크기와 개수를 최소화하는 결정이 최선이었다. 그로부터 반세기가 지난 후에 하디라 량 박사는 영국 왕궁 관리청HRP의 초청을 받아 새로운 비침투 진단 장비를 활용한 연구를 진행했다. 노팅엄트렌트 대학교 연구팀이 보조한 이 연구에서 량 박사는 광 간섭성 단층촬영기술OCT로 물감층을 스캔했다. 광 간섭성 단층촬영기술은 원래 안구의 삼차원적 변환을 위해 개발된 휴대용 의료 영상 장비이다. 연구팀은 다중 스펙트럼 스캐닝을 통한 원격 이미징 시스템PRISMS의 다양한 파장대를 이용해 고화질 이미지를 만들었다. 연구를 통해 그림에 사용된 희귀하고 값비싼 물감 성분이 밝혀졌다. 이 재료는 이 방 안에서 중요한 일이 벌어졌음을 암시했다.

바이워드 타워는 헨리 3세 시절(1238-1272) 성곽 남서쪽 모퉁이에 세워졌다. 두 개의 둥근 타워 사이에는 내리닫이 쇠창살문이 있는데, 이 성문의 해자 위로 한때 도개교가 있었다. 오늘날 성문은 런던탑을 찾는 관광객들의 주 출입구이다. '바이워드Byward'라는 이름은 'By the warders(경비초소 부근)'가 줄어든 말이다. 1279년부터 1810년까지 바이워드 타워는 왕실 조폐국 건물로 사용되어 경비가 삼엄했다. 내리닫이 쇠창살 문 위의 회랑은 오랫동안 조폐국 역할을 한 듯하다. 광택이 도는 값비싼 장식은 이 방에서 금화를 제조했음을 암시한다. 이 추측이 옳다면, 십자가에 못 박힌 예수 옆에서 저울을 든 성 미카엘은 상인들에게 정직하게 살라는 경고일 수 있다. 상인이 금의 무게를 재듯이 성 미카엘이 최후의 날에 영혼의 무게를 재리라는 것이다.

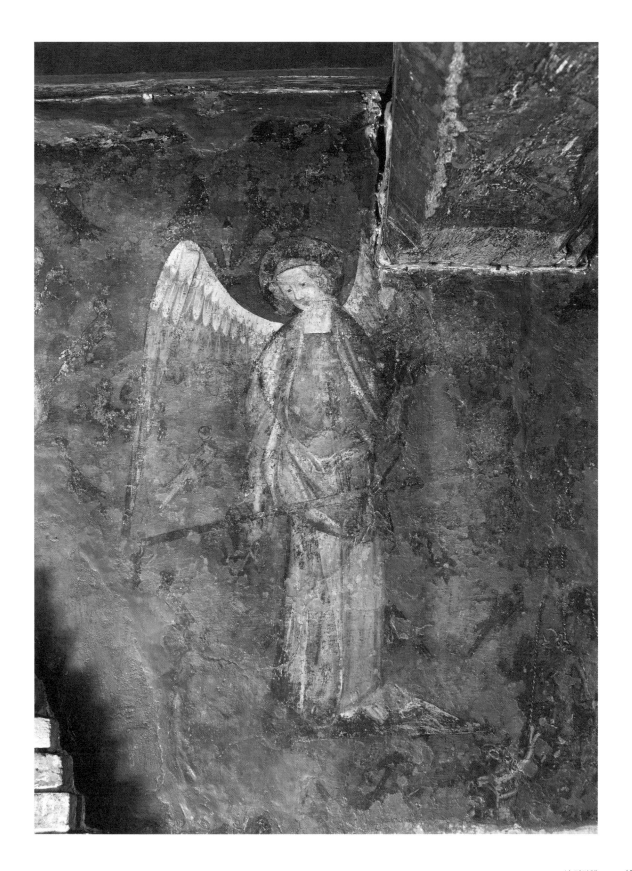

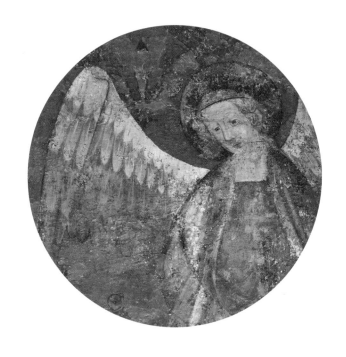

섬세한 용모와 우아한 몸동작은 전형적인 국제
고딕 양식을 보여준다. 14세기 말부터 15세기
내내 유럽 전역의 왕실에서 유행한 국제 고딕
양식은 기사, 농부, 대천사 등 모든 인물을
우아하고 귀족적인 모습으로 표현했다.

그림을 그린 화가는 광택이 도는 값비싼 광물
물감을 사용했다. 진한 푸른빛을 띤 남동석과
진사를 빻아 만든 주홍빛 염료 버밀리언으로
그림을 그렸다. 최근에는 인도가 원산지인
랙깍지진디의 분비물로 만든 붉은색 랙 염료red
lac가 사용되었음이 밝혀졌다.

광택이 도는 초록색
배경은 구리 표면에
생기는 푸른 녹으로 만든
녹청으로 그렸다. 비단의
주름을 흉내낸 배경에는
왕실을 상징하는 백합
문장과 플랜태저넷
왕조의 사자가 금박으로
그려져 있다. 신뢰와
충성을 상징하는
목도리앵무새도
등장한다. 이러한
그림들로 방을 화려하게
꾸미며 왕실의 권위를
내세웠다.

성 미카엘은 으뜸 대천사로 최후의 심판에서
정의의 저울로 영혼의 무게를 재는 역할을 하며
하느님의 군대를 지휘하는 전사이기도 하다.
바이워드 타워 회랑에 금 거래소가 있었다면
성 미카엘 그림은 모든 상인과 재무 관리자에게
부정을 저지르면 혹독한 대가를 치르리라는
경고가 되었을 것이다.

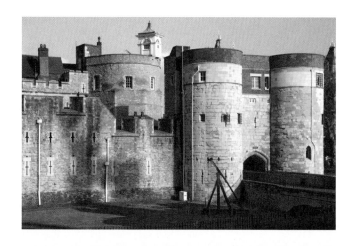

바이워드 타워는 13세기에 헨리 3세가
12세기에 건축된 성채를 보호하기 위해
세웠다. 타워에 도개교와 이중 쇠창살 문을
설치해 안전한 성문을 만들었다. 인두세에
화가 난 농민들이 일으킨 와트 타일러의
난이 발생한 1281년, 리처드 2세는
이 곳으로 대피했다.

돌로 만든 벽난로의 굴뚝이 언제 설치되었는지 정확히 알 수는 없지만, 건축 양식을
보아 튜더 왕조 때 건설되었으리라 추측된다. 벽돌을 쌓은 난로 뒤쪽에 튜더 왕조의
장미 장식이 보인다. 증축한 부분이 그림의 핵심인 십자가에 못 박힌 예수를
훼손했다. 지금은 오른쪽에 십자가 가로대 일부만 남아 있다.

겹겹이 쌓인 의미

〈담비를 안고 있는 여인The Lady with an Ermine〉
레오나르도 다빈치Leonardo da Vinci(1452-1519)
1489-1490년경
나무 패널에 유채
54.8×40.3cm
크라쿠프 차르토리스키 미술관

담비는 겨울이면 털갈이로 갈색 털이 드문드문해지고 흰 털이 빼곡히 자라나 흰담비라고 불린다. 약하면서도 공격적인, 날카로운 이빨을 지닌 이 맹수는 흔한 반려동물은 아니지만, 레오나르도 다빈치가 그린 〈담비를 안고 있는 여인〉의 주인공은 이 근육질 동물을 편하게 안고 있다. 여인과 담비는 몸을 함께 돌려서 정서적 유대감도 표현한다.

1900년에 발견된 한 편지로 여인의 정체가 밀라노 왕실 재무 관리의 딸 체칠리아 갈레라니Cecilia Gallerani(1473-1536)로 밝혀졌다. 담비를 그린 건 이 가족의 성이 담비를 가리키는 그리스어 갈레galeé와 음이 같은 것을 활용한 말장난일 수도 있다. 체칠리아 역시 궁정과 관련이 있었다. 아름답고 교육을 잘 받은 체칠리아는 통치자의 삼촌이자 섭정이었던 루도비코 스포르차(1452-1508)의 정부였다. 어두운 얼굴빛 때문에 '일 모로Il moro(무어인)'와 '레르멜리노 l'Ermelino(담비)'라는 별명이 있었던 루도비코는 체칠리아와의 인연이 시작되기 직전인 1488년 흰담비 기사단에 가입했다. 1464년 나폴리의 페르디난드 왕이 설립한 이 기사단의 신조 "불명예보다 죽음을 Malo mori quam foedari"로, 하얀 털을 더럽히느니 죽음을 택한다는 담비의 순수성에서 착안했다. 기사단에 가입한 지 1년이 안 되어 루도비코는 다빈치에게 체칠리아를 그려달라고 부탁했다 다빈치가 1482년 궁정 화가로 공작의 집에 들어간 후 처음으로 의뢰받은 초상화였다.

체칠리아의 성품에 대한 찬사든, 동음어를 활용한 말장난이든, 연인 관계를 암시한 것이든 최근 과학 연구에 따르면 이 초상화의 필수 요소인 담비가 다빈치의 초안에는 없었다고 한다. 2014년 프랑스의 엔지니어 파스칼 코트는 뤼미에르 테크놀로지 연구팀과 함께 층간증폭법LAM을 활용해 이 그림 표면에 닿은 빛의 파장대 13개를 기록하는 다중 스펙트럼 카메라로 1,600개가 넘는 이미지를 제작했다. 그는 물감층 속에서 다른 성분들을 찾아내는 과정을 양파껍질을 벗기는 과정에 비유하며 다빈치의 자세한 작업 과정을 추적했다.

코트는 완성된 초상화 밑에서 두 개의 초안을 찾아냈다. 첫 번째 초안에서 체칠리아는 혼자 있다. 두 번째 초안부터 담비가 등장하는데, 최종 그림 속 유연한 근육질 담비보다 훨씬 온순해 보이며 회색 빛이다. 이런 변화는 체칠리아와 루도비코가 더 친밀해졌다는 뜻일까? 아니면 그 이상을 보여주는 것일까? 1490년 밀라노에 파견된 페라라 공국의 대사 자코모 트로티는 에르콜레 데스테 1세 공작의 어린 딸과 약혼한 루도비코의 정략결혼이 이루어지기 힘들겠다는 편지를 보냈다. "꽃처럼 아름다운" 루도비코의 정부가 아기를 가졌기 때문이다. 최종 그림에서 강렬한 존재감을 드러내는 담비는 순수한 담비가 임신한 여성들의 보호자라는 또 다른 상징과 연결된다.

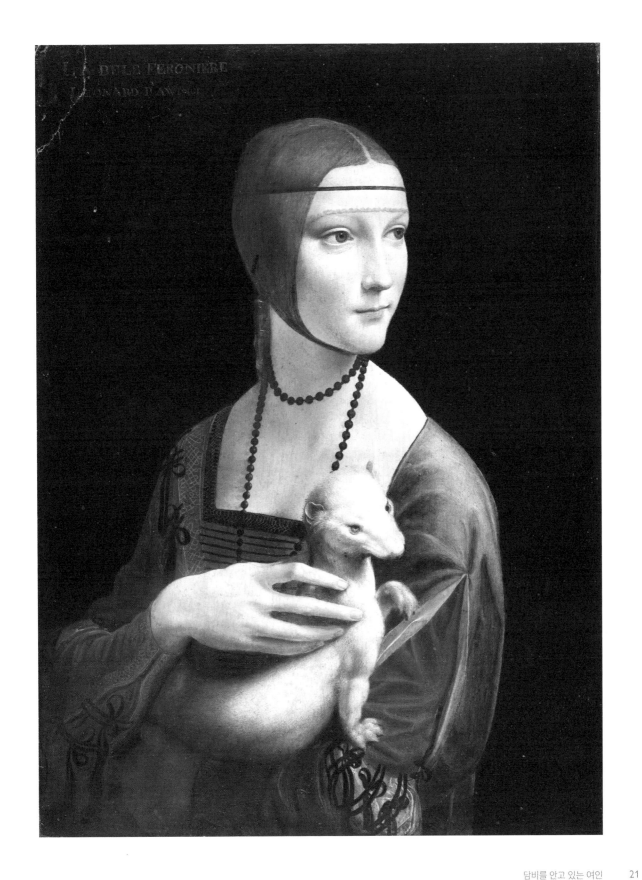

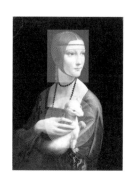

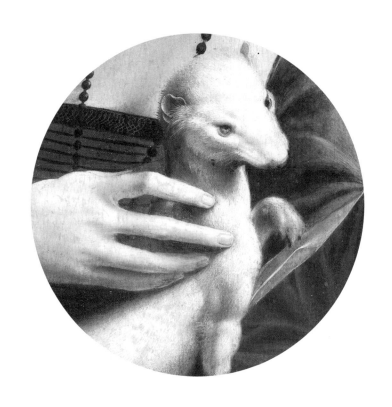

담비는 이 초상화의 핵심
요소이다. 하지만 최근의 과학
분석에 따르면 초안에는 담비가
없었다.

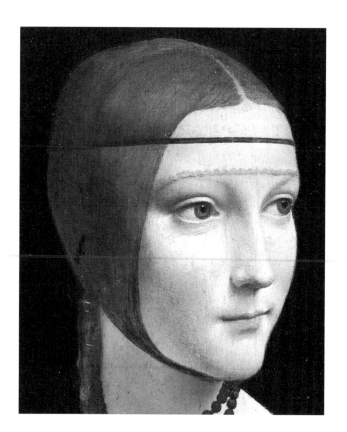

1492년 루도비코 궁정의 시인
베르나르도 벨린치오니는 다빈치가
그린 "당신의 별 중 하나"인
체칠리아의 빼어난 초상화가
부러운지 자연을 향해 묻는 소네트를
썼다. 그는 루도비코의 관대한
성품과 다빈치의 재능을 칭찬하면서
루도비코와 다빈치가 후원자 – 예술가
관계였음을 입증한다. 체칠리아 역시
이사벨라 데스테에게 보낸 편지에서
이 그림에 대해 "제가 아주 젊었을
때 그려졌습니다. 그 후로 많은 것이
변했습니다"라며 안타까워했다.

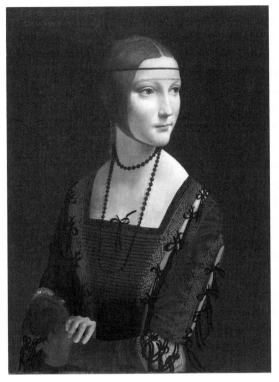

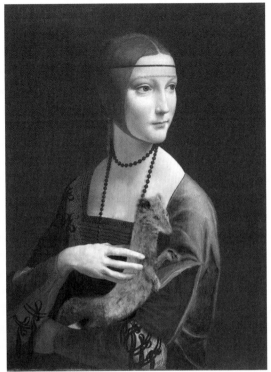

파장이 특정 재료에 반사될 때 뚜렷한 광학 효과가
만들어진다. 층간증폭법은 13가지 파장이 그림의 층을
투과하게 해서 물감의 밀도와 성분을 구분해낸다. 이렇게

수집된 자료는 작업하는 동안 아이디어를 계속 바꾸는
다빈치의 융통성을 보여주지만 그 동기까지 밝히지 못한다.

〈순수의 상징인 담비〉

레오나르도 다빈치

1494년경

종이에 갈색 잉크, 검정 초크

지름 91mm

케임브리지 피츠윌리엄 미술관

경계심 가득한 담비가 늪가에서 사냥꾼을
돌아보는 모습이다. 자신의 털에 진흙을
묻히기보다는 항복하려는 듯 보인다. 다빈치는
이 설화와 함께 담비가 하루에 한 번만 먹이를
먹는 절제의 본보기라는 믿음을 노트(Ms. H
1494)에 적어놓았다.

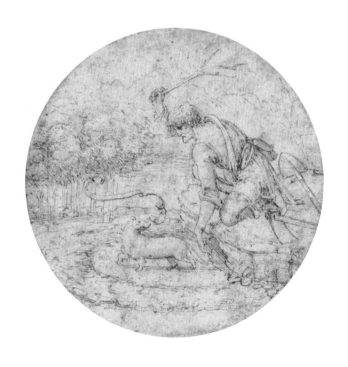

과학과 추측

〈푸른 옷의 소년The Blue Boy〉

토머스 게인즈버러Thomas Gainsborough(1727-1788)
1770년경
캔버스에 유채
179.4×123.8cm
캘리포니아 산마리노 헌팅턴 도서관, 아트 컬렉션, 식물원

토머스 게인즈버러의 가장 유명한 작품인 이 그림은 그려질 당시부터 작품을 둘러싼 질문이 쏟아졌다. 제작 날짜가 적혀 있지 않지만 1770년 런던 왕립 예술 아카데미 전시회에서 처음 공개된 듯하다. 화가 메리 모서Mary Moser는 동료 아카데미 회원에게 이렇게 말했다. "반 다이크풍 옷을 입은 신사 초상화로 게인즈버러는 자신의 최고의 능력을 보여주었습니다." 그해 게인즈버러는 남성을 그린 전신 초상화 두 점과 반신 초상화 두 점을 선보였고, 이미 1760년대에 자신의 조카인 에드워드 리처드 가디너를 '반 다이크 풍 옷'을 입은 모습으로 그렸다. 파란 옷을 입은 소년의 정체는 1808년 에드워드 에드워즈가 "아버지가 그릭 스트리트Greek-street(원문 그대로) 소호의 제법 큰 철물상 주인이었던 마스터 브루털Master Brutall(원문 그대로)"이라고 주장하기 전까지 의문으로 남아 있었다. 그림은 그 철물상의 아들인 조너선 부털Jonathan Buttall(1752-1805)이 소유하다가 1796년 그가 파산했을 때 경매에 들어갔다. 부탈은 그림이 그려질 당시 10대 후반이었고, 게인즈버러가 입스위치에 지낼 때부터(1752-1759경) 그의 가족을 알고 있었다.

1921년 변색된 광택제를 떼어내자 캔버스 윗부분에서 '펜티멘토pentimento'가 드러났다. '회개하다'라는 뜻의 이탈리아어 'pentirsi'에서 유래한 펜티멘토라는 용어는 얇은 물감층 또는 색이 바랜 물감층 아래 엿보이는 선이나 이미지를 일컫는다. 1939년 엑스선 분석으로 주인공 밑에 흰 띠를 두른 나이 든 남자의 머리가 나타났다. 이것은 그림에 어울리지 않는 두 가지 특징을 그럴듯하게 설명한다. 이 캔버스는 전신 초상화의 일반적인 길이보다 60cm가 짧고, 얼굴과 배경이 깃털같이 가벼운 게인즈버러의 전형적인 붓질보다 훨씬 두껍게 칠해져 있다. 폐기한 캔버스를 자르고 덧칠하여 재활용한 것이 분명하다. 나이 든 남자의 정체는 밝혀지지 않았지만, 게인즈버러가 단지 유희를 위해 재활용한 캔버스에 친구의 아들을 그렸으리라 짐작할 수는 있다.

놀라운 점은 또 있다. 1994년에 대대적으로 현미경, 적외선·자외선 분석을 한 결과 소년의 왼쪽 다리 옆에서 잉글리시 워터 스패니얼을 닮은 커다란 흰 개의 흔적이 드러났다. 게인즈버러가 원래 이 소년을 개와 함께 그리려 했지만 바위 더미로 대체했음을 알려준다. 왜 이런 결정을 내렸는지는 과학 분석으로는 설명할 수 없는, 미술사학자가 풀어야 할 수수께끼다. 새로운 보존 처리 작업에서 새로운 정보가 발견되어 답을 찾을 수도 있다. 무엇을 찾아내든 간에 미술사 연구와 동반된 과학 연구는 우리의 친숙하고 사랑받는 작품에 대한 더 많은 사실을 밝혀줄 것이다.

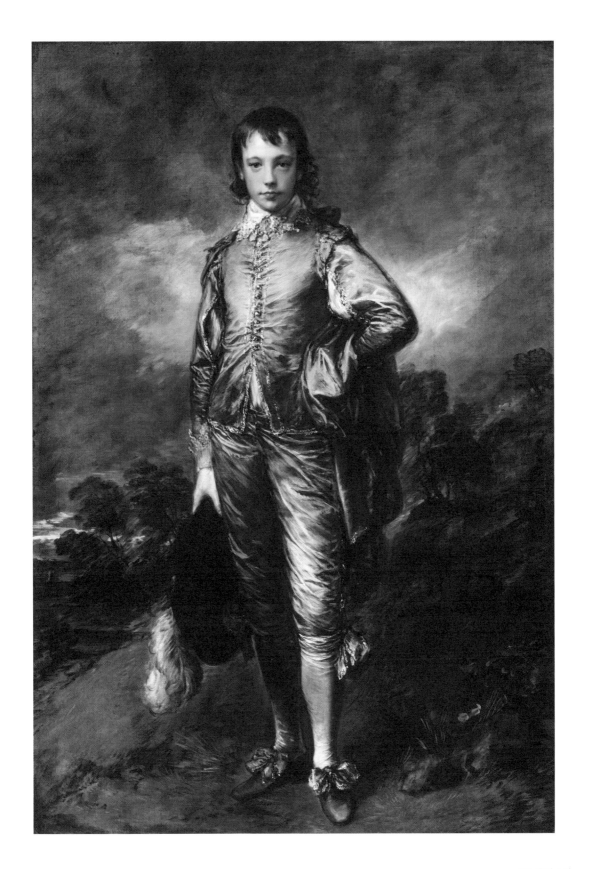

이 소년이 조너선 부털이라는 에드워드
에드워즈의 1808년 주장은 선뜻
받아들여졌고 지금도 통용되고 있다.
하지만 일부 학자는 그림이 그려진
시기와 이 주장 사이에 40여 년의 시차가
있음을 주목하여, 부털은 소유자 중 한
사람일 뿐이며 주인공으로 단정할 수
없다고 주장한다.

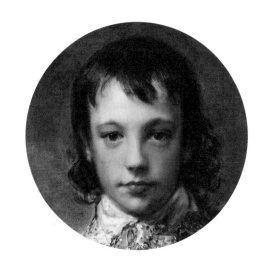

1939년 이전에 발견된 펜티멘토를 근거로 소년이 처음에
모자를 손에 들지 않고 머리에 쓰고 있었다는 추측이
있었지만, 엑스선 분석은 그 추측이 틀렸음을 증명했다.
매끄러운 반바지, 몸에 딱 달라붙는 속바지, 신발 위의
빳빳한 리본에서 느껴지는 실크의 특징과 함께 모자의 흰
깃털은 표면의 호화로운 질감을 살려내는 게인즈버러의
솜씨를 보여준다.

광택이 도는 푸른색 실크로 만든 더블릿doublet(솜 같은
것을 넣어 누비고 절개 장식이나 리본으로 장식한 남성용
상의 옮긴이)은 반 다이크 시절 특권층 청년의 복장을
완벽하게 묘사한 것이다. 게인즈버러의 다른 초상화에서도
적어도 네 번이나 등장하는 것으로 보아, 그가 이 옷을 갖고
있었으리라 추측된다.

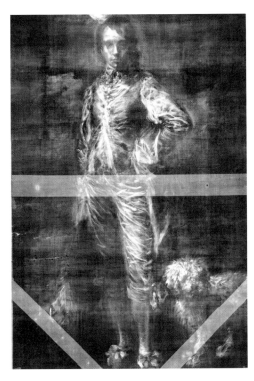
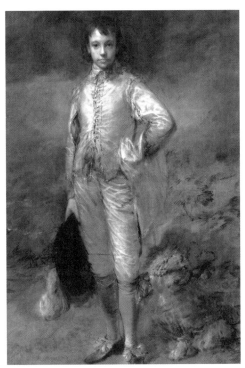

엑스선 촬영 결과 소년의 아래부터 캔버스틀 꼭대기까지 넘어가는 유령 같은
인물이 드러난다. 이는 캔버스 일부가 잘렸음을 알려준다. 오른쪽의 적외선 촬영기
리플렉토그래피reflectography로 찍은 이미지에는 앉아 있는 개가 있다. 게인즈버러가 개를
두 번 이상 수정했음을 보여준다.

〈게인즈버러 뒤퐁Gainsborough Dupont〉
토머스 게인즈버러

1773년
캔버스에 유채
51.6×38.8cm
에일즈버리 와즈던 저택

게인즈버러는 반 다이크풍 옷을 입은 또
다른 젊은 남성도 그렸다. 옷깃, 어깨선, 소매
트림이 〈푸른 옷의 소년〉의 더블릿과 일치한다.
일부 학자들은 게인즈버러의 조카이자 화실
조수였던 뒤퐁이 〈푸른 옷의 소년〉 모델이었다고
추측하지만, 뒤퐁의 날카로운 외모는 〈푸른 옷의
소년〉의 모델과 아주 다르다.

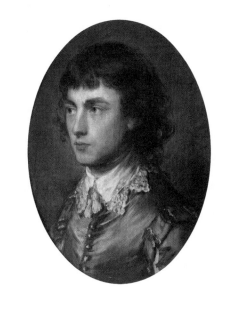

스캔들의 자취를 따라서

〈마담 X*Madame X*(마담 피에르 고트로*Madame Pierre Gautreau*)〉
존 싱어 사전트John Singer Sargent(1856-1925)
1883-1884년
캔버스에 유채
208.6×109.9cm
뉴욕 메트로폴리탄 미술관

파리에 사는 야심 찬 젊은 초상화가 존 싱어 사전트는 자신에게 명성을 안겨줄 매력적인 주인공을 물색하고 있었다. 그는 미국 출신의 사교계 명사 버지니 고트로(1859-1915)가 적임자라고 생각했다. 파리 전역에서 극적이고 감각적인 스타일과 빼어난 외모로 유명했으며 많은 젊은 미술가가 그녀를 그리겠다고 경쟁을 벌였다. 사전트가 가장 먼저 그녀를 설득해 모델로 세웠지만, 1883년 여름 내내 초상화에 고전했다. 평소처럼 사전트는 모델의 옷장에서 드레스 하나를 골랐다. 메종 펠릭스에서 구입한, 목둘레가 깊이 파이고 우아한 다이아몬드 끈이 달린 몸에 꼭 맞는 검은색 벨벳과 새틴 드레스였다. 대담하지만 꾸밈 없는 실루엣이 그녀의 조각상 같은 비율과 라벤더 톤 파우더로 화사함을 강조한 창백하고 반짝이는 피부를 돋보이게 했다. 사전트는 회갈색 배경을 반투명한 장밋빛 광택제로 바꾸면서 그녀의 피부 빛이 누그러지자 그녀의 아름다움을 "담아낼 수 없다"며 친구들에게 한탄했다.

완성된 그림에서 사전트는 주인공의 오른쪽 어깨 톤을 조정했다. 엑스선 촬영으로 주인공의 자세에서 사전트답지 않은 우유부단함이 드러났다. 사전트는 수차례 예비 스케치를 했고, 마담 고트로의 날렵한 옆얼굴뿐만 아니라 팔과 목, 어깨의 굴곡에도 집중했다. 엑스선 사진에서 드러나듯 사전트는 그림을 계속 바꾸었다. 머리와 오른팔의 윤곽을 수정하고, 드레스의 목둘레선을 올리고, 엉덩이에 올렸던 손의 위치를 바꿨다. 옆얼굴 또한 적어도 여덟 차례 수정했다. 그녀의 어깨 위에 내려앉은 탁한 그림자는 그가 두 차례 다이아몬드 끈의 위치를 바꿨다는 사실을 알려준다. 끈을 어깨 아래로 흐르게 한 최종 선택은 1884년 파리 살롱전에서 작품의 운명을 결정지었다. 사전트의 그림은 비범한 미인을 똑같이 그리기보다 미국인 야망가 부부의 이목을 끌려고 뻔뻔하고 저속한 시도를 했다는 조롱을 받았다.

오늘날 다이아몬드 끈은 마담 고트로의 어깨 위에 단단히 올라가 있다. 악평에 상처를 입은 사전트가 전시 직후 그림을 화실로 가져가서 끈의 위치를 바꾼 것이다. 첫 전시 현장을 보여주는 선명하지 않은 흑백사진 한 장과 목판화 한 점만 지금까지 남아 있다. 2015년 메트로폴리탄 미술관의 미디어랩 소장 돈 언딘은 적외선 플래시 라이트와 카메라를 사용하여 실물 그림 크기의 디지털 버전을 실물 크기로 재현했다. 카메라가 투사한 빛이 표면을 '꿰뚫으면서' 첫 관람객들이 보았을 관능적인 드레스가 드러났다. 첨단 과학을 통해 21세기 관람객은 사전트와 여인의 명성이 가느다란 다이아몬드 끈 때문에 위태롭던 시기를 엿볼 수 있다.

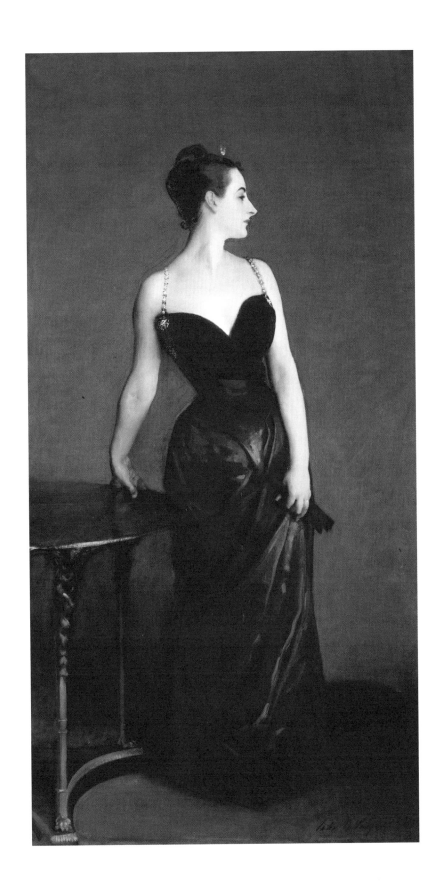

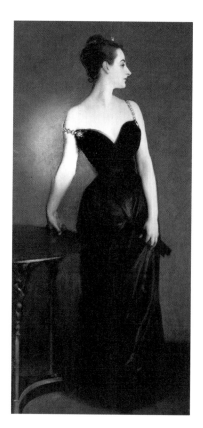

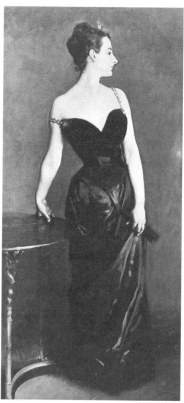

맨 왼쪽: 실물 크기 디지털 복제와 그림 표면에 원형 마스크circular mask를 만드는 적외선 조명을 사용해서 표면을 훼손하지 않고 덧칠한 부분을 적외선 카메라로 꿰뚫어 볼 수 있다.

왼쪽: 1884년에 찍은 이 사진은 사전트의 원래 그림을 보여주는 귀한 자료다. 사전트가 사진을 의뢰했는지 알려지지 않았으며 사진은 널리 유포되지도 않았다.

1885년 사전트의 화실에서 찍은 이 사진은 오늘날 우리가 보는 〈마담 X〉를 보여준다. 정확히 언제 드레스 끈을 수정했는지 알 수 없지만, 소동이 벌어진 직후에 다시 그린 것만은 분명하다. 사전트는 이 초상화를 건네히기 꺼렸지만, 자신의 최고 작품 중 하나로 생각하며 간직했다.

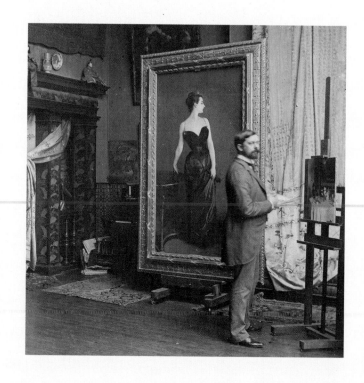

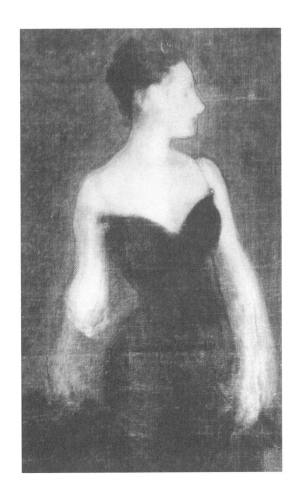

엑스선 이미지는 사전트가 주인공의 머리, 팔,
어깨의 정확한 윤곽을 찾기 위해 노력한 흔적을
보여준다. 적어도 여덟 차례 옆얼굴을 바꾸었고,
오른손의 위치를 고심했다. 드레스의 깊이 파인
목둘레는 위로 올렸다. 가장 흥미로운 점은
처음에는 어깨끈이 어깨 위에 있었다는 사실이다.

마담 고트로의 나른한 모습에
매료된 사전트는 기다란 목,
넓은 어깨, 코르셋으로 조인
허리를 강조하는 자세를
스케치했다. 그녀가 소파에
깊숙이 기대면서 드레스의
다이아몬드 끈 한쪽이 둥근
어깨에서 흘러내려 가 있다.
이 스케치에서 초상화의
아이디어를 얻었을 수도
있다.

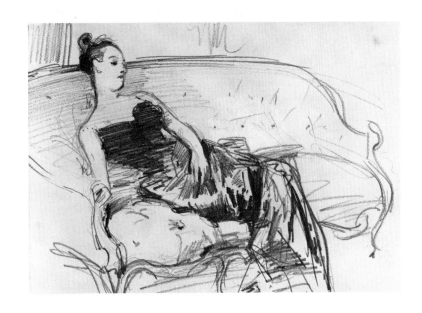

빛바랜 영광에 새로운 빛을

〈하버드 3면 벽화*Harvard Art Mural Triptych*〉
마크 로스코Mark Rothko(1903-1970)
1962년
캔버스에 에그 템페라, 수성페인트
패널 #1 267.3×297.8cm
패널 #2 267.3×458.8cm
패널 #3 267×243.8cm
케임브리지 하버드 대학 미술관

1962년 마크 로스코는 하버드 대학교의 새로 지은 홀리요크 센터Holyoke Center에 다섯 점의 벽화를 그려달라는 의뢰를 받았다. 이 의뢰는 "아이디어와 관객 사이"에 그 어떤 것도 있어서는 안 된다는 그의 이상을 실현할 기회였다. 로스코는 관객이 색으로 흠뻑 젖은 거대한 캔버스에 몰입할 수 있는 환경을 선호했다. 그는 주제브 류이스 세르트Josep Lluís Sert 가 설계한 모더니즘 양식 건물 맨 위층에 자리한 식당과 연회실 동쪽과 서쪽 벽에 프레임이 없는 그림 연작을 걸었다. 패널 두 개는 문 옆에 걸렸고, '삼면화'로 알려진 패널 셋은 맞은편 벽에 설치했다. 로스코는 북쪽과 남쪽 벽의 바닥에서 천장까지 이어진

창문을 빛이 차단되는 유리섬유 커튼으로 가려달라고 요구했다. 하지만 이 커튼을 닫는 경우는 거의 없어서 그림은 빛에 노출되었으며, 로스코가 의도한 관객과의 접근성 발현도 실현되지 못했다. 15년이 지나지 않아 그림들은 빛에 손상되고 구멍이 나고 찢기고 음식 얼룩과 낙서로 훼손되었다. 1979년 하버드 대학은 벽화를 떼어내서 수장고로 옮겼다.

로스코가 변질되기 쉬운 물감(리톨레드)과 동물 가죽 접착제를 혼합해 쓴 탓에 그림 상태가 더 빨리 악화되었다. 보존 처리를 하지 않은 캔버스에 작업해서 표면에 구멍이 생기고 약해진 것이다. 1964년에 광택이 도는 색채를 찍었던 엑타크롬 컬러슬라이드 필름 역시 색이 바랬다. 20세기 보존 처리법으로는 해결하지 못했지만, 21세기 기술이 창조적인 대안을 마련했다. 복원팀은 퇴색된 슬라이드필름을 디지털로 복원해서 로스코의 진홍색 견본을 구축했다. 하버드 대학교와 매사추세츠 공과대학의 연합 연구진은 소프트웨어 프로그램을 개발해서 색을 구분하고 각 그림을 픽셀 단위로 분석해 흐릿해진 벽화의 원래 광도를 볼 수 있는 자료를 정리했다. 로스코가 공개하지 않은 여섯 번째 캔버스는 한 번도 빛에 노출되지 않았기에 이제는 되돌릴 수 없을 정도로 사라진 색의 견본이 되어주었다.

이런 비침투적인 방법으로 로스코가 의도한 대로 벽화를 볼 수 있게 되었다. 색이 바랜 벽화를 보정하고 원래 모습을 볼 수 있도록 '보완하는' 디지털 이미지들이 만들어졌다. 이미지를 실제 그림에 투사해서 원본의 광채를 되살린 것이다. 벽화는 2014-2015년 전시회를 위해 원래 걸려 있던 공간을 그대로 재현한 전시실에 설치되었다. 온종일 다섯 대의 디지털카메라가 캔버스 위에 디지털 이미지를 투사했다. 미술비평가 루이스 메넌드에 따르면 그 장치가 망가진 캔버스를 "죽음으로부터 구해냈다". 전시 마지막 날에는 프로젝터가 하나씩 꺼지면 관람객이 벽화의 실제 상태를 볼 수 있게 했다.

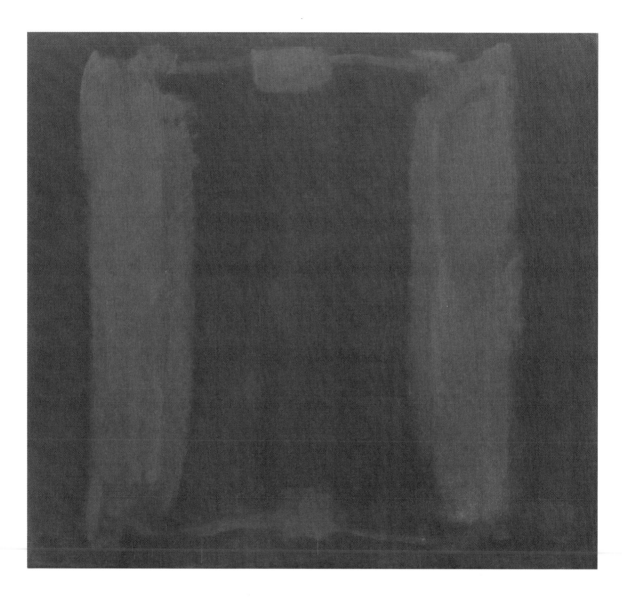

로스코는 아무 처리를 하지 않아 흡수율이 높은 캔버스에 여러 겹으로
물감을 칠해서 선명하고 풍부한 톤을 만들었다. 리톨레드 물감, 동물 가죽
아교, 달걀 노른자와 흰자를 섞어 광택이 도는 진홍색을 사용했다. 다른
색들과 혼합해 그림 전체에 통일감을 주기노 했나. 빛에 쉬악한 물감과
불안정한 고착제가 합쳐진 결과 그림은 빨리 퇴색했다.

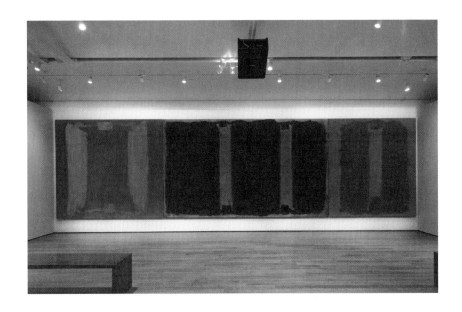

홀리요크 센터(지금의 스미스 캠퍼스 센터Smith Campus Center) 전시 장소와 크기가 비슷한, 하버드 대학 미술관 전시실은 그림을 관람객과 가까이 두고 싶었던 로스코의 의도를 충족했다. 삼면화가 한 벽을 채우고 나머지 두 패널은 맞은편 벽의 문 양쪽에 위치한다. 창문이 없어서 벽화를 보호할 수 있고 미적 경험을 위해 조명을 조절할 수도 있다.

로스코는 물감을 겹겹이 쌓아서 투명한 색부터 불투명한 색까지 만들었다. 그의 붓질은 작품의 핵심 요소다. 오늘날에는 파손되거나 퇴색된 부분을 메우는 인페인팅 방식을 흔히 사용하지만, 로스코의 작품에는 적합한 해결책이 아니다. 이 방식은 색채를 흉내 낼 수는 있지만 원래 표면을 완벽하게 되살리지 못한다. 더는 손상을 주지 않는 정도로 유지할 수는 있다.

로스코는 직사각형을 바탕으로 그림의 구도를 잡고 붓 자국이 뚜렷한 그림을 화면에 꽉 채웠다. 이 삼면화에서 원근법이 아닌 색채의 변화로 다양한 차원을 표현했다.

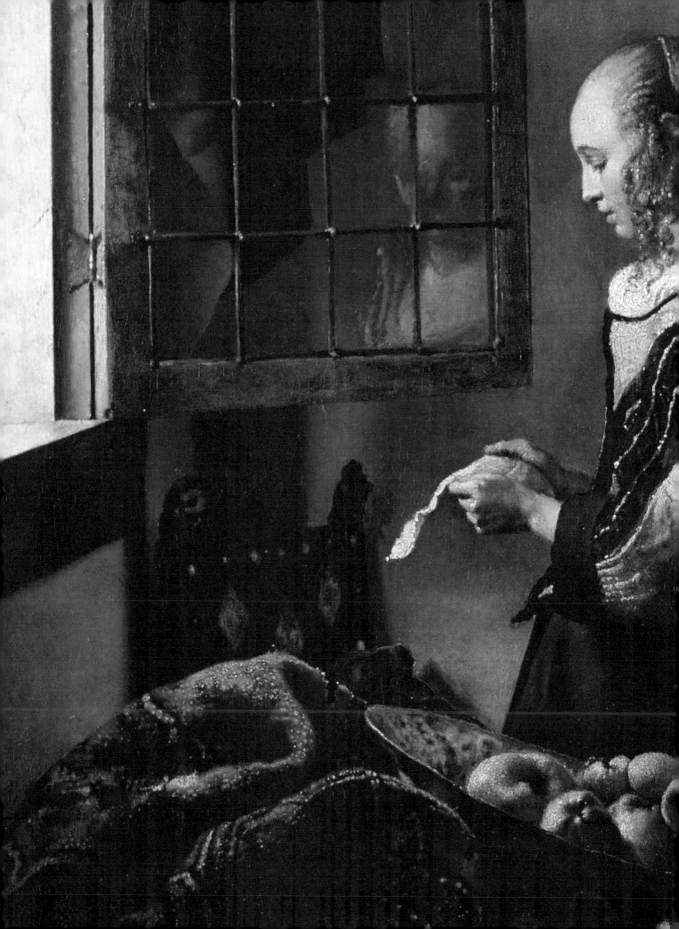

2

표면 아래

미술 작품은 관람객에게 시각적 경험을 제공한다. 다채로운 색을 쓰든 한 가지 색을 쓰든, 거칠든 매끄럽든, 한 가지 재료로 만들든 재료를 혼합하든, 작품을 본 사람들은 마음이 동한다. 색채와 모양, 형태와 질감이 모두 하나로 합쳐지면서 우리는 상상 속에서 작품과 관계를 맺는다. 감정적 반응의 촉발로 어떤 사건이나 이야기를 떠올리기도 하고, 작품을 만들 당시 작가가 무엇에서 영감을 받았을지 곰곰이 생각하기도 한다. 그림의 표면은 작품을 더 가까이서 바라보도록 끌어당기는 창이 될 수도 있다. 하지만 표면이 미술가의 의도를 가리거나 초기 단계의 노력을 숨기는 문으로 작용하면 어떻게 할까? 진실을 파헤치려면 표면을 뚫고 들어가는 길을 찾아서 숨겨진 비밀을 발견해야 한다.

많은 작품에는 표면 아래에 놓인 것들을 알려주는 시각적 단서들이 있다. 재료가 떨어져나가면서 밑층이 드러나거나, 수리 도중에 흔적을 남길 수도 있다. 이런 자취는 눈에 보이는 그림을 넘어서 작품의 일생을 넌지시 알려주는데, 그것을 이해하려면 전문가들과 협력하여 물리적인 형태부터 역사까지 작품의 모든 측면을 깊이 점검해야 한다. 미술사학자와 큐레이터는 미술가의 습관을 연구한다. 작가가 특유의 분위기를 나타내려고 정교한 밑칠이나 광택제를 사용했는지? 재료를 변형시키는 비전통적인 지지체 위에 그렸는지? 보존 전문가가 작품을 세척하다가 의외의 요소를 발견하는 경우도 있다. 오래된 광택제층이나 나중에 덧칠한 물감층이 작가의 원래 그림을 가릴 때도 있다. 작품이 어떤 식으로 변경되었는지, 시장통 혹은 먼지 가득한 화실의 귀퉁이에 있던 재활용 패널이나 캔버스에 그림을 그린 것인지 알 수 있을까? 보존 전문가와 큐레이터는 과학 연구로 표면 아래를 보고, 오랫동안 숨어 있던 비밀들을 드러낸다.

최근 수십 년 동안 광 스캐닝 기술이 발전하면서 원래 그림과 일치하지 않는 미세한 물질도 찾아내는가 하면 아주 얇은 물감층의 복잡한 성분도 확인할 수 있다. 이런 기술은 비침투적이어서 표면을 훼손하지 않는다. 하지만 물질적 증거가 모든 질문에 답을 주지는 않는다. 새로운 정보는 더 깊은 호기심을 자극하기에, 때로는 오히려 큐레이팅과 해석을 하면서 갈등에 빠지게 된다. 다음 사례들이 드러내듯 물감 조각을 떼어내면 그림의 의미가 바뀔 수도 있지만, 애초에 물감으로 덮은 이유를 설명할 수는 없다. 한때 예술가가 수정했다고 여긴 부분이 나중에 추가된 것으로 밝혀지기도 한다. 판매자나 소유자가 미술가의 대표 양식에 부합하도록 수정을 원했을 수도 있다. 미술가는 돈을 아끼기 위해 캔버스를 재사용한 것일까, 아니면 그림의 발전 과정을 고치고 싶었던 것일까? 한 차례의 세척으로 미술가의 작품 세계에 대한 사람들의 이해가 바뀔 정도로 작품의 외형이 변할 수 있을까? 미술가가 시각적 경험의 일부로 재료를 겹겹이 쌓아 그린다면? 어떤 그림이든 항상 표면 아래 비밀들을 간직하고 있다.

해안가에서의 발견

〈스헤베닝언 해변의 풍경View of Scheveningen Sands**〉**
헨드릭 판안토니선Hendrick van Anthonissen(1605–1656)
1641년경
나무 패널에 유채
56.8×102.8cm
케임브리지 피츠윌리엄 박물관

이 소박한 크기의 바다 그림은 1873년 세상을 떠난 리처드 에드워드 커리치가 피츠윌리엄 박물관에 기증한 것이다. 아버지 토머스 커리치가 케임브리지 출신의 성직자이자 아마추어 화가였던 그에게 페테르 파울 루벤스Peter Paul Rubens의 유화 스케치와 알브레히트 뒤러Albrecht Dürer의 드로잉 여러 점이 포함된 컬렉션을 물려줬다. 그 작품들은 헨드릭 판안토니선의 해안가 풍경을 무색하게 하지만, 〈스헤베닝언 해변의 풍경〉은 매력적이면서 겸손한 네덜란드 황금시대 그림의 전형을 보여준다. 판안토니선은 변화무쌍한 하늘, 일렁이는 바다, 돛을 한껏 펼친 배의 모습을 담은 바다 풍경화를 주로 그리던 비주류 화가였다. 〈스헤베닝언 해변의 풍경〉은 이런 공식과 다른 모습을 보여준다. 하늘은 제법 잠잠하고 바다보다 해변이 구도의 중심을 차지하며, 한 무리의 사람이 전경을 가로질러 모여 있다. 명확한 이야기 없이 해안가 자체가 그림의 주제인 듯 보인다. 점처럼 작은 인물들은 별 특징이 없는 경관에 생기를 주려고 배치한 것 같다.

세월은 그림에 타격을 가했다. 광택을 내고 표면을 보호하려 칠한 천연수지 광택제가 시간이 지나면서 까매지고 누렇게 변했다. 2014년에 작품은 세척을 위해 박물관 산하 복원 기관인 해밀턴 커 연구소에 맡겨졌다. 미술 보존전문가인 샨 쿠앙은 광택제를 제거하던 중 오른쪽 아래 수평선 부근에서 나중에 덧칠한 부분을 발견했다. 그 밑에 무엇이 있는지 알아내려고 일부를 떼어내자 놀랍게도 삭은 붓과 수병선 위에 서 있는 한 남자가 나타났다. 복원팀은 덧칠을 제거하는 데 동의했고, 쿠앙은 현미경으로 그림을 보

며 용해제와 메스로 덧칠을 떼어냈다. 해안에 사람들이 모인 이유가 밝혀졌다. 하늘을 향한 작은 돛이 원래는 밧줄에 묶여 똑바로 누워 있는 고래의 지느러미였다.

17세기 네덜란드 사람들은 해안가에 떠밀려온 거대한 바다 포유류를 구경하려고 모여들었을 것이다. 이제 그림 속 인물들에게 목적이 생겼다. 신화나 성경으로만 접한 거대한 생명체를 직접 보러 온 것이다. 판안토니선도 현장에 직접 와서 자연현상을 스케치하고 정확히 묘사하려 한 듯하다. 세척 과정에서 드러난 남자는 고래 위에 올라서 있는데, 고래의 엄청난 크기를 가늠하고자 했을 수 있다. 하지만 아직 풀리지 않은 두 가지 의문이 있다. 그림에서 왜 고래를 지웠을까? 그리고 언제 지웠을까? 그림의 출처에 고래에 대한 기록이 없으므로 답은 영원히 모를 수도 있다.

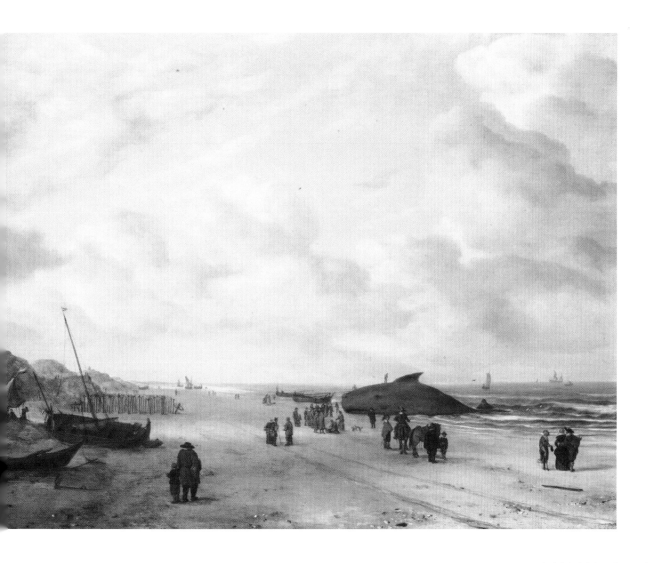

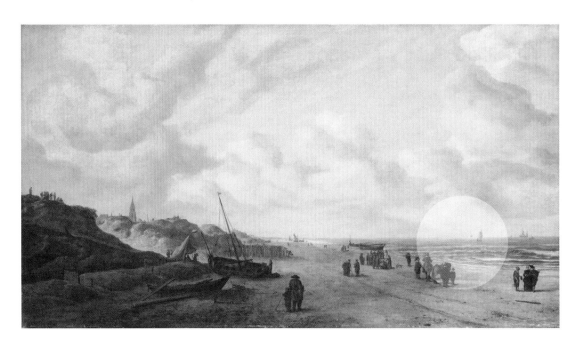

박물관 소장품이 되었을 당시 그림은 아주 전형적인 바닷가 풍경처럼 보였다. 파도가
일렁이는 바다와 변덕스러운 하늘, 모래사장에 올라와 있는 작은 배들도 험한 날씨를
암시하는 듯했다. 멀리 있는 배들과 모양이 비슷해서 수평선 부근의 형체는 돛으로
여겨졌다.

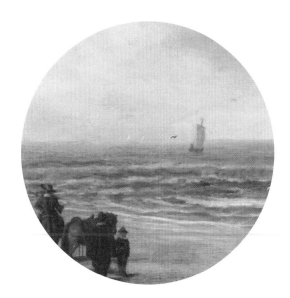

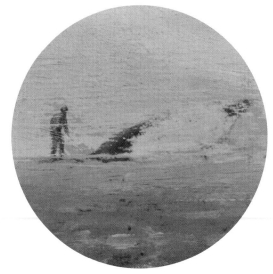

수평선의 흐릿한 형체를 돛이라고 생각했지만 어딘가
어울리지 않아 보였다.

보존 전문가가 누렇게 변한 수지를 떼어내자 남자의
형체가 나타났다. 남자가 서 있는 어슴푸레한 덩어리는
배가 아니었다. 작업을 더 진행하자 등지느러미가
나타났고, 곧 엄청난 크기의 고래가 드러났다.

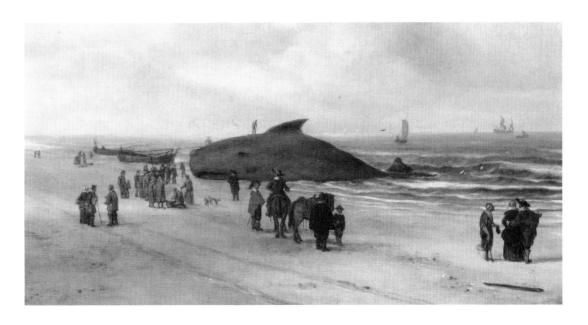

덧칠된 물감을 제거하자 그림의 주제가 보였다. 바람이 거센 날 사람들이 해안가에
모인 이유는 떠밀려온 고래를 보기 위해서였다. 주의 깊은 관찰과 섬세한 묘사는
화가도 그 현장에 있었음을 암시한다.

네덜란드 황금시대에 해안가로 떠밀려온
고래는 재앙의 전조로 여겨졌지만 특별한
생명체를 직접 관찰할 귀중한 기회이기도
했다. 거대한 포유류 위에 서 있는 남자는
호기심에 올라갔을 수도 있고, 고래의 크기를
재려고 했을 수도 있다.

그림 속의 그림

⟨열린 창가에서 편지를 읽는 여인*Girl Reading a Letter at an Open Window*⟩
요하네스 페르메이르*Johannes Vermeer*(1632–1675)
1657–1659년
캔버스에 유채
83×64.5cm
드레스덴 국립회화관

1979년 엑스선 검사로 사람들은 방 안에서 혼자 편지를 읽는 여인을 빼어나게 묘사한 요하네스 페르메이르의 그림에 다른 그림이 있는 흔적을 발견했다. 그림 속의 그림이라는 개념은 페르메이르의 다른 작품에서도 볼 수 있다. 페르메이르는 그림 36점 중 20점 정도의 배경에 지도나 그림을 그려 넣어서 그림에 미묘한 맥락을 부여했다. 이 그림에서는 큐피드의 이미지가 가려져 있었다. 중성색의 벽은 인물의 은밀한 고립감을 강조한다. 색조를 고려할 때 페르메이르가 직접 그림을 바꾸었을 가능성이 컸다.

그로부터 30년 후 새로운 연구진이 이 결론에 의문을 품었다. 2017년 드레스덴 국립회화관은 19세기에 칠해진 것으로 추측되는 누렇게 변한 광택제를 떼어내는 보존 작업을 실행하기로 했다. 그에 앞서 그림의 표면을 현미경과 적외선 촬영기로 검사해서 새로운 자료를 수집했다. 전자현미경과 비슷한 파장 분산을 이용하는 엑스선 형광 분광학 기기로 그림의 표면 아래를 더 깊숙이 검사하자 덧칠 부분과 광택제막 사이에서 얇은 먼지층이 발견되었다. 덧칠한 시기를 알 수는 없지만, 페르메이르가 캔버스에 광택제를 칠한 이후에 먼지층이 쌓였음을 알 수 있었다. 회화관은 학자들과 상의를 거쳐 2018년에 광택제와 덧칠 부분을 제거하는 보존 계획을 수립했다.

보존 전문가 크리스토프 쇠셀은 고배율 현미경을 이용하여 메스로 덧칠을 조심히 떼어냈다. 가장 순한 용해제도 페르메이르의 섬세한 광택제를 녹일 수 있기에 작업은 몇 년에 거쳐 계속되었다. 누런 광택제를 벗겨내자 큐피드의 몸통이 드러나면서 그림의 분위기가 완전히 바뀌었다. 변색된 막 아래로 보이던 황금색 오커색이 이제 회색에 가까워지면서 훨씬 차분한 분위기가 풍겼다. 큐피드의 머리와 위쪽 몸통만 드러났음에도 벽에 같은 이미지가 등장하는 두 개의 다른 그림과 연결할 수 있다. 페르메이르가 죽은 후에 작성된 재산 목록에 따르면 그는 "큐피드 그림" 하나를 가지고 있었지만, 그림에 대한 설명은 없다. 그림에 그려진 대로 오른손에 활을 들고 왼손에 로마 숫자 'I'이 표시된 카드를 들고 있는 큐피드는 오토 판 펜*Otto van Veen*(1556–1629)의 유명한 상징 모음집 『아모룸 엠블레마타*Amorum Emblemata*』(1608) 속 일부일처제를 옹호하는 상징을 떠올리게 한다. 그림 속 그림은 한때 엄숙했던 페르메이르의 작품에 설명을 더한다. 사적인 순간을 포착하기보다 사랑에 대한 교훈을 주는 것이다.

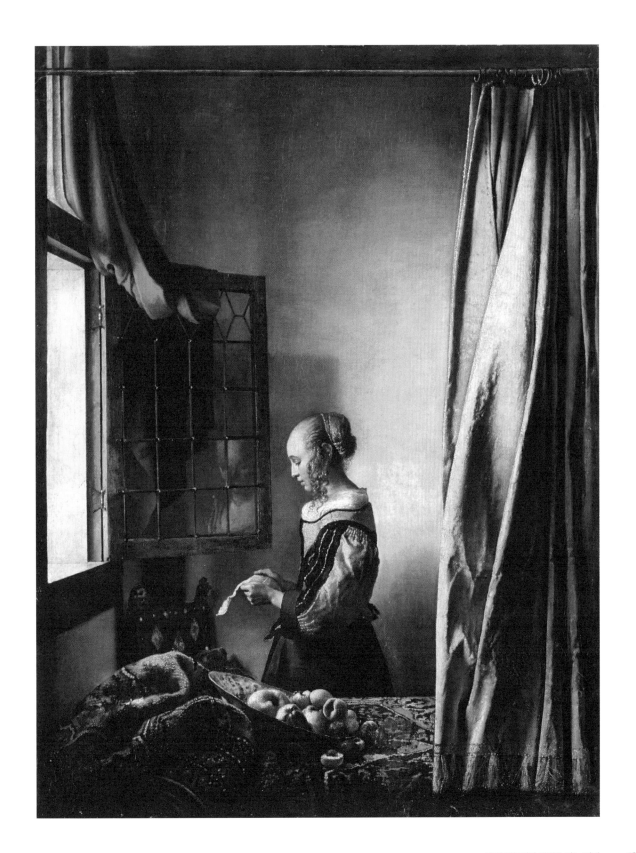

덧칠된 부분을 제거하자
큐피드가 나타났다.
큐피드의 엄청난 크기와
밝은 색조는 그림의
사색적인 분위기를
교훈적인 분위기로 바꾼다.

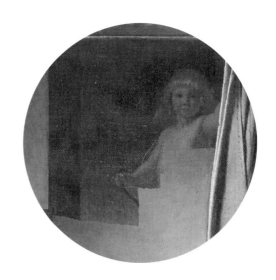

덧칠된 부분에서 발견한 먼지층은
페르메이르가 마지막 광택제막을
입힌 후에 그림을 수정했다는
사실을 알려주지만, 덧칠한 이유를
알려주지는 않는다. 취향의 변화,
나체인 큐피드에 대한 부정적인 반응,
페르메이르의 절제된 구도 선호 같은
이유가 제기되었다.

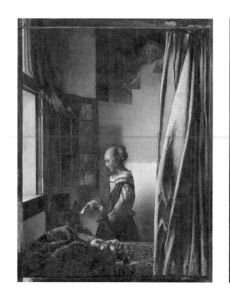

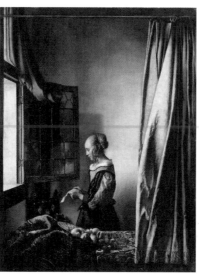

변경된 구도는 순간의
친밀감을 강화한다.
오른쪽의 커다란 커튼과
카펫으로 덮인 탁자는
인물을 고립시키고
벽의 중성색은 여인의
고독감을 강조한다.
관람자는 편지 내용을
짐작만 할 수 있으며,
여인의 몰입한 표정과
벌린 입술로 사적인
편지임을 추측 할 수
있다.

『아모룸 엠블레마타』
오토 판 펜
1608년

페이메이르 시대에 이미지와 사상을
짝짓는 상징 책이 유행했다. 오토 판
펜의 『아모룸 엠블레마타』의 주제는
사랑이었다. 이 그림은 "연인은 단 한
명이어야 한다"고 주장하며 연인에게
충실하라고 가르친다.

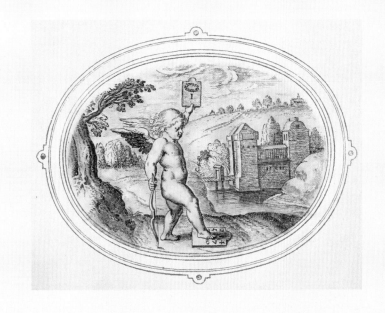

**⟨버지널 앞에 서 있는 젊은
여인**A Young Woman Standing
at a Virginal⟩
요하네스 페르메이르
1670–1672년경
캔버스에 유채
51.7×45.2cm
런던 내셔널 갤러리

페르메이르는 여러 작품에
카드를 치켜든 큐피드
그림을 그렸다. 큐피드
그림은 페르메이르의
소장품 중 하나로 세사르
판에버르딩언Cesar van
Everdingen이 그렸다고
추측된다. 독특한 포즈와
두꺼운 갈색 액자가 ⟨열린
창가에서 편지를 읽는 여인⟩
속 그림과 일치한다.

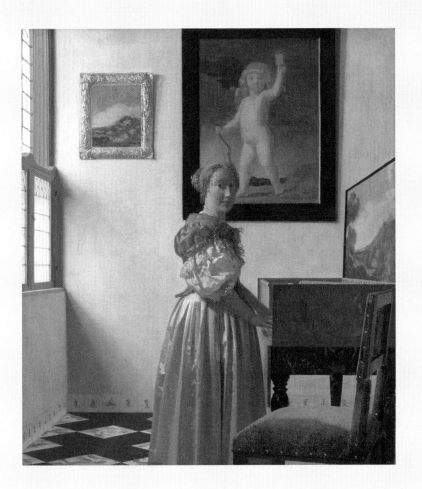

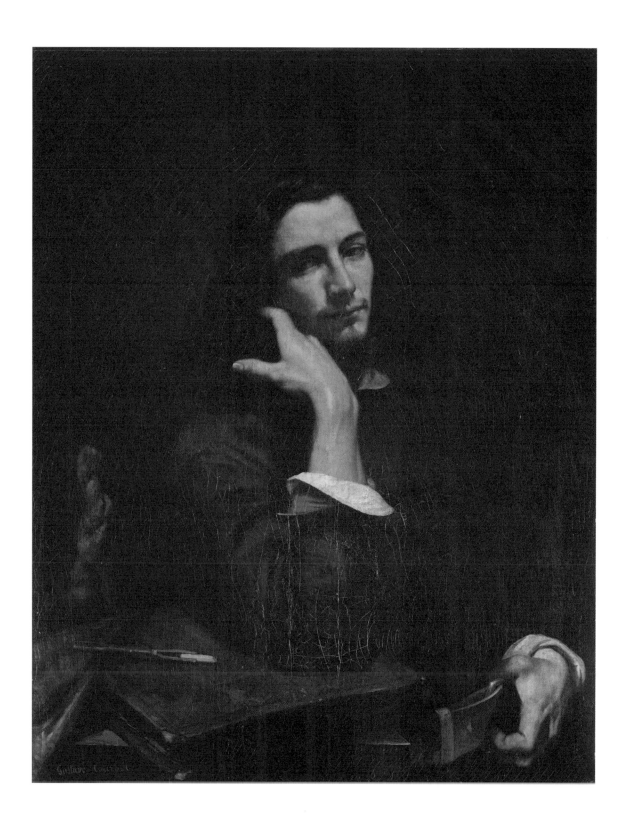

보이지 않는 영향력

〈가죽 벨트를 한 남자Man with a Leather Belt〉
귀스타브 쿠르베Gustave Courbet(1819~1877)
1845~1846년
110×82cm
파리 오르세 미술관

파리에 사는 야망 넘치는 화가 귀스타브 쿠르베는 정식 교육을 받는 대신 루브르 박물관에서 걸작들을 열심히 습작하며 독학했다. 쿠르베는 특히 17세기 미술에 끌렸다. 이때의 스페인, 네덜란드, 이탈리아 그림에서 받은 영향은 그가 1842년과 1855년 사이에 그린 20점 넘는 자화상에 뚜렷하게 나타난다. 화가들은 모델 고용 비용을 줄이려고 자기 자신을 그리곤 해왔다. 쿠르베는 다양한 감정과 인물로 자신의 모습을 그리면서 작품들을 전통과 연결지었다. 루브르 박물관에서 배운 방법들을 실험하고, 스스로 "정체성에 대한 독립된 감각"을 더해갔다. 쿠르베는 17세기 초상화와 동화되고 싶었던 듯 사실주의적 묘사, 명상하는 자세, 황금색과 갈색 색조를 활용한 이 그림의 원래 제목을 〈M. X***의 초상Portrait of M. X***〉라고 붙였다.

9년 후에 쿠르베는 새로운 제목인 〈화가의 초상/베네치아 사람들 습작Portrait of the Artist/A Study of the Venetians〉으로 이 작품을 전시했는데, 제목을 바꾼 이유는 설명하지 않았다. 1973년 엑스선 검사를 하면서 그 이유가 밝혀졌다. 지금은 〈가죽 벨트를 한 남자〉로 알려진 작품의 표면 아래에서 티치아노 베첼리오Tiziano Veccellio의 〈장갑을 든 남자Man with a Glove〉를 모사한 쿠르베의 그림이 나왔다. 경제적으로 어려운 다른 화가들처럼 쿠르베도 종종 캔버스를 재사용했다. 루브르 박물관에서 모사한 작품은 전시보다는 연습을 위한 것이었다. 티치아노가 그린 익명의 우아한 베네치아 궁정인 초상은 1792년부터 루브르 박물관 소장품이었다. 자신이 영향을 받았다고 쿠르베가 인정하지는 않았지만 두 그림의 유사점은 놀랍도록 눈에 띈다.

두 그림 모두 어두운 배경을 뒤로한 반신상이 표면 가까이에서 따뜻한 빛을 받고 있다. 두 인물 모두 비밀이 있는 듯 옆을 바라본다. 검은색 웃옷, 열린 목깃, 흰색 소맷동 등 입은 옷도 비슷하다. 쿠르베는 티치아노가 인물의 손을 그리는 방식도 따라 했다. 왼쪽 손에 기댄 자세로 집게손가락 쪽을 벌려서 흘러내린 머리카락을 잡고 있다. 오른쪽 손은 부드러운 장갑 대신 방향을 약간 틀어서 두껍고 투박한 벨트를 잡고 있다. 왼쪽에 스케치북과 초크를 더해서 자신의 '독립적인' 정체성을 강조했다. 그림 도구들, 소박한 복장, 큼지막한 손으로 스스로를 베네치아 특권층이 아닌 근대적 인간, 곧 노동하는 인간으로 표현했다.

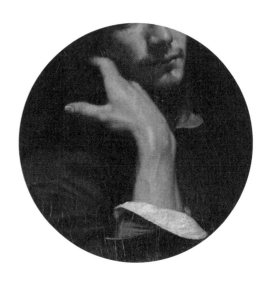

우아하고도 강인한 느낌으로 둥그렇게 구부린
오른손은 티치아노 그림 속 인물의 자세와 같다.
하지만 티치아노의 그림과 달리 손은 구불거리는
머리카락에 시선이 가게 만든다. 티치아노의 인물은
손에 반지를 끼고 소맷동에 주름이 달린 셔츠를
입었지만, 쿠르베의 손과 소매에는 장신구가 없다.

탁자 위에 가죽을 덧댄 큰 스케치북과 초크가 끼워진
초크대가 놓여 있다. 왼쪽의 작은 인물조각상은
에코르셰로, 근육 모양을 공부할 수 있도록 제작된
인체 모형이다. 이 모형은 미켈란젤로의 작품에
기초해 만들어졌다고 전해진다.

두꺼운 가죽 벨트는 오래되고 낡았지만 아직
쓸 만하며, 벨트를 잡은 손은 크고 건장하다.
쿠르베의 구도는 티치아노의 작품과 같지만,
보들보들하고 비싼 장갑 대신에 투박한 벨트를
선택해서 사회적 신분 차이를 보여준다.

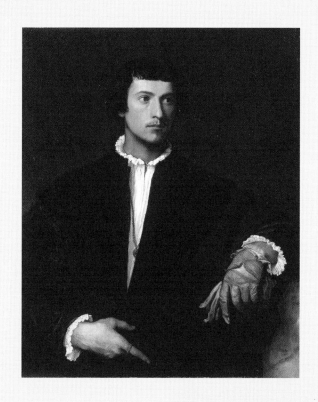

〈장갑을 든 남자〉
티치아노 베첼리오(1488/90–1576)
1520년경
캔버스에 유채
100×89cm
파리 루브르 박물관

미술가들은 존경하는 작가의 작품을 모사하며
기법과 기술을 연마했다. 쿠르베는 티치아노가 그린
기품 있고 신비로운 남성 초상화에서 그림자와
빛의 명암이 이루는 극적 분위기를 배웠고 자신과
닮은 근대인의 초상화를 만들고자 했다. 티치아노의
모사작 위에 자신의 초상을 그렸다는 것은 오랜 시간
동안 그 작품을 연습해 충분히 익혔다는 의미였을
것이다.

〈절망적인 남자Desperate Man〉
귀스타브 쿠르베
1843–1845
캔버스에 유채
45×54cm
개인 소장

깜짝 놀란 표정, 긴장한 눈썹, 벌어진 콧구멍. 쿠르베의 〈절망적인 남자〉는 앞으로
튀어나올 듯 보인다. 홍조를 띤 얼굴에 입이 벌어져 있지만, 제자리에 얼어붙은 것 같다.
남자의 절망에 대한 설명은 없으며 중요하지도 않다. 감정이 풍부한 눈, 구불거리는
머리카락, 강력한 손이 돋보이는 자화상에서 쿠르베는 이야기를 전하려고 하지 않는다.
렘브란트처럼 쿠르베는 자신의 얼굴을 사용해서 표정 그리는 법을 익혔다.

새로운 아이디어, 새로운 통찰

〈다림질하는 여인Woman Ironing〉
파블로 피카소Pablo Picasso(1881-1973)
1904년
캔버스에 유채
116.2×73cm
뉴욕 솔로몬 R. 구겐하임 미술관

1900년 처음 파리를 방문한 파블로 피카소는 만국 박람회 스페인관에 전시된 자신의 작품 〈마지막 순간Last Moments〉(1899)을 보았다. 늘 인정받기를 갈망하던 피카소는 이때부터 몇 년간 파리와 스페인을 오갔다. 새로운 환경에서 영감을 받아 처음으로 강렬한 색채로 밤 생활을 그리기도 했고, 경제적 손실을 겪으면서 전과 다른 관점으로 세상을 바라보게 되었다. 피카소는 그림의 색조를 흰색, 황토색, 회색으로 한정하여 가난, 성찰, 외로움을 표현했다. 오늘날 이 시기를 피카소의 청색 시대(1901-1904)라고 부른다.

1904년 봄에 그린 〈다림질하는 여인〉은 단색 실험을 통해 연마한 깊은 밤의 푸른색부터 얼음의 푸른 은색까지 미묘한 색감으로 완성했다. 힘겨운 일에 지쳐 체념한 듯한 표정의 홀쭉한 인물은 청색 시대의 우울한 분위기를 담고 있다. 그림의 표면 아래에는 청색 시대를 대표하는 또 다른 특징이 있다. 재료를 살 돈이 부족했던 피카소는 이미 사용한 캔버스 위에 그림을 그렸다. 1989년 엑스선 검사에서 아래에 깔린 신체 4분의 3 길이에 서 있는 남성의 그림이 나타났다.

그로부터 20여 년 후에 적외선 초분광 영상기법이 등장하면서 엑스선 검사의 한계를 넘어섰다. 워싱턴 국립미술관의 영상과학자들은 적외선 빛을 수백 개의 띠로 쪼개는 초분광 카메라를 사용하여 그림 표면 아래에 놓인 정보를 수집했다. 그러자 이목구비가 선명하고 강렬한 얼굴이 드러났다. 톤, 색채, 옷의 자세한 형태도 확인할 수 있었다. 선명한 자료 덕분에 물감과 필치를 연구하기 수월해졌고, 큐레이터들은 숨겨진 그림 또한 피카소가 그렸다는 결론을 내렸다.

적외선 초분광 영상은 풍부한 시각 정보를 제공하지만, 남자의 정체를 알려주지는 않았다. 작품을 설명하는 기록이나 자료가 없으므로 학자들은 남자의 얼굴을 피카소 주변 사람들과 비교했다. 가장 닮은 모습을 피카소 친구이자 경쟁 상대였던 리카르드 카날스Ricard Canals의 날짜가 없는 자화상에서 찾았다. 특히 얼굴의 둥근 윤곽, 구불거리는 앞머리, 강렬한 갈색 눈이 비슷했다. 한편에서는 이 그림이 피카소 본인일 수도 있다는 추측이 제기되었다. 〈다림질하는 여인〉을 바라보는 시각도 바뀌었다. 초분광 검사에 앞서 정밀하게 세척하고 보존 처리를 하면서 배경과 여인의 옷에서 이전에는 보이지 않던 분홍색 물감이 드러났다. 청색 시대를 대표하는 작품에 청색 시대의 냉담한 절망에서 장밋빛 시대(1904-1906)의 온기와 광택으로 옮겨가는 첫 흔적이 숨어 있던 것이다.

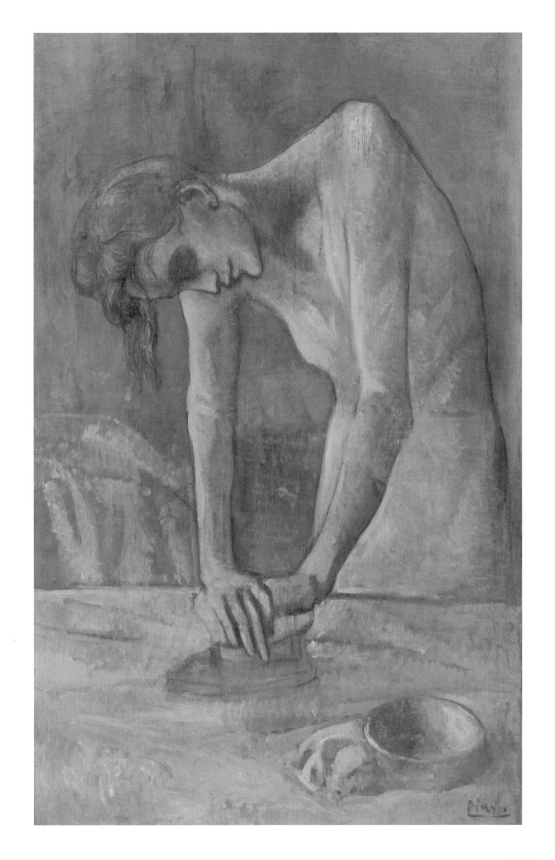

구겐하임 미술관의 책임 보존 전문가 줄리아 바턴은
2012년 이 그림을 대대적으로 세척하고 보존 처리를 했다.
1952년 수리 중 표면에 더했던 접합제의 변색 부분을
제거하자 생기 있는 붓질과 환한 분홍빛 그림이 나왔다.
한때 청색 시대를 대표하던 그림이 피카소의 다음 시기인
장밋빛 시대를 예견하는 작품이 되었다.

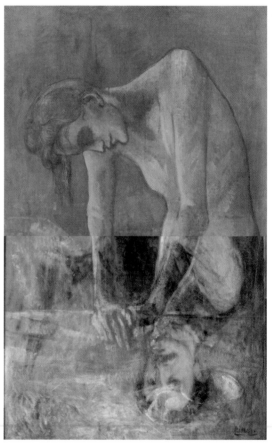

1989년 엑스선 검사로 알 수 없는 물건 옆에 서 있는
남자의 모습이 드러났다. 적외선 초분광 영상기기는
이미지를 증폭해서 얼굴과 옷의 자세한 형태, 색채의
흔적을 보여줬다. 오른쪽의 형체는 여전히 흐릿하지만
이젤처럼 보인다. 남자가 화가였거나 피카소의 화실에서
포즈를 취했다고 짐작할 수 있다.

피부와 뼈만 남은 앙상한 여인은
자신의 체중을 세탁물에 있는 힘껏
싣는다. 안간힘을 쓰느라 머리카락이
흘러내렸지만, 강한 옆얼굴과 그림자가
짙게 드리운 눈은 고단한 그녀에게
기념비적인 위엄을 부여한다.

팔과 손의 명암을 노련하게 처리해서
다리미를 누르는 힘이 느껴진다. 피부색을
부드러운 장밋빛 톤으로 그려서 온기를
전한다. 청색 시대의 그림이라고 결코
청색만 띠지는 않는다.

〈인생La Vie〉
파블로 피카소
1903년
캔버스에 유채
196.5×129.2cm
오하이오 클리블랜드 미술관

피카소는 거듭해서 캔버스를 재사용했다. 임종
장면을 그린 〈마지막 순간〉이 그의 경력에서
가장 중요한 이정표가 되었음에도 피카소는
그 위에 청색 시대의 가장 야심 찬 작품인
〈인생〉을 그렸다. 돈을 아끼기 위해서였을까?
아니면 자신의 예술적 발전 과정을 고치기
위해서였을까?

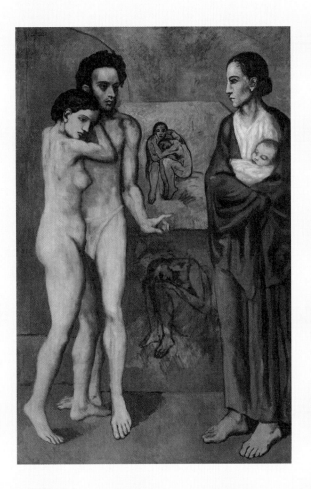

미술 속으로 들어간 상징

⟨**흰 깃발**_White Flag_⟩
재스퍼 존스 Jasper Johns(1930–)
1955년
캔버스에 밀랍, 유채, 신문지, 목탄
198.9×306.7cm
뉴욕 메트로폴리탄 미술관

재스퍼 존스는 자신을 대표하는 작품의 비화를 놀랍도록 단조롭게 전한다. "어느 밤에 미국 국기를 그리는 꿈을 꾸었습니다. 이튿날 그걸 그렸죠."

존스는 1954년 처음으로 미국 국기를 그리기 시작했다. 거대한 규모(107×152cm)의 그림을 세 부분으로 나누어 작업했는데, 빨간색, 흰색, 파란색으로 별과 줄무늬를 그린 후 그림을 합쳤다. 결과물은 생생하고 친숙했지만, 동시에 모호하고 생소했다. 그다음 해에 존스는 이 새로운 주제를 낯선 영역으로 밀어붙였다. ⟨흰 깃발⟩은 ⟨깃발_Flag_⟩ 연작에서 단색을 사용한 첫 작품이자 가장 규모가 크고 도발적인 작품이다. 사람들은 존중해야 할 국가의 상징물을 비꼬고 모호하게 다루었다는 사실보다 그림 아래에 더 관심을 가졌다.

존스는 국기를 그리기 위해 물감을 섞은 밀랍 용액을 사용하는 옛 방법을 되살렸다. '불에 달군다'는 그리스어 'enkaustic'에서 유래한 'encaustic(납화)'의 재료는 빨리 굳어서 붓질한 결을 그대로 보존한다. 존스는 다른 재료의 단점을 해소하기 위해 이 어려운 재료를 채택했다. 유화물감은 늦게 마르고 덧칠하면 흐릿하고 탁해진다. 재료를 겹겹이 쌓아도 표면이 또렷하기를 원한 존스는 납화와 콜라주를 결합해서 투명한 색에서 불투명한 색까지 다양한 효과를 만들어냈다. 색깔이 있는 깃발에서는 그림에 가까이 가야만 재료를 알아볼 수 있지만, ⟨흰 깃발⟩은 재료가 시각적 경험의 핵심적 요소가 된다.

처음 ⟨깃발⟩을 작업할 때처럼 존스는 별, 위쪽 줄무늬, 아래쪽 줄무늬를 따로 작업했다. 그는 무표백 밀랍으로 바탕을 만들고 찢어

진 신문지, 종이, 천 조각을 밀랍에 담근 후에 겹겹이 쌓아서 형태를 만들었다. 밀랍층이 붙으면 패널을 합치고 더 많은 밀랍을 덧칠했다. 그다음 다양한 압력으로 흰색 안료와 유화물감을 칠해서 여러 두께의 막을 만들었다. 그 결과, 맨 위 코팅층 아래의 콜라주 재료도 보이는, 반짝이고 입체적인 작품이 되었다. 색깔이 없는 유령 같은 별과 줄무늬는 강력한 인상을 남긴다. 존스는 "머리로 이미 알고 있는" 평범한 물건들을 그리기 좋아한다고 말한다. 자신의 방식으로 그 사물을 변화시킨 〈흰 깃발〉에서 존스는 관람객에게 상징적 이미지를 지닌 사물이 예술 작품으로 변화하는 과정을 보여주었다.

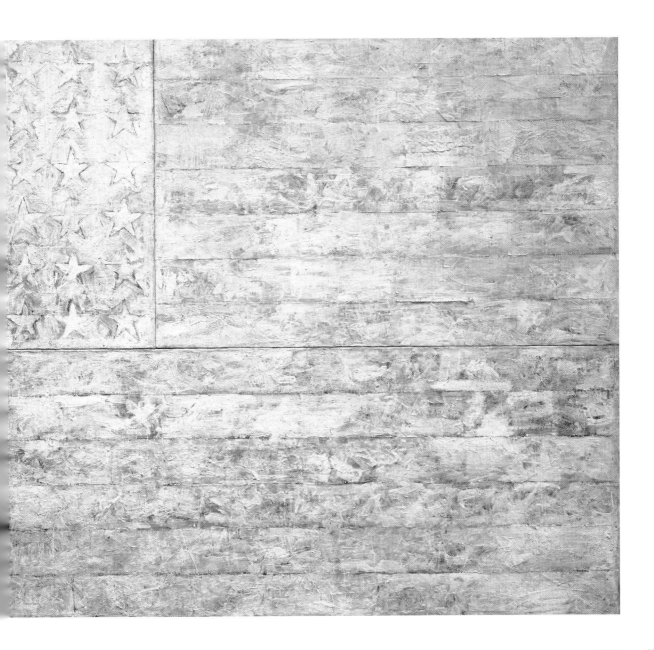

물감과 밀랍 아래로 신문지의 글자를 볼 수 있다. 단어를 읽을 수 있을 만큼 선명한 부분도 있다. 하지만 글자의 의미를 작품과 연관 지으려는 시도는 옳지 않다. 존스에게 신문지는 재료일 뿐이다.

별들이 주위의 여백보다 튀어나온 듯 보인다. 존스는 콜라주 기법으로 이런 효과를 냈고, 목탄을 칠해 별들이 더 도드라져 보이게 만들었다. 밀랍, 흰색 안료, 유화물감 아래로 모든 세부를 볼 수 있다. 1960년 알래스카와 하와이가 미국의 주로 흡수되면서 별이 50개가 되었기에 이 버전에서 존스는 48개의 별을 그렸다.

존스는 깃발을 세 부분으로 나누어 작업해서 표면을 마음대로 통제할 수 있었다. 각 부분을 결합한 후, 위에 밀랍, 흰색 안료, 유화물감을 칠해서 통일감을 주었다. 뚜렷하게 보이는 이음새는 감추지 않았다.

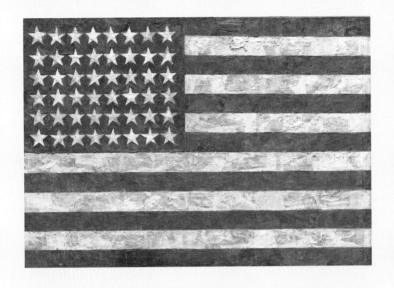

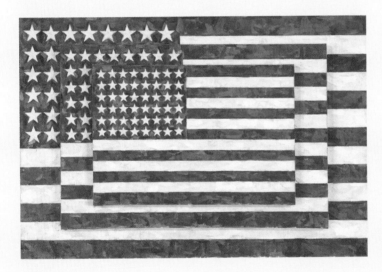

〈깃발〉
재스퍼 존스
1954–1955년
천에 밀랍, 유채, 콜라주
107.3×153.8cm
뉴욕 현대미술관

존스는 〈깃발〉 연작의 첫 번째
작품에서 독특한 밀랍 콜라주 기법을
도입했다. 밀랍, 종잇조각, 물감을
혼합하여 평평하지 않은 표면을
구성했고, 물감 아래 보이는 신문지는
원색과 흰색의 다른 투명도를
활용해 감추기도 하고 드러내기도
했다. 존스의 작품을 본 평론가들은
당황했다. 물감으로 그렸다고 해야
할지, 물감으로 만들었다고 해야 할지
알 수 없었기 때문이다.

〈세 개의 깃발 Three Flags〉
재스퍼 존스
1958년
캔버스에 밀랍
77.8×115.6cm
뉴욕 휘트니 미술관

존스는 40점이 넘는 깃발 그림을 그렸다. 드로잉과 판화까지 합치면 100점이 넘는다.
그는 자신의 선택이 정치적 의미보다 시각적 표현에 기반한다고 단호하게 말한다.
이 국기는 "볼 뿐이지 유심히 바라보거나 점검하는" 대상이 아니라고 설명한다.
이렇듯 존경받고 익숙한 이미지를 다루면서 그는 국기도 그림처럼 특별함을 부여받은
표면일 뿐이라고 관람객들에게 각인시킨다.

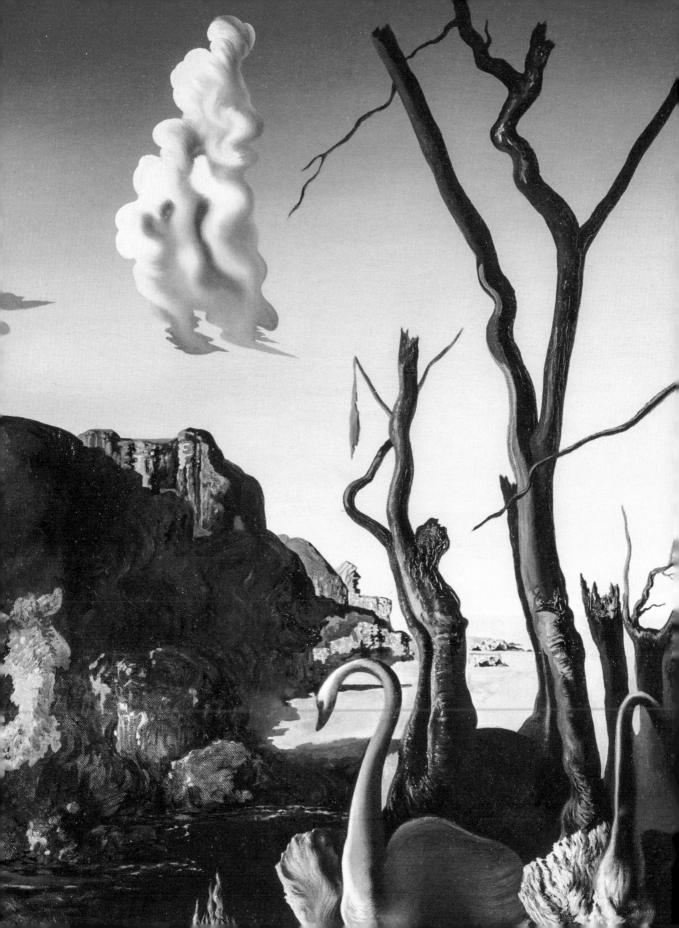

3

착시의 **미술**

정육면체를 그린다고 상상해보자. 두 개의 정사각형을 네 선으로 연결하면 이차원 평면 위에 삼차원 형태를 그릴 수 있다. 미술은 대부분 이런 종류의 예술적 속임수를 사용하고 선, 형태, 색채를 조작하여 그럴듯한 이미지를 만들어낸다. 윤곽선에 미묘한 명암 차이를 표현하면 원은 구가 된다. 능숙한 붓질로 물감은 옷감, 귀금속, 나무, 심지어 피부가 된다. 눈가에 약간의 색을 입히면 얼굴에 생기가 더해진다. 원근법을 숙달한 미술가는 평면에 깊이와 거리감을 더한다. 착시는 시각 경험의 일부로, 오랫동안 미술가들은 관람객의 눈을 속여 마음을 사로잡는 기술을 개발해왔다. 간단하고 직관적인 눈속임도 있지만 수학 공식, 복잡한 이론이나 기술에 의한 눈속임도 있다. 착시의 비밀은 전문가가 규칙을 비틀고 깰 수 있을 만큼 숙련되어야 활용할 수 있다.

과거 미술가들은 작품에 자연을 담을 때 실제 대상을 얼마만큼 비슷하게 구현하는지에 따라 능력을 평가받았다. 반짝이는 포도 그림을 쪼아댔다는 새들, 진짜로 흐르는 물처럼 그린 그림, 움직이고 숨쉬고 말할 듯 보이는 대리석으로 조각한 입 이야기는 넘쳐난다. 아무것도 존재하지 않는 곳에 물리적 공간을 만들고자 하는 열망은 특히 유럽에서 체계적인 원근법이 발전하는 원동력이 되었다. 중세시대에 라틴어 '페르스펙티바perspectiva'는 인간의 눈과 빛 반사와 굴절 작용을 포함한 광학 전체를 의미했지만, 15세기에 공간 재현에 관한 관심이 커지면서 작가와 이론가들은 그 개념을 선 원근법으로 한

정했다. 선 원근법은 평면 위에 평행선들을 따라 형태를 배열해서 실제 공간처럼 무게, 깊이, 부피를 더하는 기법이다. 한 세기도 안 되어 많은 미술가가 공간 착시를 숙련했고, 엄청난 깊이감을 표현하며 그림 속 사물과 인물을 다양한 위치에 배치했다. 관객은 창문 그림을 통해 바깥을 내다보고, 문 그림을 지나 걷거나 천장에 그려진 구멍으로 하늘을 올려다보는 듯 느꼈다. 17세기에 미술가들이 시각적 허상을 일컫는 '트롱프뢰유trompe l'oeil'라는 용어를 만들었다.

착시는 관람객을 흥분시키고 즐겁게 하거나 어리둥절하게 만들 수 있다. 좁고 갑갑한 장소를 넓게 만들거나, 평범한 실내를 실크나 벨벳, 대리석과 금으로 장식한 공간처럼 보이게 할 수도 있다. 눈속임은 관람객을 고양시키고 놀라게 할 수 있으며 때로는 놀릴 수 있다. 다음 사례들에서 화가는 소박하고 작은 방을 거대하고 위엄 넘치게 바꾼다. 다른 화가는 평범한 경관을 의도적으로 왜곡하여 그 안에 비밀스러운 의미를 숨긴다. 건축, 공학, 무대 디자인을 통달한 미술가는 현실에서는 불가능한 구조를 그림에서 구현한다. 노련한 기술을 사용하여 일상의 사물들을 특별하게 그려내는 작가도 있다. 비현실적인 현상을 그림 속에서는 실재하는 것처럼 표현하여 보는 사람들에게 새로운 자극을 주는 작품도 있다. 가장 단순한 정사각형조차 규칙의 한계까지 밀어붙이면 움직이고 변신할 수 있다는 사실을 실험한 작가도 있다.

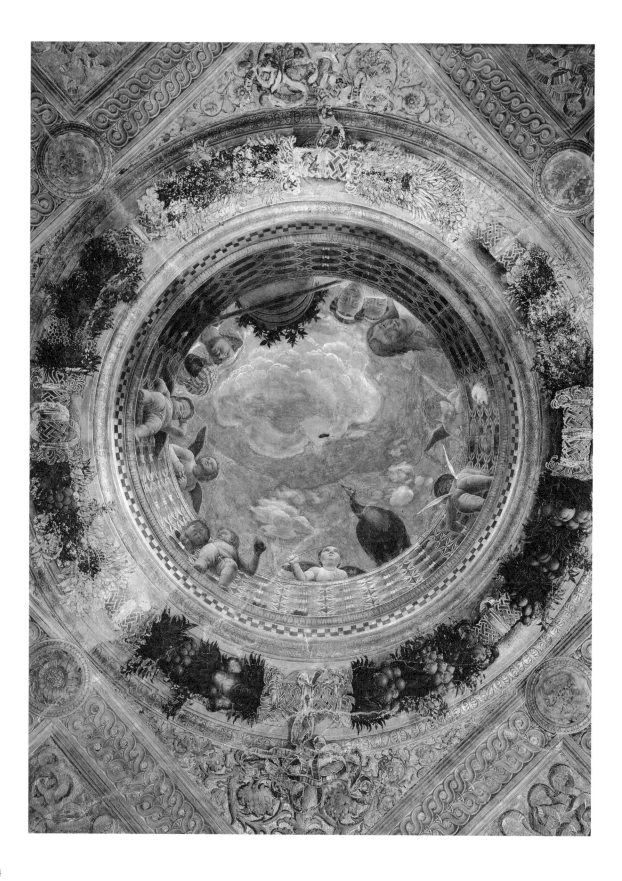

믿을 수 있는 공간, 믿을 수 없는 환상

〈신혼의 방에 그려진 둥근 천장 프레스코화*The Oculus, Camera degli Sposi*〉
안드레아 만테냐Andrea Mantegna(1431–1506)
1465–1467년
프레스코, 건식 템페라
지름 270cm
이탈리아 만토바 공작 저택

원근법의 대가 안드레아 만테냐는 만토바 카스텔로 산 조르조의 북동쪽 탑에 있는 특징 없는 방을 귀족 후원자의 취향에 맞춘 호화로운 방으로 바꿨다. '그림이 있는 방Camera picta'으로도 알려진 신혼의 방은 귀빈을 위한 응접실, 가족 모임을 위한 공간, 만토바 2대 후작인 루도비코 곤차가의 침실로 사용했다. 하지만 가로 8m 세로 7m로 정사각형에 가까운 벽과 낮은 볼트 천장의 폐쇄적이고 매력 없는 방이었다. 만테냐는 이 가망 없는 방을 물감과 착시 기법을 이용하여 금박과 나뭇잎, 무늬를 새긴 건축 몰딩으로 장식하고, 정교한 돔 가운데에 있는 둥근 창문과 환하고 짙푸른 하늘 경관을 그려 파빌리온을 만들었다.

만테냐가 신혼의 방에서 보여준 정밀한 착시 효과는 당시에는 쓰지 않던 트롱프뢰유에 걸맞다. 평면에 삼차원 형태를 옮기기 위해서 만테냐는 필리포 브루넬레스키Filippo Brunelleschi, 레온 바티스타 알베르티Leon Battista Alberti, 도나토 브라만테Donato Bramante, 피에로 델라프란체스카Piero della Francesca 등 14세기 유명 건축가와 화가들이 작업한 공식화된 원근법 체계를 활용했다. 이들은 직선들이 하나의 소실점으로 모이는 표현 방법을 실험하고 원근

을 나타낼 수 있는 기준을 제공했다. 만테냐는 대상과 인물의 크기와 형태를 조정해서 실제 공간을 차지하는 듯 보이는 단축법으로 착시 효과를 강화했다. 벽과 천장에 돌 조각, 금박, 가죽 같은 질감을 능숙하게 표현해서 호화로운 장식을 갖춘 방으로 변모시켰다. 가장 놀라운 점은 착시의 공간을 방의 천장 너머까지로 확장했다는 것이다.

고대 건축가들은 돔 가운데에 라틴어로 '눈'을 뜻하는 '오쿨루스oculus'라는 둥근 창을 내서 빛과 공기를 들여왔다. 만테냐는 난간에 인물들을 둥글게 배치해서 옥상에 테라스가 존재하는 것처럼 표현했다. 다섯 명의 여성이 아래 관람객을 내려다보고 공작새 한 마리가 선반에 올라가 있으며 10명의 어린 천사 '푸토putto'가 난간 안팎에서 놀고 있다. 열린 공간의 막대 위에 자리를 잡은 무거운 화분과 푸토들의 짓궂은 행동거지는 아래에 서 있는 방문자들을 당황시키면서도 즐겁게 하려는 의도가 분명하다. 이렇듯 아래에서 위를 올려다보는 듯한 '디 소토 인 수di sotto in sù' 기법으로 만테냐는 관람객에게 원근법으로 표현한 마법 같은 공간을 가장 효과적으로 경험할 수 있는 정확한 위치를 알려준다.

8m 높이의 천장이 만테냐에게 자연스러운 배경에 실물 크기의 인물들로 실내를 꾸밀 기회를 주었다. 벽난로 위에 루도비코와 그의 가족이 모인 열린 테라스를 그렸다. 낮은 벽을 가짜 대리석으로 꾸미고 스팬드럴spandrel(아치가 천장이나 기둥과 만나는 부분에 있는 불규칙한 삼각형 공간 또는 인접한 두 개의 아치 어깨 사이의 공간 – 옮긴이)은 가짜 스투코로 만든 원형 초상으로 장식했다. 바람에 날리는 듯 그려진 무거운 가죽 커튼은 방 반대쪽의 실제 침대 커튼 고리를 흉내 낸 고리에 걸었다.

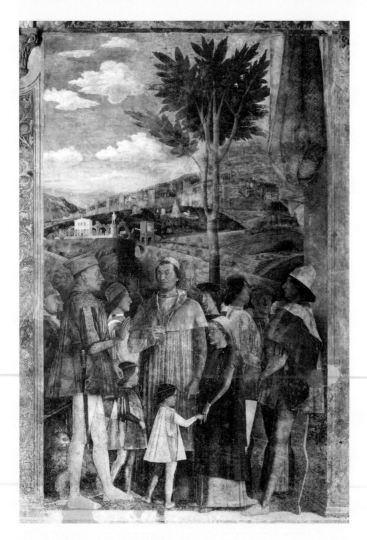

북쪽 벽에서 루도비코와 아들들은 만토바에 온 귀한 방문객들을 맞이한다. 뒤로는 도시의 요새 성벽과 언덕이 보인다. 만테냐는 인물들을 가장자리에 위치시켰다. 가장 오른쪽에 있는 남자는 관람자의 공간으로 튀어나온 듯 보인다.

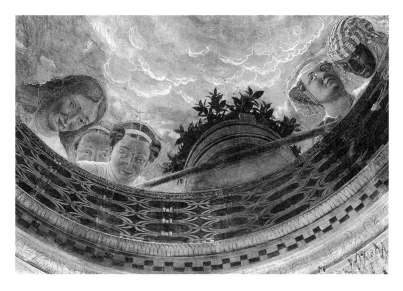

위를 올려다본 관람객들은 가느다란 막대 위에 있는 무거운 화분을 보고 덜컥 놀랄 수도 있다. 여성들이 내려다보며 미소를 짓는데, 만테냐의 능수능란한 착시 효과에 즐거운 듯 보인다.

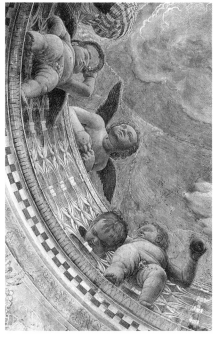

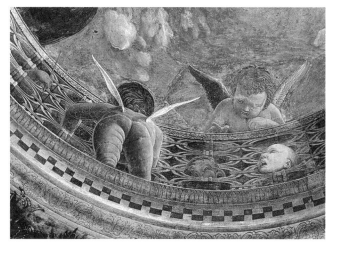

둥근 창 안쪽에 서 있는 장난기 가득한 푸토들이 난간에서 창밖을 바라보는 모습은 착시 효과를 강화한다. 왼쪽의 푸토는 스스로 우승자의 화환을 쓰고 오른쪽의 푸토는 떨어트리려는 듯 사과를 위로 들어 올리고 있다.

만테냐의 단축법 기술은 그림에 얄궂은 재치를 더한다. 난간에 기댄 한 푸토는 난간의 뚫린 부분에 머리를 들이미는 두 푸토와 시선을 주고받는다. 왼쪽에서 작은 팔을 쑥 내밀고 지팡이를 흔드는 푸토와 그 옆의 작은 날개가 달린 푸토는 관람객들이 보기에는 매우 무례한 자세를 취하고 있다.

왜곡된 형상

〈**장 드댕트빌과 조르주 드셀브** *Jean de Dinteville and Georges de Selve*('대사들 The Ambassadors')〉
한스 홀바인 Hans Holbein the Younger(1497/98–1543)
1533년
패널에 유채
207×209.5cm
런던 내셔널 갤러리

한스 홀바인이 그린 이 2인 초상화는 현실적인 경관을 배경으로 한다. 영국에 파견된 프랑스 대사인 장 드댕트빌과 로마 교황청의 프랑스 사절인 조르주 드셀브 주교가 실물과 비슷한 크기로 작지만 그럴듯한 공간에 그려졌다. 탁월하게 묘사한 복장이 이들의 지위와 개성을 나타낸다. 두 사람 사이 탁자 위에 놓인 물건들은 단축법과 명암에 정통한 홀바인의 능력을 보여준다. 모든 사물의 질감을 자세히 묘사해서 현실감을 강화했는데, 이런 사실적 배경에 기이하고 초자연적인 것이 끼어든다. 아래 바닥을 가로지르는 이상하고 길쭉한 형체는 '애너모픽 anamorphic'으로 그림의 정면이 아닌 다른 시점에서만 그 형태를 볼 수 있다.

애너모픽 형상은 대상의 형태를 왜곡하므로 시각 장치나 특별한 거울을 활용해야 제대로 볼 수 있다. 이것은 원근법을 연마하여 완성한 눈속임 기법이다. 다빈치도 애너모픽 이미지를 만드는 방법을 연습했고, 그의 15세기 판화에 종종 등장시켰다. 홀바인에게 이것은 단순히 눈속임이 아니었다. 그는 중요한 두 사람의 만남을 기록한 2인 초상화에 상징의 표현으로 애너모픽 이미지를 도입했다. 화면 바로 오른쪽에 서서 이 그림을 보면 해골을 볼 수 있다. 해골이라는 인간 도덕의 절대적 상징 앞에서 천구의, 지구의, 계측 도구, 계산 책, 악기 등 세속의 지식과 쾌락을 나타내는 물건들은 의미를 잃는다.

해골의 의미는 알 수 있지만, 홀바인이 해골을 그린 방법과 그것이 사람들에게 어떻게 보이기 바랐는지는 추리해야만 한다. 해부학적으로 정확한 형태를 띠고 있어서 실제 해골을 보고 그렸으리라 추측된다. 홀바인은 옆쪽으로 늘어나는 부분을 계산하려고 사다리꼴 격자판 위에 그림 계획을 세웠을 것이다. 원래 액자는 남아 있지 않아서 어디에 서서 그림을 보라는 지시문이나 시각 장치가 있었는지는 알 수 없지만, 해골이 단순한 착시 그림이 아니라 상징적인 이미지였음은 분명하다. 왼쪽 위 구석을 올려다보면 다마스크 천의 주름 아래에 숨겨진 은제 십자가상을 볼 수 있다. 십자가상은 그림에 삶, 지상의 허영, 죽음을 묵상하게 하는 회개의 의미를 더한다.

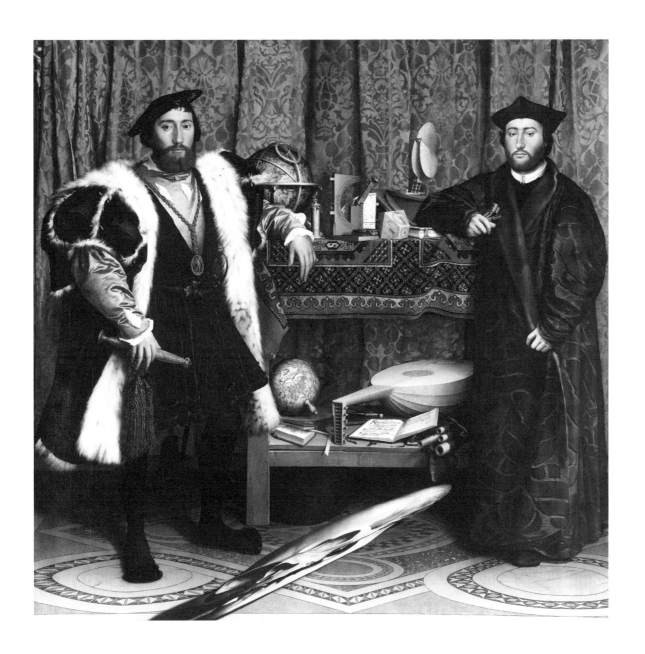

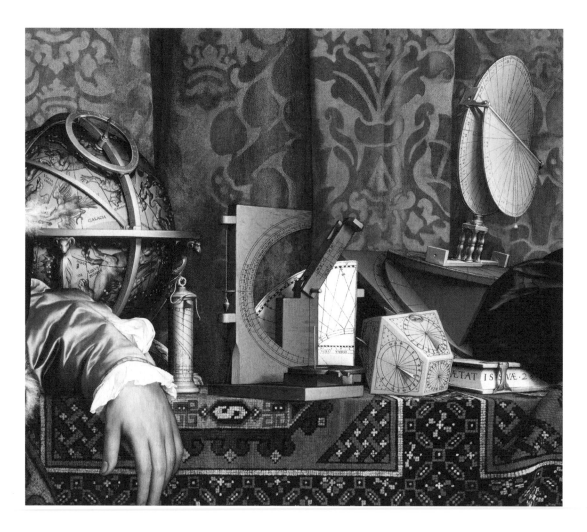

천구의, 사분의 한 쌍, 다면체 해시계는 하늘의
모습을 기록하고 측정하려는 욕구를 나타낸다.
과학에 대한 인문주의자의 관심이 드러나는 이
그림에서 홀바인은 드댕트빌과 드셀브를 새로운
시각으로 세상을 바라보는 근대적 인간으로
표현했다.

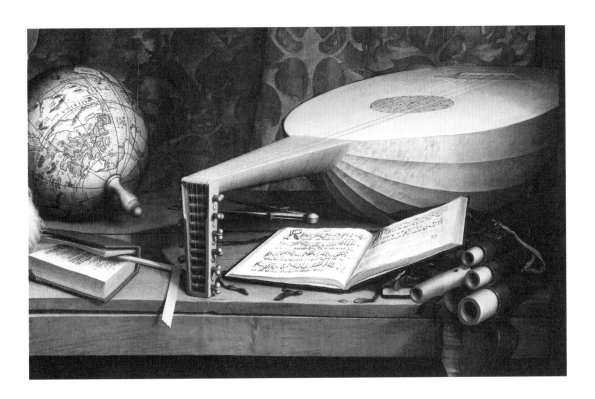

지구의, 펼쳐진 찬송가집, 산술 책, 플루트 상자, 줄이 끊어진 류트. 예술과 학문을
뜻하는 물건들이다. 명암과 단축법으로 묘사한 물건들은 실제 공간을 차지하는
듯해서 홀바인이 착시에 능했음을 보여준다.

드댕트빌의 단검집에 적힌 글씨는 그가 29세임을 알려준다. 드셀브의 팔꿈치 아래
놓인 책에 적힌 글씨를 보면 그는 드댕트빌보다 네 살 어리다. 홀바인은 그림 곳곳에
두 남성에 대한 정보를 넣어서 관람객을 자신의 세계로 초대한다.

왼쪽 위에 있는 은제 십자가상을
놓치기 쉽다. 홀바인은 이것을
묵직한 다마스크 커튼으로 반쯤
감춰놓았다. 십자가상은 해골과
마찬가지로 관람객들이 그림을 더
잘 이해할 수 있도록 도와준다.

해골을 보려면 그림의 오른쪽에서 화면을 곁눈으로 보아야
한다. 홀바인의 의도에 관한 다양한 이론이 있다. 당시 전시
장소의 오른쪽 입구로 들어오면 해골을 볼 수 있었거나,
앞쪽에서 대각선으로 기울어진 유리 실린더의 도움을
받아야 했으리라 짐작된다. 그에 관한 기록이 없으므로
홀바인의 의도를 추리할 뿐이다.

빼어난 용모, 또렷한 시선, 온화한 표정의 드댕트빌은 젊은 특권층 남성 같다. 얼굴의 홍조 등 피부 아래 핏기를 생동감 있게 표현했다. 새틴, 리넨, 벨벳으로 만든 복장을 입은 실존 인물이다. 초상화에 숨결을 불어넣는 능력 덕분에 홀바인은 1535년 헨리 8세의 궁정화가 지위를 얻었다.

〈죽음의 무도*The Dance of Death*〉의 〈죽음의 알레고리 방패*Allegorical Escutcheon of Death*〉
한스 홀바인

1525년경
목판화
6.5×5cm
런던 영국 박물관

홀바인은 목판화 연작 〈죽음의 무도〉를 위해 40점이 넘는 이미지를 도안했다. 해골의 형태를 하고 죽은 사람들을 모으는 그림 리퍼Grim Reaper는 중세시대 말 도상학에서 강력한 모티프로 꾸준히 등장했다. 〈대사들〉에서도 드댕트빌은 모자 오른쪽 아래에 해골 모양 핀을 달고 있는데, 이것은 '죽음을 기억하라'는 '메멘토 모리memento mori'로, 모든 사람은 죽는다는 사실을 환기시킨다.

불길한 공간

〈상상의 감옥*Carceri d'invenzione*〉의 〈도개교*The Drawbridge*〉(7번 판화)
조반니 바티스타 피라네시Giovanni Battista Piranesi(1720-1778)
1761년
에칭
종이 크기 64×49.2cm, 판화 크기 54.5×40.7cm

조반니 바티스타 피라네시는 1740년 베네치아 대사의 수행원으로 로마에 왔다. 건축과 수리 공학을 배운 피라네시는 건축가로서 경력을 쌓으려고 했지만, 스무 살이라는 어린 나이에 연줄도 없어서 기회가 많지 않았다. 이미 판화와 무대 디자인으로 경험을 쌓은 완숙한 제도사였던 그는 로마와 주변의 건축 기념비를 그리는 '베두타veduta(이탈리아어로 '전망'을 뜻하는, 도시 경관이나 도시의 풍경을 그린 대규모 그림 - 옮긴이)'라는 수익성 높은 시장에서 일거리를 어렵지 않게 찾았다. 여행자들은 베두타를 유럽 대륙 순회 여행 기념물로 수집하고 싶어 했다. 피라네시는 나이와 경력이 많은 다른 베두타 제작자들과 차별화하기 위해 정교한 원근법에 대한 깊은 이해를 바탕으로 유명 건물들을 담은 이미지를 만들었다. 그중 가장 찬사를 받은 연작은 〈로마의 풍경*Vedute di Roma*〉(1748-1778)이다. 그는 특히 '건축적 환상'을 뜻하는 '카프리치오capriccio'에 뛰어났다. 1750년에는 14점으로 이루어진 〈상상의 감옥〉을 펴냈다. 감옥 내부를 묘사한 이 그림은 그의 상상에서 나왔지만 그는 서명을 하지 않았다.

10년 후에 유명세가 정점에 이르렀을 때 피라네시는 두 점의 판화와 서명을 추가한 개정판을 내놓았다. 수정하면서 분위기를 어둡게 하고 관람자의 폐소공포증과 당혹감을 고조하는 건축적 요소를 삽입했다. 〈도개교〉에서 보듯 경사로와 다리는 우뚝 솟은 동굴 같은 공간 안에 미로를 만든다. 위로 갈수록 더 비틀려 보이는 나선형 계단들로 아주 작은 인물들이 위험스럽게 올라가고 있다. 피라네시는 빛의 조작과 혼란스럽고 복잡한 건축 요소를 통해 계단, 기둥, 복도가 위협적으로 느껴지는 신비하고 금지된 공간을 만들어낸다. 제목 〈상상의 감옥〉이 말하듯 이 감옥은 순전히 피라네시의 머릿속에서 만들어졌는데, 이 그림이 충격적일 정도로 실제처럼 느껴지는 이유는 건축물에 대한 피라네시의 전문 지식 덕분이다.

외국에서 온 방문자들에게 피라네시의 베두타는 로마를 의미했다. 관광객들은 피라네시가 그린 기념물을 기반으로 여행 일정을 계획했다. 이탈리아를 처음 방문한 독일의 문필가 요한 볼프강 괴테는 자신이 본 광경이 피라네시의 풍경화에 미치지 못한다며 실망했다. 비슷한 맥락에서 피라네시의 〈상상의 감옥〉은 불길한 배경의 본보기가 되기도 했다.

〈상상의 감옥〉 초판은 장 필리프 라모의 오페라 〈다르다노스*Dardanus*〉(1760)의 무대 디자인에 영감을 주었다. 윌리엄 벡퍼드나 토머스 드퀸시 등의 낭만주의 작가들은 피라네시가 그려낸 장면을 바탕으로 글을 썼고, 존 마틴John Martin과 귀스타브 도레Guistave Doŕe 같은 미술가들은 피라네시의 정교한 공간감을 모방했다. 〈상상의 감옥〉의 불길한 분위기는 프리츠 랑의 〈메트로폴리스*Metropolis*〉(1926) 같은 고전영화와 리들리 스콧의 〈블레이드 러너*Blade Runner*〉(1982)에 영향을 주었다. 피라네시의 작품은 위압적이기보다는 철저히 합리적인 공간에 환상을 구축하는 방식을 보여주었다.

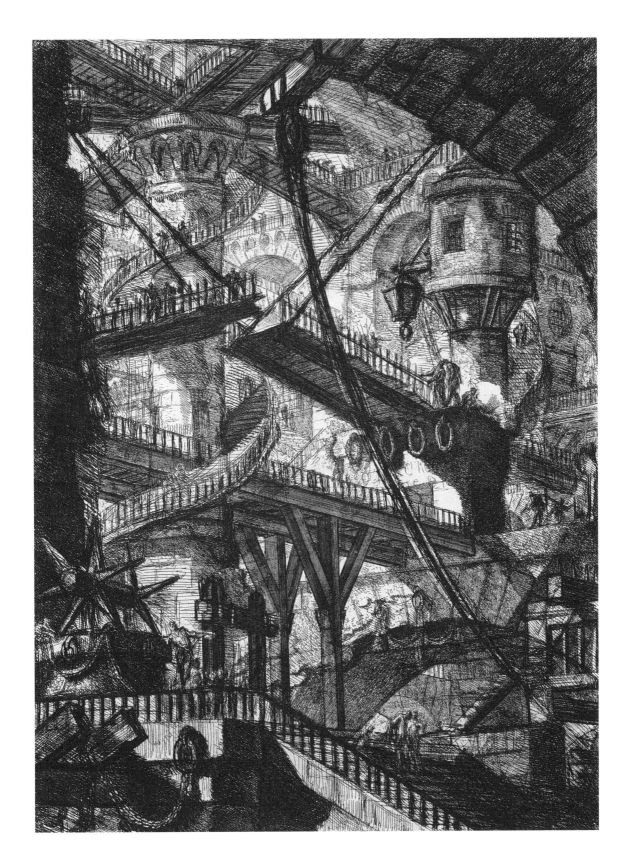

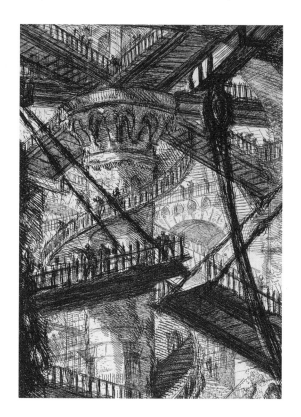

전경의 거대한 밧줄과
도르래, 중경의 올라간
도개교, 기둥 둘레의
구불구불한 나선형
계단이 모두 포개져 있다.
피라네시가 무대 디자인
경험을 효과적으로 활용한 듯
보인다.

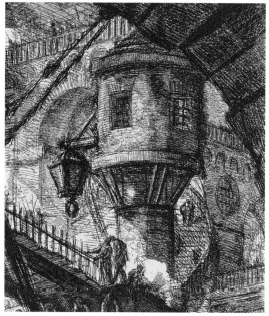

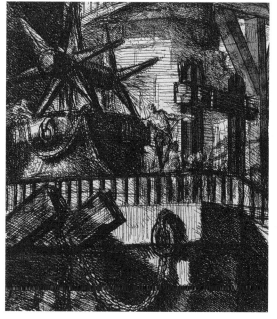

건축 구조에 대한 피라네시의 깊은 이해는 감옥을
구축하는 도구가 되었다. 견고한 기둥과 넓은 아치는
건축적으로 온전한 모습이어서 실제 건물에서도
사용할 수 있을 것 같지만, 어지러운 구조는
혼란스럽고 무질서한 분위기를 낸다.

징이 박힌 거대한 처형대와 육중한 쇠사슬은
감옥이 구금뿐만 아니라 형벌의 장소임을
알려준다. 그림자가 드리운 귀퉁이와 어지러운
복도는 더 복잡하다. 피라네시는 현실보다 우리의
상상이 더 무시무시하다는 고딕 형식의 개념을
차용했다.

〈로마의 풍경〉의 〈티볼리 시빌의 사원 풍경View of the Temple of the Sybil in Tivoli〉
조반니 바티스타 피라네시
1761년경
에칭
42.2×63.5cm
런던 빅토리아 앤 앨버트 박물관

피라네시는 〈로마의 풍경〉으로 명성을 얻었다.
그는 1748년에 이 연작을 시작해서 평생 작업했다.
정기적으로 새로운 이미지 포트폴리오를 발표했고
최종적으로 101점의 풍경화를 완성했다. 무너진
기둥과 흩어진 페디먼트, 무성한 이끼와 나무 같은
폐허 묘사는 실제 경치와 그림의 경계를 무너뜨린다.
신전의 벽과 무너진 벽감에 기어올라 쉬고 있는
인물들은 건물의 구조를 보여주면서 그림에
생생함을 더한다.

〈런던 순례여행London, A Pilgrimage〉,
'런던-기차로Over London – By Rail'
귀스타브 도레
1872년
동판화

프랑스의 삽화가 도레는 영국 저널리스트
윌리엄 블랑샤르 제럴드와 협력하여
빅토리아 왕조 중기의 런던을 기록했다.
두 사람은 불결한 도시 경관을 비롯한
일상의 모습을 낱낱이 찾아냈다. 180장의
도판이 출간되자마자 영국 평론가들은
그림이 선정적이며, 빈민층의 열악한
상황을 과장했다고 비난했다. 도레가 그린
캄캄한 그림자, 비좁은 공간, 구불구불한
복도는 피라네시의 〈상상의 감옥〉에서
영향을 받았지만, 이 작품은 상상의 공간이
아닌 가혹하고 방치된 현실을 폭로했다.

손과 붓의 숙련

〈윌리엄 맬컴 번을 위한 편지꽂이 그림Rack Picture for William Malcolm Bunn〉
존 F. 페토John F. Peto(1854-1907)
1882년
캔버스에 유채
61×50.8cm
워싱턴 스미스소니언 미술관

고대부터 미술의 역사는 착시를 만들어낸 화가의 기묘한 능력을 다룬 일화들로 넘쳐난다. 기원전 5세기 아테네 화가 제욱시스Zeuxis가 그린 포도를 새들이 훔쳐 먹으려 했다고 한다. 13세기 피렌체의 어린 천재 화가 조토Giotto는 스승인 치마부에Cimabue의 그림 속 인물들 코에 파리를 그려 넣는 장난을 쳤는데, 스승이 파리를 쫓아내려 하자 웃음을 터트렸다고 전한다. 17세기 네덜란드와 플랑드르 정물화가들은 질감과 빛의 작용을 표현해서 그림 속 물건들이 방 안에 실제로 있는 듯 보이는 구도를 만들었다. 음식과 화분은 가장 흔한 소재였고 소박하면서 실용적인 편지꽂이도 환영받았다. 가정과 사업장에서 사용하는 편지꽂이는 판에다 격자 모양으로 끈을 단단히 고정해서 편지와 소모품을 보관하는 공간이었다. 19세기 말, 필라델피아 사업가의 주문을 받은 존 F. 페토는 근대 미국의 모습을 반영한 '사무실 편지꽂이 게시판' 트롱프뢰유를 그렸다.

윌리엄 맬컴 번은 자수성가한 남자로 정치적 야심이 있었다. 1878년에 그는 《선데이 트랜스크립트Sunday Transcript》를 사들였고, 이후 10년 동안 신문으로 공화당의 정책을 홍보하고 당의 후보를 지지하며 출세를 도모했다. 페토의 작품은 바쁜 남자의 초상을 보여준다. 게시판은 자주 쓰다 보니 헤졌고, 아래쪽 끈 중 하나는 찢어져서 달랑거린다. 오른쪽 위와 아래에는 명함을 붙였다가 뜯어낸 흔적이 남아 있다. 아랫부분에 분필로 쓴 숫자는 급하게 계산하다 남긴 흔적처럼 보인다. 접힌 신문 한 부와 번의 사진도 붙어 있다. 여기에 있는 물건들이 모두 실재했을 수 있지만, 조사 결과 페토가 자신만의 아이디어로 창작한 사실이 드러났다.

엑스선과 적외선 검사로 페토가 그림을 여러 번 수정한 흔적을 밝혀냈다. 원래 사진 아래에 "윌리엄 맬컴 번 드림V[ery] Truly yours/Wm Bunn"이라고 적혀 있고 아래 왼쪽 구석에 놀이용 카드와 "귀하가 관심 있을 만한 내용입니다"라고 표시된 편지봉투가 있었다. 하지만 페토는 그 위에 "맥포드를 따르라McFod to the Fore"라고 적힌 옆얼굴 스케치와 《선데이 트랜스크립트》에서 '가리발디 맥포드'에게 보낸 편지를 그려 넣었다. 신문사 관련자나 지역 정치인 중에는 이 이름을 가진 사람을 찾을 수 없었다. 자기들끼리만 통하던 농담 속 인물의 이름이었을까? 이처럼 페토는 사실과 가상을 결합해서 눈속임을 할 뿐만 아니라 후원자를 즐겁게 하기도 했다.

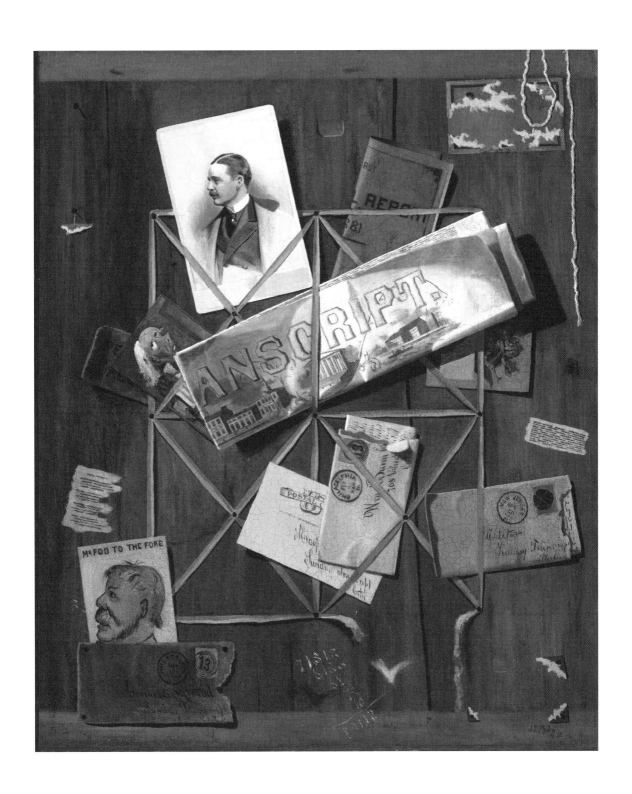

번은 멋진 외모와 단정한 스타일로 유명했다. 그는 필라델피아 사교계 인사이자 영향력 있는 편집자, 인기 있는 연설자로서 명성을 누렸다. 페토는 종종 의뢰인에게 맞춰서 트롱프뢰유 안에 사진을 그려 넣었다.

자주 쓴 실제 편지꽂이처럼 나무판자는 금이 가고 낡았다. 귀퉁이에는 서둘러 떼어낸 듯 찢어지고 누렇게 변한 카드가 있다. 신문의 제목은 그림을 번과 연결해준다. 녹색 보고서에 적힌 1881년은 페토가 그림을 시작한 시기를 표시한다.

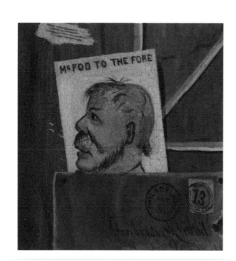

미숙한 옆얼굴 초상화와 "맥포드를 따르라"라는 문구는 사진과 신문의 섬세함과 대비를 이룬다. 종이 크기와 질을 보면 집에서 만든 홍보 전단처럼 보인다. 번의 정치 활동을 놀리는 행위일 수도 있지만, 맥포드가 누구인지 알 수 없으므로 그림의 의미도 알 수 없다.

우표와 우편 표시, 편지지 양식과 다양한 손 글씨는 페토가 만든 환영을 강조한다. 거칠게 찢겨 있는 노란 봉투 아래로 갈색 속지가 보인다. 게시판의 끈은 자주 사용한 것처럼 늘어나고 헤졌다.

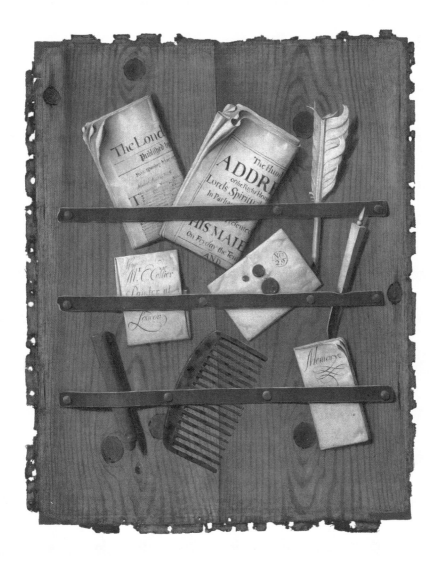

⟨나무 게시판에 놓인 신문, 편지와 필기도구 트롱프뢰유A Trompe L'oeil of Newspapers, Letters and Writing Implements on a Wooden Board⟩

에드워드 콜리어Edward Collier(1640-1710경)

캔버스에 유채
1699년경
58.8×46.2cm
런던 테이트 미술관

네덜란드 출신의 미술가 에드바르트 코일러Edwaert Coyler는 런던으로 이주하면서 이름을 영어식인 '에드워드 콜리어Edward Collier'로 바꾼 듯하다. 그의 트롱프뢰유 기술은 유럽 대륙풍 양식을 반영하지만, 편지꽂이에 있는 물건들은 영국적이다. 콜리어는 귀퉁이가 말린 신문부터 반투명한 거북이 등껍질 머리빗, 견고한 가죽 줄까지 시각적 환영을 노련하게 그려냈다. 캔버스에는 날짜가 표기되지 않았지만, 큐레이터들은 그림 속 신문이 1699년 5월 15일 월요일 자 신문이라는 사실을 밝혀냈다.

인지적 착시

〈코끼리를 비추는 백조*Swans Reflecting Elephants*〉
살바도르 달리Salvador Dali(1904-1989)
1937년
캔버스에 유채
51×77cm
개인 소장

살바도르 달리는 환영을 완벽히 재현하는 능력으로 초현실주의 화가로서의 목표를 달성했다. 그는 형태와 원근을 조작해서 "이성적인 경험으로는 알 수 없는 섬망의 세계"를 묘사했다. 달리의 신비한 그림은 현실의 물리적 세계와 어긋난다. 〈코끼리를 비추는 백조〉에서 세 마리의 우아한 백조는 거울로 작용하는 물의 표면에 반사되어 여섯 마리처럼 보인다. 초점을 살짝 바꾸면 어른거리는 반사 이미지가 코끼리로 보인다. 백조의 유연한 목이 코끼리의 코가 되고 백조의 날개가 달린 가슴 부위는 코끼리의 얼굴이 되며 펼친 날개는 코끼리의 귀가 된다. 달리는 자신이 명명한 '편집광적 비평 방법paranoiac critical method' 이론을 10년 가까이 발전시킨 후에 이 작품을 그렸다. 편집증의 특징인 이런 반복적이고 집착적인 사고방식이 관습적인 인지에서 벗어나게 한다고 생각했다. 사람들이 익히 아는 사물들이 다른 모습이 될 수도 있다는 것이다.

　달리는 루이스 부뉴엘과 영화 〈안달루시아의 개*Un Chien Andalou*〉(1929)를 작업하는 동안 파리의 초현실주의 집단에 들어갔다. 1930년 달리가 새로운 이론에 관해 쓴 글 「썩은 당나귀*L'ani pourri*」는 초현실주의 운동의 최고 이론가인 앙드레 브르통이 설립한 잡지 《초현실주의 혁명Le Surréalisme au service de la révolution》에 실렸다. 달리는 자신의 이론으로 즉각적 표현이 무의식을 촉발하는 가장 좋은 수단이라고 주장하는 브르통의 이론에 반박하고자 했다. 프랑스 심리분석학자인 자크 라캉과 편집증적 인식에 관한 생각을 나누기도 했다. 달리는 자신의 기법을 강연과 기사를 통해 알렸는데, 특히 「비이성의 정복*La Conquête de l'irrationel*」(1935)이 유명하다. 달리의 1930년대 작품들은 그의 이론을 가장 완벽하고 매력적으로 보여준다. 외부 세계에 대한 편집증 특유의 집착적인 호도를 나타내기 위한 장치로 이중적 모티프, 변형, 반사를 선택했다.

대부분의 편집증적 비평 그림과 다르게 달리는 이 그림에 〈코끼리를 비추는 백조〉라는 직설적이고 설명적인 제목을 붙였다. 고요하지만 불안정한 풍경은 비정상적인 위치에 사물을 배치한 북유럽 르네상스 회화의 풍경화를 떠올리게 한다. 같은 해에 달리는 나르키소스 신화를 탐구했고, 그림 〈나르키소스의 변형Metamorphosis of Narcissus〉에 붙이는 시를 썼다. 하지만 비이성적인 지각의 불안정한 가능성에 관한 설명은 글이 아닌 그림에만 담았다. 백조는 물리적 존재감을 유지하지만 그들은 반사되면서 형태가 변한다. 〈코끼리를 비추는 백조〉에서 달리는 형태는 끊임없이 변하고, 가장 익숙한 이미지에서도 수많은 일탈이 일어난다는 서정적이지만 당혹스러운 개념을 표현한다.

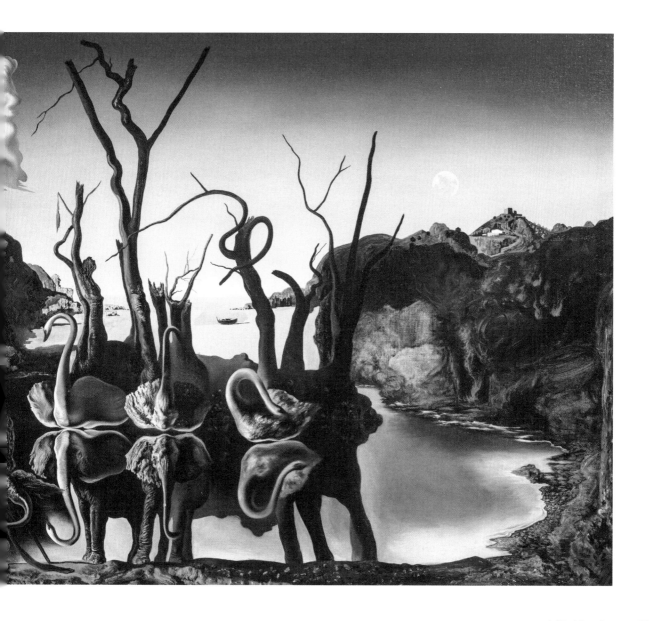

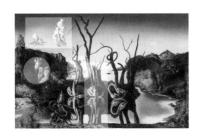

달리의 그림은 종종 눈과
생각을 속인다. 여기서
구름은 동물 형태(왼쪽)와
사람 형태(오른쪽)를 띠는데,
웅크리고 있는 용이나 싸우는
사람 모양의 그림을 그린
이유는 설명하기 어렵다.

달리는 백조에게서 등을 돌린 왼쪽에 있는 남성의
정체를 밝히지 않았지만, 영국 시인 에드워드 W.
F. 제임스일 가능성이 있다. 제임스는 초현실주의
후원자로서 특히 달리에게 관대했고, 달리의
작품을 수집하고 홍보하며 메이 웨스트 입술
소파에 엄청난 비용을 지불했다.

나무의 오른쪽은 팔을 들어 올려 나무통에 몸을
기댄 여인처럼 보인다. 달리는 의도적으로 모호한
이미지를 그려 관람자가 자신의 지각을 의심하게
만든다.

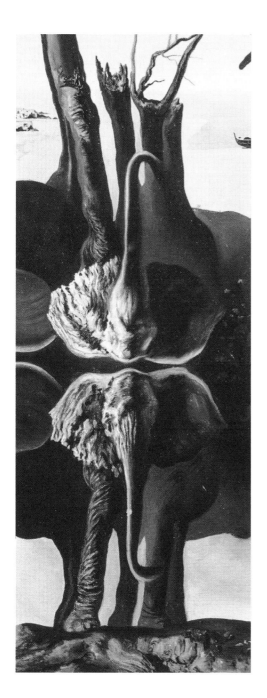

〈초현실주의자의 아파트로 사용할 수 있는 메이 웨스트의 얼굴Mae West's Face which May be Used as a Surrealist Apartment〉
살바도르 달리
1934–1935년
상업 잡지에 구아슈, 흑연
28.3×17.8cm
일리노이 시카고 미술관

메이 웨스트의 화려한 미모에 빠진 달리는 그녀의 얼굴을 응접실로 바꾸었다. 아래 부분은 1점 투시도법으로 그려진 타일이 깔린 바닥으로 꾸몄다. 웨스트의 관능적인 눈은 액자로 만들어서 붉은 벽에 걸었고, 플래티넘 웨이브 머리카락은 커튼 장식으로 표현했으며, 풍만하고 붉은 입술은 소파가 되었다. 1974년에 달리는 이 이미지를 삼차원 설치 작품으로 재창조했다. 영화배우, 그림, 조각상으로 이루어진 작품에서 웨스트를 시각적 환영으로 표현했다.

백조를 코끼리로 바꾸면서 달리는 전통적인 착시 기법, 곧 하나의 형태가 다른 형태로 읽히는 기법을 채택했다. 위아래를 뒤집으면 백조의 긴 목과 펼친 날개는 코끼리의 머리가 되고 나무는 코끼리의 다리가 된다.

정사각형의 비밀

〈움직이는 사각형Movement in Squares〉
브리짓 라일리Bridget Riley(1931-)
1961년
하드우드에 템페라
123.2×121.2cm
런던 예술 위원회

'정사각형을 계속 그리면 무엇이 될까?' 1961년, 브리짓 라일리는 이 간단한 질문의 답을 찾기 시작했다. 높이가 같은 사각형을 계속 그리되 왼쪽에서 오른쪽으로 갈수록 너비를 줄이자 "새로운 회화적 정체성"이 생겨났다. 개별 블록들이 진동하는 띠로 변하면서 정적인 이차원 표면에 삼차원적 움직임이 만들어진 것이다. 〈움직이는 정사각형〉은 라일리에게 돌파구를 열어주었고, 기하학 형태의 움직임을 오랫동안 탐구하게 했다. 라일리는 반복과 재구성을 통해 그림 속의 정지된 요소들로 전진과 후진, 일렁임과 회전 같은 움직임을 만들어냈다.

라일리는 과학적 또는 수학적 원리가 아닌 자신의 미적 본능을 따랐다. 그는 광학을 배운 적이 없으며 "가장 가까운 역사적 친척"으로 인상주의와 후기 인상주의 화가들을 언급한다. 형태에 관한 라일리의 탐구는 자연에 대한 연구에서 시작된다.

풍경화 훈련을 받은 라일리는 자신의 시각 언어에서 기본적인 형태만을 남겼다. 라일리에게 정사각형은 가장 단순하고 대칭적인 통합 형태였다. 모두가 정사각형은 네 변의 길이가 같고 내각이 모두 직각임을 알고 있다. 하지만 약간씩 조정하면 정사

각형의 역동적인 잠재력이 드러난다. 라일리는 〈움직이는 정사각형〉을 그리면서 다른 관습적 형태들에 내재된 가능성도 연구하기 시작했다. 원, 삼각형, 곡선으로 작업했고, 회색을 사용하며 자신의 소박한 흰색과 검은색 팔레트를 확장했다. 수십여 년 동안 라일리는 도형을 활용해 작업을 했고, 이론과 추측을 따르기보다 스스로 시행착오를 거쳤다.

라일리는 자신이 미술계의 새로운 움직임을 시작했다고 여기지 않지만, 평론가들은 그녀의 복잡한 광학 이미지가 옵아트Op Art의 기폭제가 되었다고 평가한다. 옵티컬optical에서 이름을 따온 옵아트는 라밀리의 작품이 뉴욕 현대미술관MoMA에서 열린 「감응하는 눈The Responsive Eye」(1965)에 전시되면서 널리 알려졌다. 그 전시는 옵아트의 이정표가 되었다. 라일리의 시각 표현이 일으키는 혼미한 효과는 1960년대의 활기차고 자유분방한 문화를 상기시켰다. 환각 경험이나 환각제에 대한 욕구와 연관되기도 했다. 부단한 연구 끝에 창조한 패턴들이 포스터와 패션, 실내장식 같은 상품에 이용되었을 때 라일리는 발끈했다. 라일리는 끊임없는 질문을 하며 의도하지 않은 옵티컬의 환영을 만들었다.

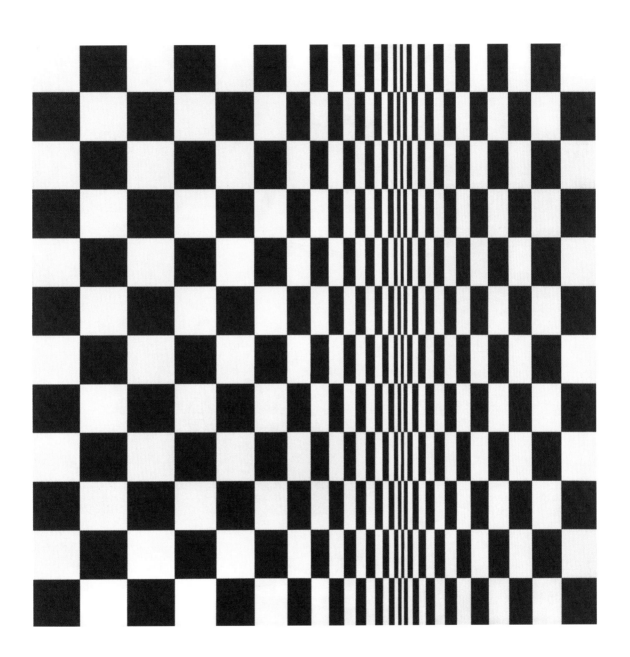

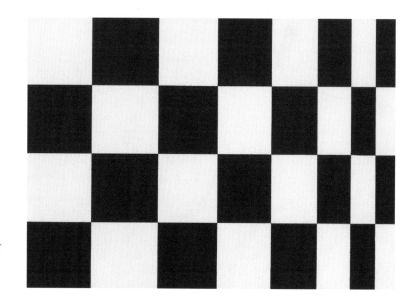

라일리는 정사각형의 높이는
그대로 두고 오른쪽으로
갈수록 너비를 줄였다가 다시
넓혔다. 정사각형이 세로가 긴
직사각형으로 바뀌면서 압축되는
모양은 환영을 만든다.

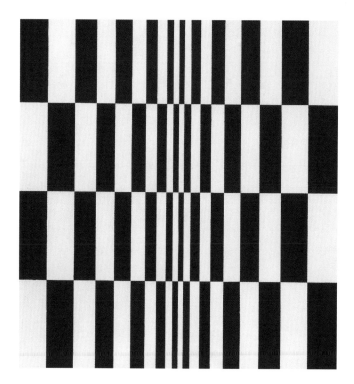

아래: 라일리는 초기에 색을
흰색과 검은색으로 한정하여 형태
간의 대비를 강조했다. 우리의
눈으로는 소화하기 힘든 이런
극명한 차이는 정적인 사각형이
흔들리는 듯 보이게 만든다.
옵티컬 환영은 그림이 정지되어
있음을 인지하지만 움직인다고
느끼는 것이다.

위: 정사각형의 너비를 줄이자 책의 도랑처럼 화면이 가라앉는 듯
보인다. 이것은 단순히 사각형의 형태를 바꾸면서 만든 환영이다.
동시에 양쪽이 고동치고 부풀어 오른 듯 보인다. 라일리는 자신이
창안한 이 효과가 인지보다는 감각의 문제이며, 관람자에게 인지
경험뿐만 아니라 신체적 경험도 제공한다고 여겼다.

《데일리 미러Daily Mirror》의 〈옵아트 걸을 위한 자동차〉
1966년
사진

옵아트 패션에 대한 열광에 라일리는 분개했다. 뉴욕 매디슨 애비뉴의 백화점 진열장에 놓인 상품들을 보고는 디자이너들을 고소하고 싶어 했다. "사람들이 내 그림을 다시 진지하게 보려면 20년이 걸릴 것"이라고 확신했다. 그녀의 분노에도 불구하고 옵티컬 아트의 상업화는 활기찬 1960년대의 상징이 되었다. 앨범 표지, 옷, 실내장식, 자동차 등에 사용되었다.

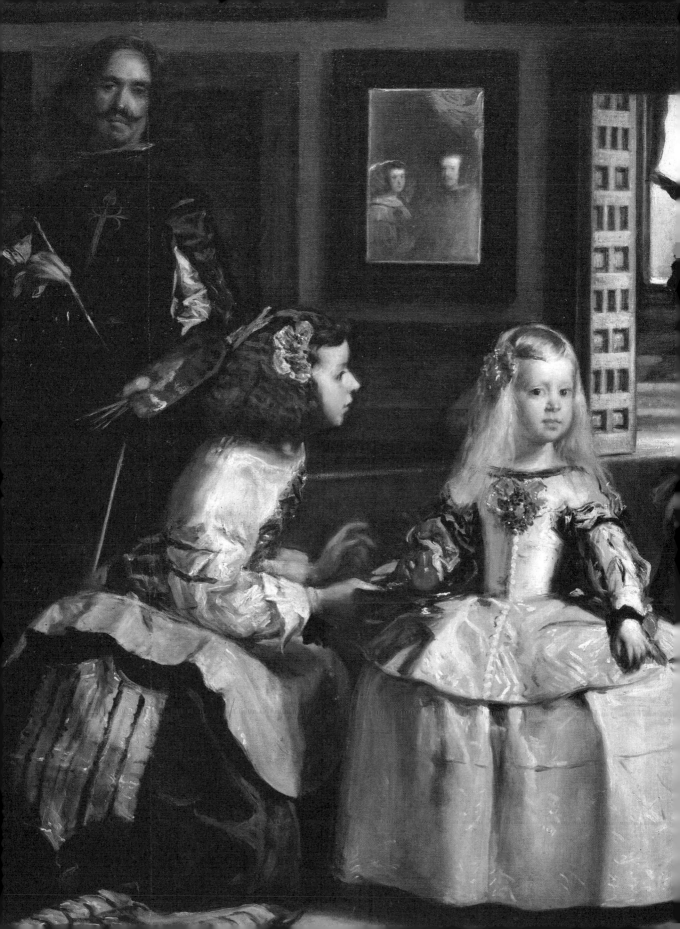

4

정체를
숨기다

미술 작품에 등장하는 인물의 모습은 관람객의 머릿속에서 일련의 연상을 촉발한다. 크기나 자세, 윤곽이 인물의 나이나 성별에 대해 무언가를 말해주는 않는지, 옷이 인물의 사회적 지위나 직업을 드러내는지 않는지, 몸짓이나 표정에서 기질이나 감정이 읽히지 않는지. 모르는 대상에도 우리는 정체를 부여하며 작품을 이해하는 촉매제로 활용한다. 미술가는 이야기나 상황에 어울리도록 더 많은 시각적 요소를 작품에 넣을 수 있다. 평범한 얼굴을 아름답게 꾸미거나, 체격을 건장하게 부풀리거나, 화려한 천과 반짝이는 보석으로 사회적 지위를 강조할 수도 있다. 전설 속 영웅, 여신, 성인, 고통받는 영혼처럼 그리거나 다른 인물과 합치고 비슷하게 표현해서 실제와 가상 세계에 복합적 의미를 부여할 수 있다. 또는 의미를 더하기 위해 비밀을 숨긴 정체를 만들 수도 있다.

미술가는 다양한 방법으로 작품에 정체성을 불어넣는다. 유명인을 군중 속에 끼워넣거나 평범한 풍경 안에 숨겨둘 수도 있다. 이들을 찾기 어렵게 화면 양 끝이나 그림 깊숙이 배치하기도 하고 참여자가 아닌 관찰자의 역할로 배치할 수도 있다. 유명인의 초상화를 그림 속의 그림으로 나타내는 방식도 있다. 이를테면 벽에 걸린 그림, 거울 속 이미지, 금속이나 유리. 잔잔한 물처럼 반짝이는 표면에 반사되어 미묘하게 일렁이는 얼굴로 등장시킬 수 있

다. 한 사람을 다른 사람으로 가장하거나, 의상이나 가면, 베일로 변장시킬 수도 있다. 작품 안에 숨겨둔 인물을 알아본 관찰자는 미술가와 그의 의도를 더 밀접하게 이해하고 그 인물을 더 알고 싶어지기 마련이다.

미술가가 자신의 그림에 숨길 수 있는 가장 흥미로운 존재는 자기 자신이다. 그림 속 자신을 숨기거나 바꾸는 데 사용하는 요소는 보호막으로 작용할 뿐 아니라 더 깊은 의미로 나아가는 문이 된다. 관람객은 변장을 해독하면서 미술가의 관점에서 그림 속 인물을 파헤치려고 노력한다. 앞으로 볼 사례에서 젊은 화가는 스승을 향한 존경심을 내보이는 듯한 그림에서 자신이 스승을 넘어섰다고 선언한다. 또 다른 화가는 성경의 내용에 빗대어 자신의 잘못을 뉘우치는 척하면서 권력을 가진 후원자에게 선처를 호소한다. 유명인이 잔뜩 등장하는 수수께끼 가득한 작품에서는 지위가 높은 사람이 그림에서 가장 중요한 인물이라는 통념을 흔든다. 사진은 초기에 이미지를 객관적으로 포착하는 수단으로 홍보되었다. 그렇다면 사진의 주인공은 자신을 노출하면서 동시에 익명성을 유지할 수 있을까? 가면을 쓰거나 변장을 해서 사진의 인위성을 전복할 수 있을까? 한편, 사회적 금기를 어기는 작품으로 자아와 공동체 정체성의 위력을 드러내는 미술가도 있다.

뒤집힌 자화상

〈소포니스바 앙귀솔라를 그리는 베르나르디노 캄피Bernardino Campi Painting Sofonisba Anguissola〉
소포니스바 앙귀솔라Sofonisba Anguissola(1532–1625 추정)
1559년경
캔버스에 유채
111×110cm
시에나 국립회화관

소포니스바 앙귀솔라는 고향인 북이탈리아 크레모나를 떠나 스페인 왕 필리프 2세의 궁정에서 이사벨 왕비의 궁정화가이자 시녀로 일했다. 그리고 그 일을 시작할 무렵 관습에서 벗어난 2인 초상화를 그렸다. 앙귀솔라는 캄피Bernardino Campi(1522-1591)에게 그림을 배웠는데, 캄피는 이미 10년 전 화가로 성공을 위해 크레모나를 떠나 밀라노로 갔으므로 앙귀솔라가 어떻게 캄피를 그렸는지는 확실하지 않다. 앙귀솔라가 캄피의 초상화를 참고하거나 기억에 의존하여 그림을 그렸을 수도 있다. 2인 초상화에서 스승보다 자신의 이미지를 우세하게 그린 이유는 무엇일까? 화가로서 중요한 시기에 옛 스승을 향한 존경심을 나타낸 것일까, 아니면 재치 있는 자화상을 그린 것일까?

16세기에 앙귀솔라만큼 많은 자화상을 그린 미술가는 없다. 젊은 시절부터 노년기까지 12점 이상의 자화상을 그렸다고 알려져 있다. 앙귀솔라는 부유한 집안에서 태어났고, 아버지는 여섯 딸에게 남자들과 동등한 교육을 받게 할 만큼 지혜로웠다. 딸들이 시각예술 분야에서 재능을 보이자 아버지는 그들이 지역에서 명망이 높은 미술가 캄피에게 1546년부터 1549년까지, 베르나르디노 가티Bernardino Gatti에게는 1549년부터 1552년까지 훈련

을 받게 했다. 가티로부터 배우기를 마치고 스페인으로 출발하기 전까지 앙귀솔라는 꾸준히 자화상을 그렸다. 외모의 기록이었다기보다 성과를 정리하기 위한 것이었다. 펼친 책과 함께 클라비코드(피아노를 발명하기 전까지 하프시코드와 같이 사용하던 건반 현악기 – 옮긴이)에 앉아서 성모 마리아와 아기 예수의 봉헌상을 작업하는 자신의 모습을 그리기도 했다. 모든 초상화에서 그녀는 침착하고 진지해 보이며 목둘레와 소맷동을 간소한 레이스로 두른 점잖고 몸에 딱 맞는 검정 코르페토 재킷을 입고 있다.

2인 초상화에서 앙귀솔라는 자신을 우아하며 차분하고 자신감 넘치는 여성으로 묘사했다. 화가임을 드러내는 요소는 전혀 등장하지 않는다. 캄피의 얼굴과 손은 밝게 빛나지만, 검은 옷은 배경과 비슷하게 어둡다. 앙귀솔라는 자신의 초상화에 초점을 맞췄다. 캄피는 이젤에서 몸을 돌려서 그림을 그리는 화가를 빤히 쳐다본다. 그림을 그리고 있을 앙귀솔라는 이 시선에 맞대응해서 우월한 미술가로서 존재감을 과시하며 자신의 기량을 주장하고, 캄피의 공손한 시선은 그가 앙귀솔라의 주장에 수긍함을 암시한다. 앙귀솔라는 이를 통해 제자보다 나은 스승이라는 전통적 위계를 뒤집고, 심지어 스승도 제자가 낫다는 사실을 인정하도록 만들었다.

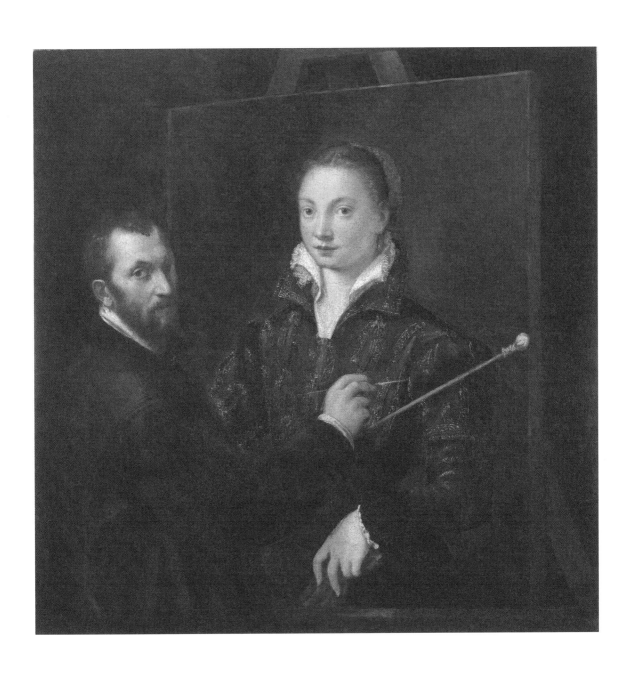

여성 화가 대부분은 가업을 이은 것이었다. 하지만 앙귀솔라는 가족보다는 자신의 재능으로 인정을 받았다. 작가 조르조 바사리는 『미술가 열전*The Lives of the Artists*』(1568)에서 그녀를 "우리 시대의 어떤 여성보다" 재능과 결의가 뛰어난 기적이라고 불렀다.

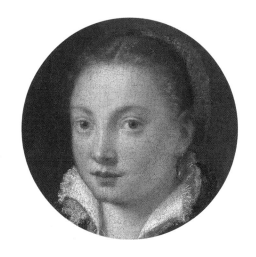

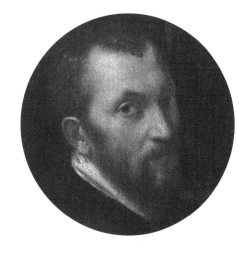

캄피는 크레모나의 예술가 집안에서 태어났다. 그는 젊은 시절 미술 공부를 하기 위해 만토바로 떠났다. 1541년 크레모나로 돌아와서 성 아가타 성당의 〈성모 승천*The Assumption of the Virgin*〉(1542)과 성 시지스몬도 수도원 신랑身廊의 프레스코로 대중의 찬사를 받았다. 밀라노로 활동지를 옮긴 후에는 더 큰 명성을 얻었다.

대부분의 자화상에서 앙귀솔라는 진지한 젊은 여성에게 어울리는 옷을 입고 있다. 검정 레이스만이 소박한 조끼의 단조로움을 줄여준다. 유행에 따라 수를 놓고 부풀린 비단 드레스를 입었지만 검소해 보인다. 그녀의 옷은 스페인 궁정에서의 새로운 지위에 걸맞으면서도 발다사레 카스틸리오네가 책 『궁정인*The Book of the Courtier*』(1528)에서 여성들에게 말했던 "허영에 들뜨거나 경박한" 복장을 금하라는 충고를 반영한 것이다.

화가들은 섬세한 부분을 그릴 때 말스틱mahlstick을 사용했다. 말스틱을 캔버스 가장자리에 걸어두고 붓을 든 손이 흔들리지 않도록 견고하게 고정한다. 이젤 앞에 서 있는 자화상에서 앙귀솔라도 말스틱을 사용한다.

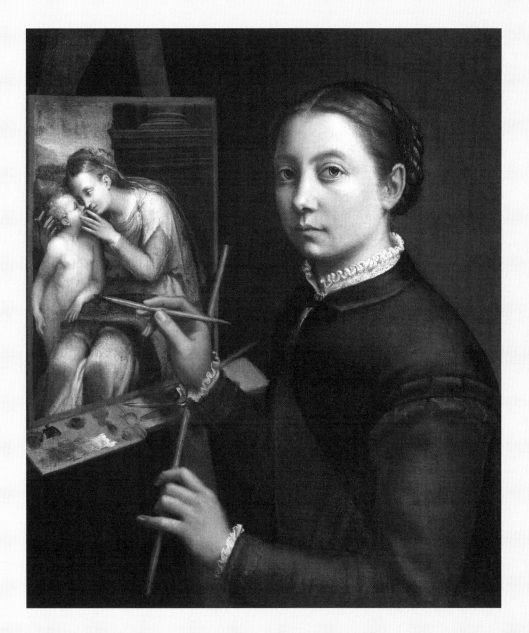

〈**자화상**_Self-portrait_〉

소포니스바 앙귀솔라
1556년
캔버스에 유채
66×57cm
우안추트 궁전 박물관

앙귀솔라는 그림을 그리는 자신의 모습을 두 차례 그렸다. 두 작품에서 모두 그녀는 성모와 아기 예수를 그리고 있다. 그녀의 알려진 작품 중에는 그런 그림이 없기 때문에 초상화 속 그림들은 앙귀솔라가 꾸며낸 것으로 보인다. 앙귀솔라는 이런 야심 찬 주제를 그릴 능력이 있다고 자신했고, 나중의 그림(1561)에는 찬사를 적어놓는다. "나, 시녀 소포니스바는 노래를 하고 색채를 부리는 데 뮤즈들과 아펠레스에 버금간다."

선처를 구하다

〈골리앗의 머리를 든 다윗David with the Head of Goliath〉
미켈란젤로 메리시 다 카라바조Michelangelo Merisi da Caravaggio(1571-1610)
1609-1610년
캔버스에 유채
125×101cm
로마 보르게세 미술관

1606년 5월 29일 테니스 시합 도중 발생한 언쟁이 몸싸움으로 번지면서 카라바조는 라누초 토마소니를 죽이고 만다. 성격이 불같았던 카라바조가 단검으로 상대를 찌른 것이다. 이전에도 폭행과 공공기물 파손 전력이 있었지만, 이번에는 살인죄였다. 성공의 정점에 있던 카라바조는 로마에서 도망칠 수밖에 없었다. 교황청 당국은 카라바조를 결석 재판에 회부하여 누구라도 카라바조를 보는 즉시 사살해도 되며 그의 머리를 가져오면 현상금을 받을 수 있다는 사형집행 영장을 내렸다. 카라바조의 이러한 충격적인 실책으로 종종 사람들은 그의 작품을 해석할 때 색안경을 끼게 된다. 어쨌든 〈골리앗의 머리를 든 다윗〉은 카라바조의 파란만장한 삶을 고스란히 담고 있다.

『예술가 열전The Lives of the Artists』(1572)에서 작가 조반니 피에트로 벨로리는 "목 잘린 골리앗의 머리카락을 잡은 다윗의 반신상"에서 골리앗이 "카라바조의 자화상"이라고 밝혔다. 조반니 발리오네의 『전기Lives』(1642)에 따르면 카라바조는 어린 시절부터 거울을 보며 자신을 병든 바쿠스(1593경)나 괴물 메두사(1598경)로 묘사했다고 한다. 1600년 카라바조는 골리앗에게 승리한 다윗의 그림을 처음 그렸다.

거인의 험악한 모습이 말년의 카라바조의 모습과 비슷하지만, 이 무렵에 그는 아직 잘생긴 젊은이였다. 1607년에 그린 다른 그림에서는 거인의 외모가 확연히 다르지만 다윗이 전하는 메시지는 세 그림에서 모두 똑같다. 첫 번째 그림에서 다윗은 상대의 머리를 베고 있어 영웅답지 않다. 두 번째 그림에서는 승리를 거두고 무표정한 얼굴로 소름 끼치는 트로피를 과시한다. 마지막 그림에서는 정정당당히 무찌른 적을 향한 연민이 서려 있다.

카라바조는 사형집행 영장 때문에 로마를 떠나 계속 떠돌았지만, 〈골리앗의 머리를 든 다윗〉을 로마의 후원자에게 보내고 싶어 했다. 교황 바오로 5세의 조카 스키피오네 보르게세 추기경은 이미 카라바조의 그림 여러 점을 갖고 있었다. 추기경단이 지나치게 저속하다며 퇴짜를 놓은, 성 안나와 함께 있는 성모와 아기 예수 그림(1605, 로마 보르게세 미술관)과 병든 바쿠스의 그림도 그가 소유했었다. 이 유력한 추기경에게 사형집행 영장에 대한 선처를 부탁하려고 〈골리앗의 머리를 든 다윗〉을 보낸 것이다. 안타깝게도 그림이 보르게세에 닿기 전에 카라바조는 세상을 떠났다.

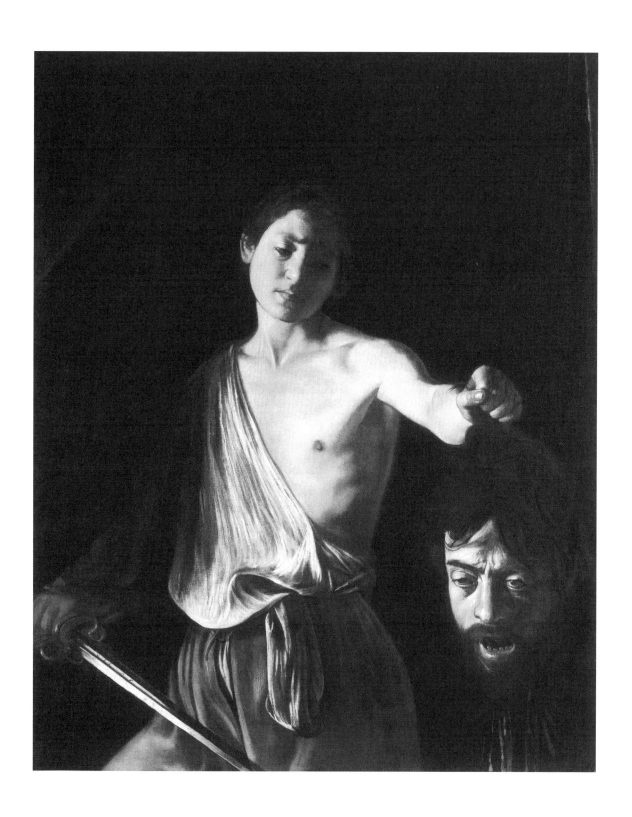

17세기 중반 야코포 마닐리는 보르게세 소장품 목록에서 카라바조가 그린 다윗의 모델이 "어린 카라바조suo Caravaggino"라고 주장했다. 카라바조의 화실에서 일하던 조수 체코 델카라바조를 모델로 그림을 그린 적이 있으리라 짐작되지만 확인할 수는 없다. 두 사람이 연인 사이였다는 소문도 있다.

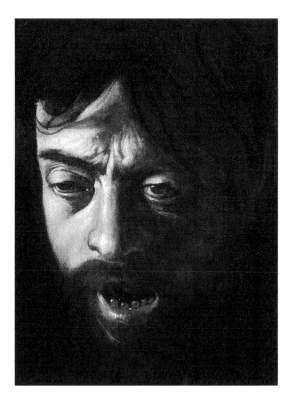

검에 적힌 라틴어 "H-ASOS"는 오랫동안 검 제작자의 상징으로 생각되었지만, 오늘날에는 아우구스티노회의 시편 주해에서 가져왔다고 추정한다. "겸손은 교만을 이긴다humilitas occidit superbiam"의 약자로, 골리앗에 대한 다윗의 승리를 사탄을 이긴 예수의 승리에 비견했다고 짐작된다.

카라바조는 망명 중에도 중요한 의뢰를 확보하려고 애쓰는 한편, 폭력적인 행동을 멈추지 않았다. 1608년 몰타에서 한 남자에게 상해를 입힌 후에 체포되었다가 시칠리아로 탈주했다. 카라바조의 불안정한 삶은 그의 건강을 해쳤다. 1609년 나폴리에서는 무장한 남자들에게 몸을 가누지 못할 정도로 폭행당했다. 골리앗의 망가진 모습은 카라바조가 행한 비행의 대가뿐만 아니라 불행한 삶을 나타내기도 한다.

〈**카라바조의 초상화***Portrait of Caravaggio*〉
오타비오 레오니Ottavio Leoni(1578-1630)
1621년경
파란 색지에 초크
23.4×16.3cm
피렌체 마루첼리아나 도서관

카라바조는 1603년 로마에서 명예훼손죄로
재판을 받을 때 로마의 유명한 초상화가
오타비오 레오니를 알지만 대화를 나눈
적은 없다고 증언했다. 즉 동시대인이 그린
유일한 카라바조의 이 초상화는 레오니가
기억에 기대어 그린 것이다.

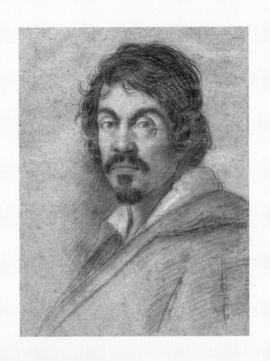

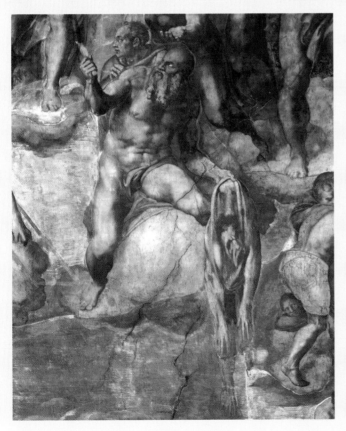

〈**최후의 심판***The Last Judgement*〉**의 사도
성 바돌로매**
미켈란젤로 부오나로티Michelangelo
Buonarroti(1475-1564)
1536-1541년
프레스코
바티칸 시스티나 예배당

시스티나 예배당의 제단에 그린 벽화에서
미켈란젤로는 성 바돌로매의 벗겨진
살가죽에 자신의 얼굴을 그려넣어서
고통을 표현했다. 미켈란젤로의 명성을
고려하면 카라바조는 분명히 이 작품을
알았을 것이다. 카라바조를 따르던
크리스토파노 알로리는 〈홀로페르네스의
머리를 든 유디트*Judith with the Head of
Holofernes*〉(1613, 런던 퀸스 갤러리) 속의
잘려나간 머리에 자신의 초상을 그려
넣었고 승리를 거둔 유디트는 한때 자신의
정부였던 여인의 모습으로 묘사했다.

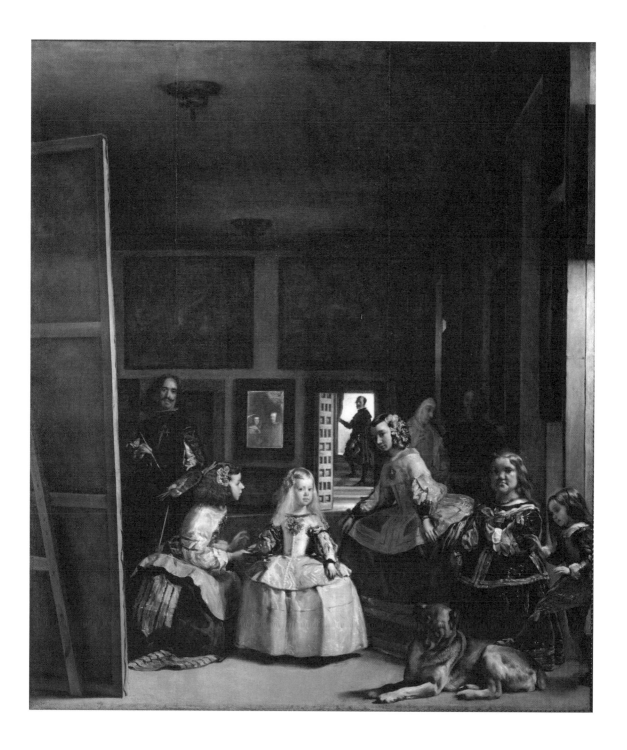

보이지 않는 그림

〈라스 메니나스*Las Meninas*〉

디에고 벨라스케스Diego Velázquez(1599-1660)
1656년
캔버스에 유채
320.5×281.5cm
마드리드 프라도 미술관

디에고 벨라스케스는 현실 크기의 캔버스 위에 속아 넘어갈 수밖에 없는 환영을 만들었다. 그림들이 걸려 있는 어둑한 방에서 수행원 무리가 스페인의 어린 공주 마가리타 테레사를 중심으로 북새통을 이룬다. 하지만 공주, 벨라스케스 본인인 화가, 오른쪽에서 두 번째 인물의 시선은 화면 너머 다른 존재를 응시하고 있다. 뒷벽에 걸린 두꺼운 틀의 거울에 필리프 4세와 왕비 마리아나의 모습이 비쳐서 공주가 보고 있는 대상을 알 수 있다. 이 그림에 대해 알려진 사실은 많다. 1724년에 작가 안토니오 팔로미노는 『스페인 화가들의 역사History of Spanish Painters』에 그림에 등장하는 모든 사람의 이름을 적고, 배경이 마드리드 알카사르 궁전에 있는 왕자의 방이라고 밝혔다. 모호한 구도 때문에 오랜 시간 왕과 왕비의 위치, 관람자의 시점, 그림 속 화가 앞의 모델에 관한 격렬한 논쟁이 이루어졌다. 벨라스케스는 의도적으로 그 답을 관람객에게 밝히지 않았다. 논쟁에 대한 답은 우리가 볼 수 없는 그림 속 캔버스에 있는 것이다.

벨라스케스가 왕과 왕비의 초상화를 그리고 있다는 추정은 팔로미노의 책으로 거슬러 올라간다. 거울에 반사된 왕과 왕비가 격식을 차린 모습으로 화가를 위해 포즈를 취하고 있다고 추측했지만, 근거는 약했다. 그림 속의 캔버스는 2인 초상화를 담기에 너무 크다. 무엇보다 왕과 왕비를 담은 그런 초상화는 존재하지 않는다. 왕실 소유물 목록에서 그런 그림에 관한 기록을 찾을 수 없다. 1660년 소유물 목록에서 언급된 이 작품의 가장 먼저 알려진 제목은 〈시녀들과 난쟁이 한 명과 함께 있는 황후의 초상*Retrato de la señora emperatriz con sus damas y una enana*〉로 어린 공주에 초점을 맞춘다. 하지만 그녀를 그리기에 화가는 너무 가까이 있다. 아니면 공주가 잠시 휴식을 취하는 중이거나, 부모의 방문에 그녀와 수행원들이 방해받았을 수도 있다.

또 다른 의문이 들기도 한다. 화가는 정말로 왕실 초상화를 그리고 있는 걸까? 〈라스 메니나스〉의 관람자는 왕과 왕비와 같은 자리에 있다. 관람자는 누구를 그리고 있는지를 볼 수 없고 왕과 왕비의 시점에서 관찰만 할 수 있을 뿐이다. 그림 속 화가는 그림과 비슷한 대형 캔버스에서 물러나서 관람자를 바라본다. 여기서 우리는 벨라스케스가 화가로서 자신이 가진 특권을 이해하고 〈라스 메니나스〉를 그리는 자신을 그렸을지도 모른다는 추측을 할 수 있다.

거울에 비친 모습은 흐릿하지만
그들은 분명히 필리프 4세와
두 번째 왕비 오스트리아의
마리아나다. 이들의 정중한
자세가 초상화를 위해 포즈를
취하는 것처럼 보일 수도
있지만, 방 안에 있던 다른
인물들의 반응은 그들이
나타나리라 예상하지 못했음을
넌지시 알려준다.

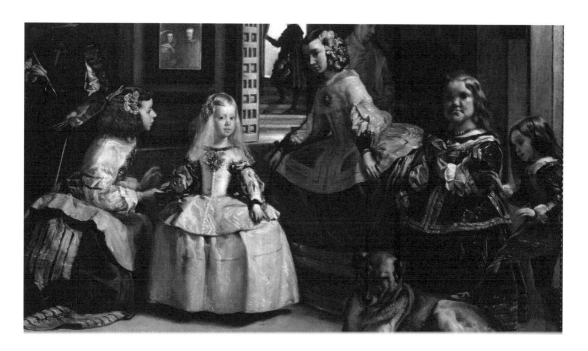

'메니나Menina'는 포르투갈어에서 파생한 단어로 여왕의 내실에서 시중드는 젊은 여성을 일컫는다.
마리아 아구스티나 사르미엔토는 공주의 오른쪽에 무릎을 꿇고 향수나 음료를 담는 테라코타 용기인
부카로를 들고 있다. 공주의 왼쪽에 이사벨 드벨라스코가 서 있고 맨 오른쪽에는 마리바르볼라와
니콜라시토 페르투사토가 있다. 궁정에 소속된 성인 난쟁이는 왕실 아이의 걸맞은 동무로 여겼다.

〈스페인 마르가리타 테레사 공주의 초상화
Portrait of the Infanta Magarita Teresa of Spain〉

디에고 벨라스케스

1660년
캔버스에 유채
212×147cm
빈 미술사 박물관

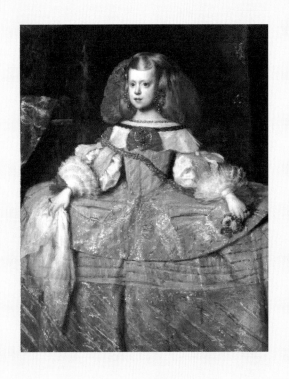

벨라스케스는 어린 공주의 모습을 주기적으로
그렸다. 여기서 공주는 〈라스 메니나스〉 때보다
세 살 더 많은 여덟 살이다. 모든 초상화에서
공주는 여성 관료의 옷을 축소한 복장을 하고
있다. 이것은 지위의 상징 이상을 나타낸다.
16세기의 모든 아이들은 계층과 상관없이
걸음마를 익히고 나면 성인처럼 옷을 입었다.

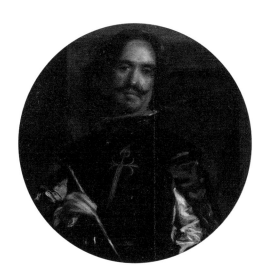

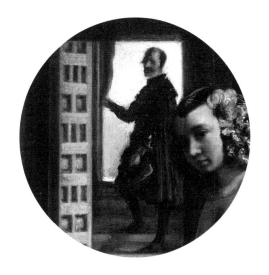

벨라스케스는 경이로운 경력을 쌓으며 여러 궁정의
화가로 일했다. 왕의 시종장, 왕실 작품 감독관(1643),
왕궁의 대원수(1652)에 이르기까지 화가에게 잘
허용되지 않던 직위를 얻었다. 여기서 검은색 더블릿
위에 보이는 붉은 십자가는 사후에 그려졌는데, 그가
사후에 산티아고 기사단의 기사로 임명되었음을
나타낸다.

호세 니에토 벨라스케스(화가 벨라스케스와 아무
관련이 없다)는 왕비의 궁정에서 경비대로 근무했다.
그의 임무 중 하나는 왕비를 위해 문을 잡아주는
것이었다. 왕비가 방으로 들어오려는 것인지 아니면
나가려는 것인지를 그의 존재를 통해 드러내려 한
걸까? 어쩌면 화가는 그를 이용하여 빛, 시각적
복합성, 구도에 깊이감을 더했을 수 있다.

진정한 익명성

〈무제*Untitled*(가면을 쓴 여인*Woman in Mask*)〉
루퍼스 앤슨Rufus Anson(1851–1867 활동)
1858년
다게레오타이프
10.8×8.2cm
시카고 아트 인스티튜트

1841년 10월, 자신의 첫 다게레오타이프 초상화를 위해 포즈를 취한 시인 랠프 월도 에머슨은 자신의 특징을 후대에 전하겠다는 생각에 카메라를 똑바로 응시했다. 에머슨은 결과를 보고 자신의 표정을 통제하려는 노력이 실패했다고 안타까워했다. 사진 속 그의 얼굴은 "가면"처럼 보였다. 2년 전 미국에 도입된 새로운 사진 기술은 화가의 해석이 개입되지 않고 빛의 작용과 기술로 모델의 모습을 객관적으로 포착한다고 여겨졌다. 10년도 지나지 않아 도시의 전문 사진관부터 마을과 농장을 순회하는 이동 사진사들까지 그 기술을 널리 사용했다. 미국인들은 후손에게 물려줄 사진을 찍고자 했다. 이처럼 시각적 진실성이 강조되던 때에 카메라 앞에 앉은 모델이 가면 뒤에 숨기로 했다는 점은 기이하다.

1837년 프랑스 미술가 루이 다게르는 세상을 떠난 동료 조제프 니세포르 니엡스의 초기 실험을 개선해서 카메라로 고정된 포지티브 이미지를 찍는 데 성공했다. 다게르는 이미지를 기록하기 위해 빛에 민감한 아이오딘화은을 입힌 동판을 빛에 노출하고 수은 증기를 사용하여 현상했다. 그다음 현상된 이미지를 식염수로 안정화했다. 이 기술에 다게르는 자신의 이름을 붙였다. 다게레오타이프는 거울 같은 표면 위에 원하는 경관을 독특하고 섬세

한 이미지로 만들어낸다. 다게르는 다게레오타이프가 풍경이나 정물 사진에 적합하다고 생각했지만, 1839년에 미국 대중에게 소개되었을 때 야망 있는 미국 사진가들은 그 기술을 초상화에 활용했다. 이후 20년 동안 다게레오타이프 초상화의 유행은 미국에서 절정에 이르렀고, 친구나 친척의 사진을 담은 금속과 벨벳 테두리를 두른 액자는 인기 있는 선물이었다. 과학적인 방법으로 탄생한 도구이기에 "사랑하는 이의 모습을 전사하면 그 표정에 영혼까지 담게 되리라"고 믿었다.

사실적으로 표현하는 것이 "다게레오타이프의 모든 것"이라는 전제하에 「다게레오타이프 모델이 되는 방법*Suggestions for Ladies Who Sit for Daguerreotypes*」(1852) 같은 기사는 돋보이는 의상을 통해 자연스러운 모습을 연출하는 방법을 가르쳤다. 하지만 제목이 없는 이 초상에서 모델은 지나치게 화려한 보닛을 쓰고, 촌스러운 옷을 입고, 유행이 지난 머리 모양을 하고 있다. 가면을 보아 사진이 찍힌 뉴욕주 전역에서 금지되었던 크로스 드레싱일 가능성이 있다. 어떤 이유든 정확성을 보장하던 매체에서 정체를 숨기려는 모델의 시도는 다게레오타이프의 힘을 역설적으로 증명한다. 카메라의 진실을 피하는 유일한 방법은 가면 뒤에 숨는 것뿐이었다.

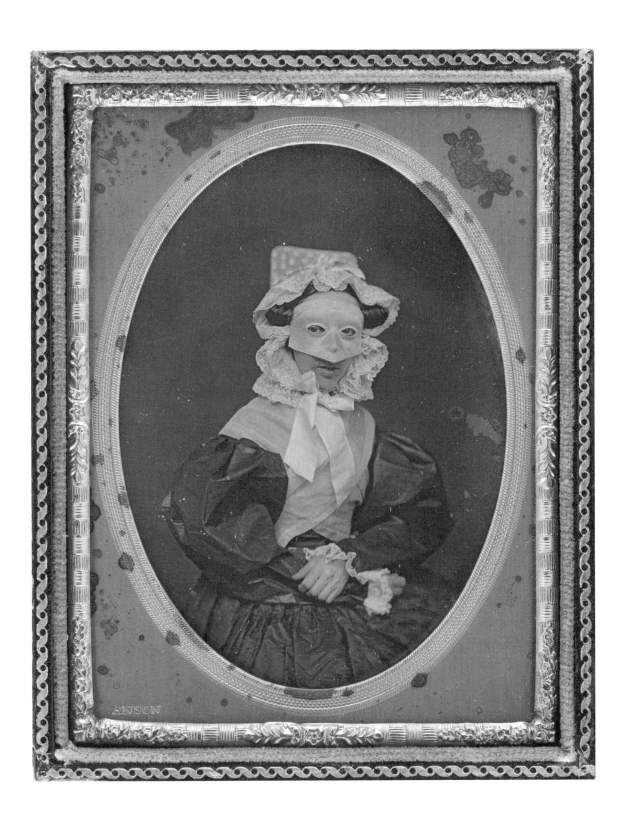

마치 거푸집 같은 딱딱한
가면은 모델의 얼굴 절반을
가리며, 러플이 달린 보닛은
머리 대부분을 덮는다. 보닛
아래 둥근 머리 모양은
가발인듯 자연스럽지 않다.

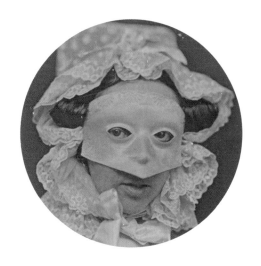

피슈fichu(느슨하게 끈을 묶은
여성용 숄 – 옮긴이)로 옷이 몸에
잘 맞지 않는 부분을 가렸다.
커다란 소매는 아래로 잡아당겨
손을 덮었다. 이런 어설픈 복장은
주인공의 몸을 완벽히 가려
여성적인 실루엣을 강조하던
유행에 어긋난다.

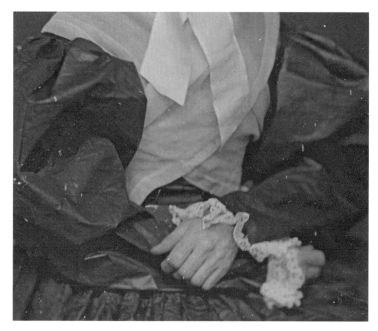

루퍼스 앤슨은 뉴욕시에서 1851년경부터
1867년까지 사진관을 운영했다. 액자에 찍힌
스탬프는 액자가 다게레오타이프와 세트라는
사실을 보여준다. 플러시천을 두른 액자는 장식
이상의 기능을 했는데, 야간이 급힘으로도 표면이
손상될 수 있는 다게레오타이프를 보호하기 위해
액자는 얇은 보호 유리와 덮개로 만들었다.

〈**카스티글리온 백작 부인**
Comtesse de Castiglione〉
피에르 루이 피에르송Pierre-
Louis Pierson(1822–1913)
1864년경
다게레오타이프
피에르송 마이에르 스튜디오

다게레오타이프는 단 한 번만 생성할 수 있어서 복제하려면 다시
촬영해야 했다. 1850년대 여러 장의 포지티브 이미지를 인화할 수
있는 네거티브필름이 개발되면서 가족, 친구, 유명인의 사진을 나누고
수집할 수 있게 된 것이다. 화려한 미인으로 유명했던 카스티글리온
백작 부인은 400번 넘게 피에르송의 사진 모델이 되었다. 여기서 그녀는
사진액자로 장난스러운 포즈를 취해 얼굴에 시선을 집중시킨다.

카메라를 보고 연기하다

〈**무제 영화 스틸 #14***Untitled Film Still #14*〉
신디 셔먼Cindy Sherman(1954–)
1978년
젤라틴 실버 인화지
24×19.1cm
뉴욕 현대미술관

어딘가 익숙한 사진이다. 검정 드레스를 입은 관능적인 여성이 프레임 왼쪽 밖으로 시선을 돌리고 있다. 거울에는 테이블 위의 마티니 잔과 의자 등받이에 있는 재킷이 비친다. 여성은 심란한 표정으로 오른손에 천으로 감싼 물건을 쥐고 있다. 여성의 불룩한 머리 모양, 허리띠로 조인 드레스, 꽃무늬 패턴의 테이블보, 이중 사진 액자는 미학뿐 아니라 시대 배경도 환기한다. 1960년대 영화 스틸처럼 보이지만, 여성이 무엇을 바라보는지 알 수 없고 영화의 제목도 찾을 수 없다. 사진은 사진작가 신디 셔먼이 세트를 꾸미고 모델로 선 70개 이미지 연작 일부이다. 영화와는 아무 관련이 없음에도 사진은 관람객에게 영화적 기억을 불러일으킨다.

어린 시절 셔먼은 옷 차려입기를 좋아했다. 10대 시절에는 중고품 가게를 드나들면서 옷과 가발, 장신구를 모았고 그 아이템을 활용해서 인물을 구상했다. 그녀는 옷이 사람을 변화시키는 방식에 매료되어서 연작 〈무제 영화 스틸*Untitled Film Stills*〉(1977-1980)을 제작해 이름을 알렸다. 순진한 여성, 섹시한 금발 미녀, 농장 소녀, 괴롭힘을 당하는 여성 등 영화 속 전형적인 여성들의 모습에 초점을 둔 채 모호한 이야기를 사진 속에 담았다. 셔먼

은 1950년대 말과 1960년대 초 누아르와 B급 영화의 공통된 특징들을 활용해 관람객의 기억 속 이야기를 자극했다. 관람객들이 본 영화들을 기억해내도록 유도하면서 그들이 어떤 영화를 떠올리면 자신의 작업이 성공했다고 여겼다. 그녀는 "사실 어떤 영화도 염두해두지 않았다"고 말했다.

셔먼은 감독, 디자이너, 배우 역할을 했는데, 결국 가장 중요한 역할은 셔터를 눌러 사진을 찍는 사진가다. 의도적으로 영화를 홍보하고 영화배우 팬들의 수집용으로 대량 생산한 영화 스틸과 비슷하게 8×10 포맷에 입자가 거칠고, 톤의 대비가 강한 사진을 만들었다. 셔먼은 자신을 영화 속 인물로 나타내서 자신의 작품을 로즈 셀라비로 분한 마르셀 뒤샹Marcel Duchamp과 클로드 카운Claude Cahun의 전복적인 자화상 사진들과 연결한다. 하지만 셔먼은 성별의 경계를 넘나들기보다 대중매체가 여성을 묘사하는 방식에 대한 질문을 던진다. 자기 자신이 모델을 하는 이유를 "언제라도 카메라 시간을 맞춰 놓고 내가 원하는 방식으로 포즈를 취할 수 있기 때문"이라고 설명한다. 그녀의 이미지는 초상화가 아니며 그녀의 얼굴과 몸은 사진과 연기가 합쳐진 결과물을 투사하는 스크린이다.

셔먼은 영화 스틸을 인쇄할 때 사용하던 8×10
포맷을 고수했다. 그녀는 "여러분이 잡화 가게에서
25센트에 살 수 있는 물건처럼 값싼 잡동사니처럼"
보였으면 한다고 설명했으며 선명하거나 고른 톤을
추구하지 않았다.

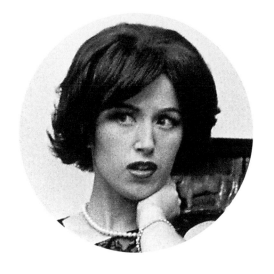

셔먼은 가발과 화장품을 활용해서 새로운
인물이 되었다. 변장이라기보다 영화 속
주인공이 된 듯하다. 그녀의 표정은 읽어내기
어렵고 스틸마다 별도의 제목을 붙이지 않아서
모호함이 한층 강조된다. 이후의 작업에서
얼굴과 몸에 인공기관을 사용한 충격적인
인물들을 구축했지만, 〈무제 영화 스틸〉에서는
익숙한 유형의 인물로 대중매체에서 본
인물들을 떠올리게 한다.

거울 속 테이블에 놓인 칵테일 잔이 보인다. 누군가 앉아 있다가
일어난 듯 의자는 뒤로 밀려나 있고 등받이에는 남성용 재킷이
걸려 있다. 셔먼은 호기심이 생길 정도로만 이야기를 보여준다.

〈무제 영화 스틸 #21*Untitled Film Still #21*〉
신디 셔먼
1978년
젤라틴 실버 인화지
19.1×24cm
뉴욕 현대미술관

단정한 정장과 모자를 착용한 젊은 여성이 뉴욕 고층 빌딩을 배경으로 서 있다. 큰 눈은 조심스럽고 순진해 보인다. 그녀는 일자리를 찾으러 뉴욕에 처음으로 왔을 수도 있다. 이 인물은 연작(#22)에 다시 등장해서 이야기가 이어진다.

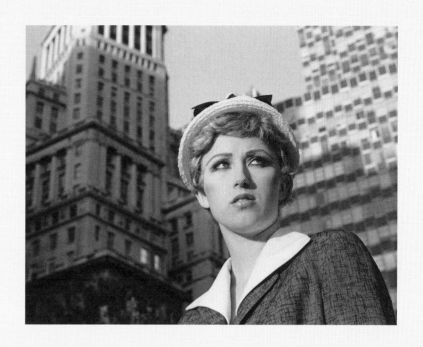

여성이 쥐고 있는 것은 무엇일까? 벨벳천으로 감싼 칼의 손잡이를 쥐고 있는 듯 보인다. 팔에 든 멍과 팔찌가 관람객의 시선을 이 의문스러운 물건에 집중시킨다. 이런 감질나는 단서들로 전체 이야기를 알 수는 없다.

액자 한쪽에 여성의 사진이 들어 있다. 소년처럼 뒤와 옆을 깎은 머리를 한 여성은 유혹하듯 카메라를 쳐다본다. 맞은편 액자에는 어떤 사진이 꽂혀 있는지 알 수 없다.

맨눈으로 볼 수 없는

〈과거 자신의 그림자로서 미술가의 초상화*Portrait of the Artist as a Shadow of His Former Self*〉
케리 제임스 마셜Kerry James Marshall(1955-)
1980년
종이에 에그 템페라
20.3×16.5cm
스티븐 레보비츠와 데버러 레보비츠 개인 소장

백인 중심 사회에서 아프리카계 미국인의 소외를 다룬 랠프 엘리슨의 대표 소설 『보이지 않는 인간 *The Invisible Man*』(1952)을 읽은 직후 케리 제임스 마셜은 새로운 작업 방향을 찾았다. 이전 작품은 추상화와 콜라주에 집중했지만, 수년 동안 "물감을 이리 저리 밀친" 후에 자신이 "막다른 길"에 왔다고 느끼던 중이었다. 처음 시도한 구상 작품은 타이프 용지 한 장 정도로 작았지만 효과는 엄청났다. 벌어진 치아가 보이게 씩 웃고 있는 남자의 흉상은 작가를 많이 닮지 않았지만, 마셜에게는 흑인으로서의 정체성, 감정, 미적 조건을 탐구하는 통로가 되었다.

엘리슨의 소설 첫 줄 "내가 보이지 않은 것은 사람들이 나를 보려 하지 않기 때문이다"가 마셜의 상상력에 불을 지폈다. 이 구절은 아프리카계 미국인들이 겪는 가혹한 현실을 드러낼 뿐 아니라 마셜에게 "존재와 부재가 공존하는" 상태를 시각적으로 표현할 수 있는 방법을 찾도록 영감을 주었다. 유럽 미술사에 조예가 깊은 마셜은 검은색 바탕 위에 검은색 인물을 그리는, 톤에 대한 실험으로 작업을 계획했다. 초기 이탈리아 초상화의 구도와 에그 템페라 회화를 채택해서 자신의 작품을 역사와 연결했다. 섬세한 작업이 필요한 재료를 사용하여 완벽히 매끄러운 표면을 만들었다. 검은색의 다양한 색조를 대비시켜서 흑과 백의 명암을 강조했다. 마셜은 제한된 색조의 힘을 이용하며 "검은색을 수사학적 도구"로 사용했다.

이후로 수년 동안 마셜의 그림에는 웃는 남성이 꾸준히 등장했다. 마셜은 〈과거 자신의 그림자로서 미술가의 초상화〉가 '선언문' 역할을 한다고 시인했다. 그는 이것을 〈두 사람의 보이지 않는 인간 *Two Invisible Men*(사라진 초상화*The Lost Portraits*)〉(1985)의 검은색, 흰색 패널과 짝을 지었고, 이 작품을 〈미술가의 초상화와 진공청소기*Portrait of the Artist and a Vacuum*〉(1985)에서 벽에 걸린 액자에 넣었다. 〈보이지 않는 인간*Invisible Man*〉(1986)에서 익살스러운 얼굴은 검은 바탕에 그린 검은 몸통 위에 있다. 웃는 남자는 트릭스터trickster(도덕과 관습을 무시하고 사회질서를 어지럽히는 신화 속의 인물이나 동물을 이르는 말-옮긴이)처럼 친숙하면서 도발적이고 기이하다. 마셜은 이렇게 노련한 방식으로 아프리카계 미국인의 삶을 우아하며 위엄 있고 자랑스럽게 담아냈다. 매끄러운 검은색 피부는 계속해서 그의 작품에 등장한다. 첫 초상화에서 깨달은 대로 "그림들에서 검은색의 사용은 필수적이다".

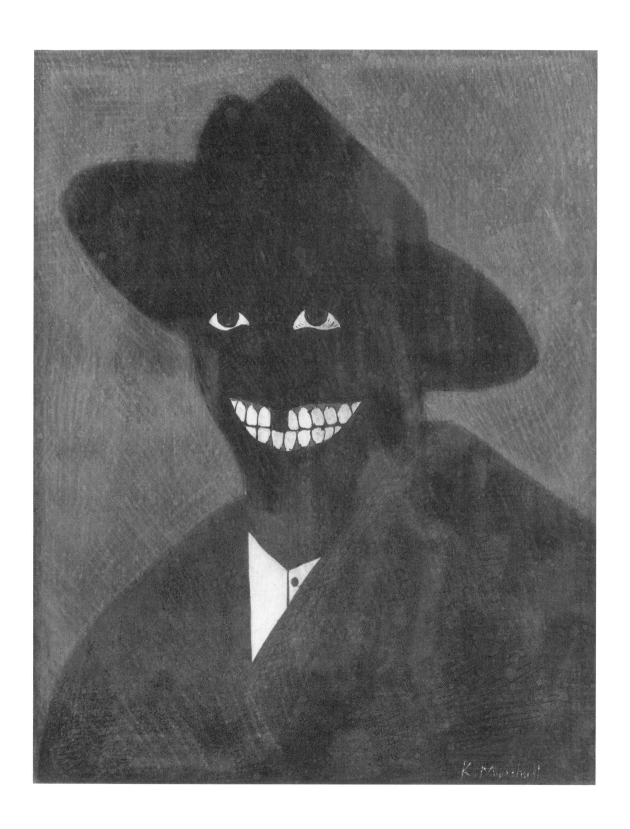

마셜은 의도적으로 초기 르네상스 시대의 초상을 참조하여
4분의 3 흉상 초상화를 그렸다. 그는 유럽 미술사에 관한
지식을 바탕으로 구도와 기법을 구축해서 규범을 거부하는
동시에 확장하는 도구로 활용했다.

밝은 흰색은 검은색의 힘을 한층 강조한다.
순백색 공막에 진한 검은색 홍채의 눈은
매혹적이다. 하지만 눈에 슬픔 또는 기쁨, 순종
또는 멸시가 담겼는지는 읽어내기 불가능하다.

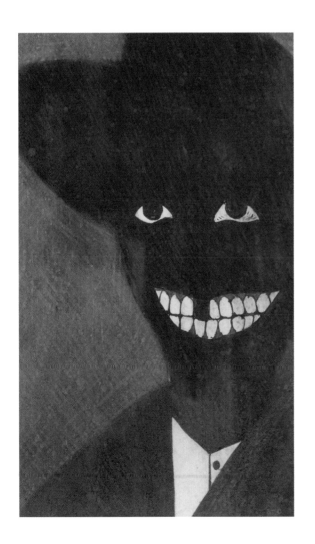

듬성듬성한 치아를 보이며 씩 웃는 모습은
우스워 보이면서도 상대방을 조롱하는 듯
보인다. 연탄처럼 새까만 피부와 대비되는
새하얀 치아는 인종차별을 나타낸 것일 수도
있다. 마셜에게 이런 이미지는 대립과 구원을
뜻한다. 의도적으로 모호하게 표현해서
관람객에게 당혹감을 준다.

〈보이지 않는 인간*The Invisible Man*〉
고든 파크스Gordon Parks
1952년
젤라틴 실버 인화지
33×41.9cm
시카고 아트 인스티튜트

소설 『보이지 않는 인간』 출간 후에 작가
랠프 엘리슨과 사진가 고든 파크스는 잡지
《라이프》(1952년 8월 25일 자)에 특집 기사를
실었다. 기사에는 「남자가 보이지 않게 되다:
사진가는 강력한 소설의 감정적 위기를
재창조한다」라는 제목을 달았다. 마셜은 엘리슨의
소설이 초기 작품 구상에 심오한 영향을 주었음을
인정한다. 지하 은신처에서 나오는 주인공의
사진을 언급하지는 않지만 마셜의 작품에 영향을
주었을 수도 있다.

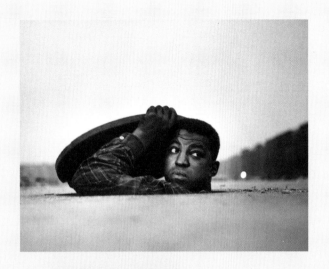

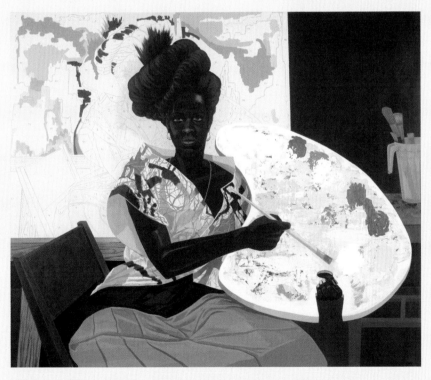

〈무제*Untitled*〉
케리 제임스 마셜
2009년
PVC 패널에 아크릴
155.3×185.1×9.8cm

마셜이 그린 초기 작품의 보이지만 보이지 않는 그림자 효과와 달리 그의 전성기 작품
모델들은 강력한 존재감을 내뿜는다. 화려하게 차려입은 무명의 미술가는 자신의
정체성을 나타내는 팔레트를 자랑스레 들고 같은 눈높이에서 당당하게 관람객을
바라본다. 매끄러운 검은 피부는 마셜의 초기 초상화에서부터 이어진다. 검은색은
필수적이다.

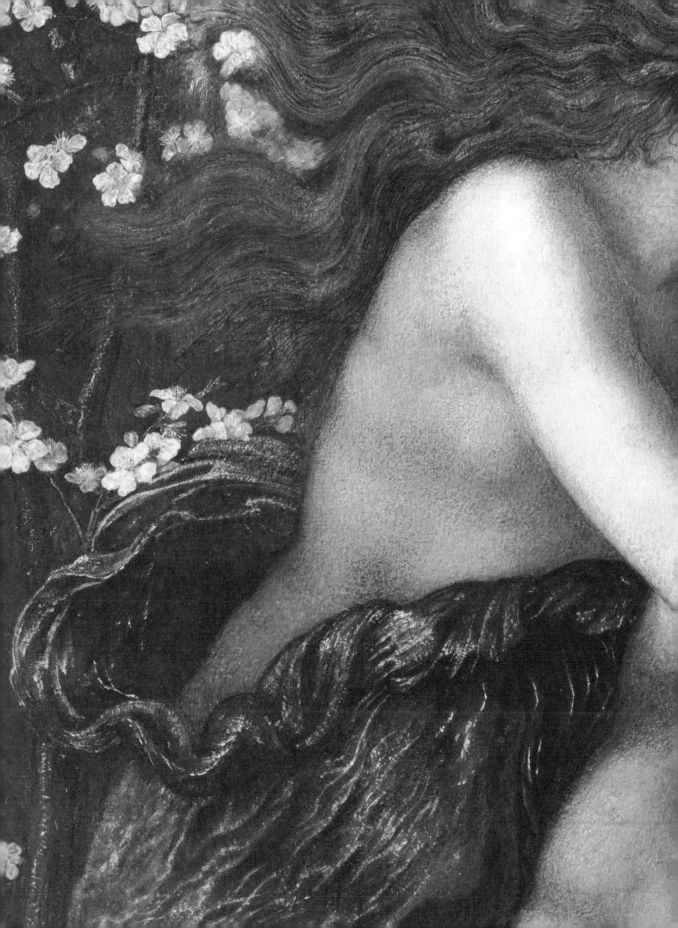

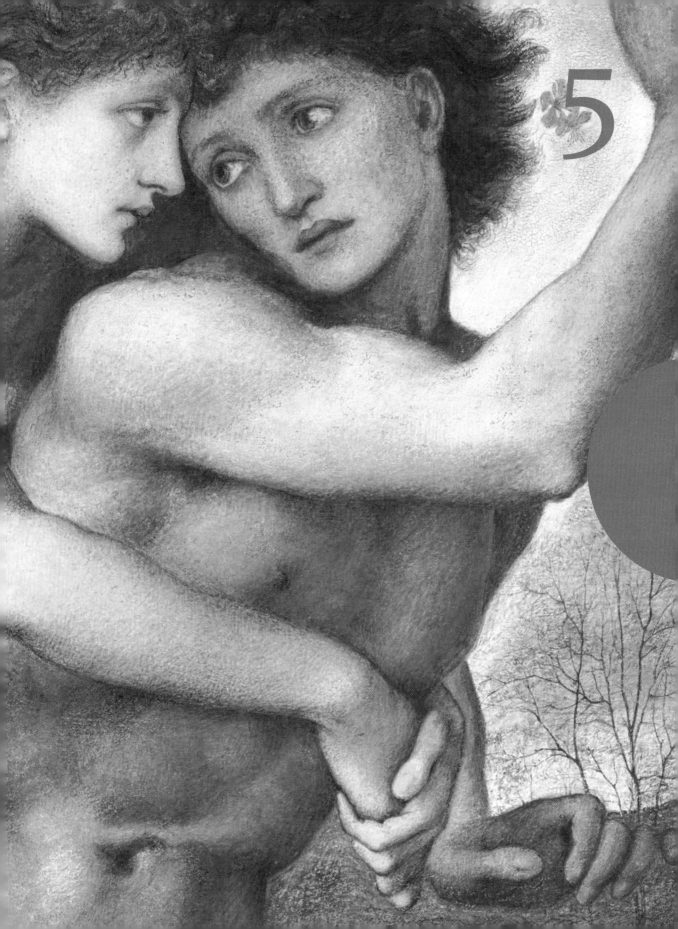

5

검열

어떤 작품은 전시장에서 철거된다. 커튼으로 가려지는 작품도 있고 천이나 장벽, 설명 문구가 추가되면서 그림이나 조각이 변형되기도 한다. 전시장을 폐쇄하거나 공연을 중지하려고 경찰이 개입하기도 한다. 어떤 이유로든, 그 결과가 어떠하든, 검열의 역사는 미술사와 밀접하게 얽혀 있다. 일반적으로 예술의 표현을 축소할 수 있는 힘을 장악한 것은 정부 관리, 기관, 사회 또는 종파의 대표자다. 민감한 사안이라는 이유, 관습에 어긋난 이미지와 아이디어로부터 대중을 보호한다는 구실 등 근거는 다양하다. 작가가 의도했든 우연히 논란이 되었든 그 내용은 정치적, 종교적, 성적일 수 있고 사회 비판적일 수도 있다. 작품을 침묵시키거나 없애는 모든 사례는 표현의 자유와 스스로 보고 판단하려는 개인의 권리와 대치되며 검열은 역효과를 가져오곤 한다. 공공연한 비판은 작품의 지지층을 결집하고, 대중의 생각을 바꾸고, 작품을 오히려 널리 노출한다. 은밀한 검열은 작가가 표현하려는 내용보다 검열의 동기와 도덕성을 폭로하기도 한다.

우리 시대에는 검열이 자주 일어나지 않지만, 지난 몇 세기 동안 많은 작품이 공익이라는 이름으로 금지되거나 변경되고 파괴되었다. 한 시대에 정숙하고 아름답게 여겨지던 것이 다른 시대에는 혐오스럽고 타락했다고 비난받았다. 중세시대에는 이런 이유로 고대의 조각들을 훼손했다. 몸을 죄악시하는 경향은 15, 16세기에 인문주의가 등장하면서 약해졌고 미술가들은 고전의 이상을 모방했다. 미켈란젤로는 시스티나 예배당에 웅장한 프레스코를 그리면서 인간의 가장 순수한 모습인 나체를 찬양했다. 미켈란젤로가 벽화의 마지막 작품인 〈최후의 심판〉(1536-1541)을 마무리하던 무렵 가톨릭교회는 종교상에 대해 퇴보적인 규제를 가했다. 미켈란젤로가 죽은 지 1년 후인 1565년에 바티칸은 화가 다니엘레 다볼테라Daniele da Volterra를 고용해서 문제가 되는 인물들의 몸에 천을 휘감게 시켰다. 다볼테라는 '브라게토네Il Braghettone(반바지를 만드는 사람)'라는 별명을 얻었다.

작품의 삭제나 변형은 공동체의 생각을 흐리거나 역사를 수정할 때 이용되기도 한다. 지배 권력의 총애를 잃은 사람이 그림이나 사진에서 지워져서 결국 그가 아무 권력이 없으며 애초에 그림 속에 존재하지 않은 사람이 되어버리는 일도 있다. 독일 나치당은 1920년대에 예술 운동 자체를 말살하려고 시도했다. 모더니즘 작품은 타락했다고 비난하고 국립미술관에서 쫓아냈다. 현대 미학을 지지한 예술가의 전시가 금지되고 그들은 교직에서 쫓겨났다. 1937년 뮌헨의 「퇴폐 미술Entartete Kunst」 전시회에 650점의 작품이 전시되면서 이런 억압은 최고조에 이르렀다. 막스 베크만Max Beckmann, 앙리 마티스Henri Matisse, 마르크 샤갈Marc Chagall, 파블로 피카소의 작품이 전시되었는데, 나치 정권이 모욕적이라 규정한 작품의 타락성을 폭로하고자 기획한 것이었다. 전시회에 300만 명이 넘는 사람들이 찾아왔다. 동시에 열린 「위대한 독일 미술 전시회Grosse Deutsches Kunstausstellung」보다 세 배 많은 숫자였다.

미술 작품은 기본적으로 도덕성과 관련이 없다. 하지만 물리적 대상은 오랜 시간이 지나면서 그에 대한 해석이 변할 수 있다. 다음 사례에서는 세심한 복원이 미술가의 원래 의도를 되살릴 수 있음을 보여준다. 이전에는 검열에 맞섰지만 같은 주제로 그린 다음 작품에는 되려 자신의 작품을 검열한 미술가의 이야기도 있다. 사회적 안건을 홍보하기 위해 이미지를 '죽인' 정부 관리도 등장한다. 화가는 작품이 파괴될 때, 자신의 작품을 복제하고 수정하여 그에 보복한다. 한때 충격적이던 퍼포먼스였으나 사회적 태도뿐만 아니라 재현되는 환경이 변하면서 작품을 향한 비판이 약해지곤 한다. 작은 전시회의 소박한 작품이 전국적으로 엄청난 반향을 일으키며 미술가의 메시지에 예상을 뛰어넘는 힘을 실어주기도 했다.

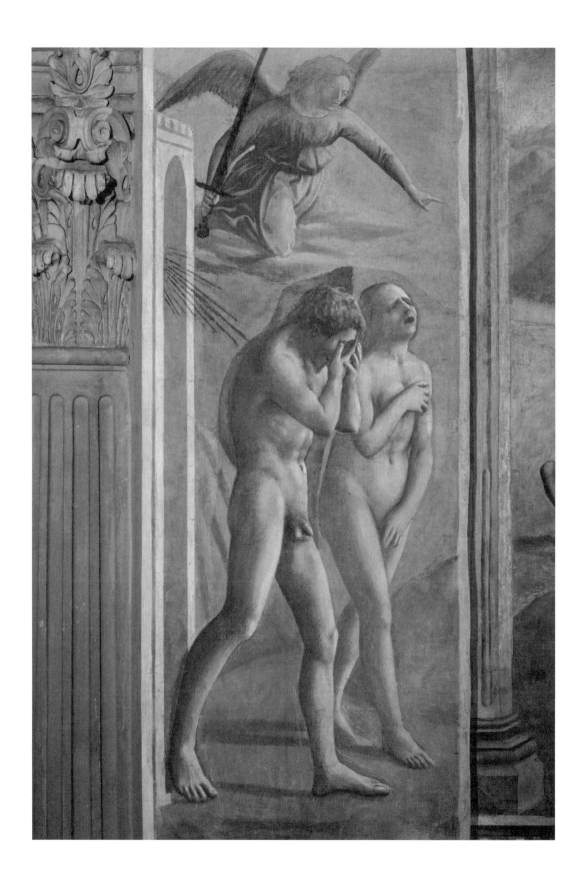

벌거벗은 감정

〈에덴동산에서 추방되는 아담과 이브Expulsion from the Garden of Eden〉
마사초Masaccio(톰마소 카사이Tommaso di Ser Giovanni di Mone Cassai, 1401–1428)
1426–1428년경
프레스코
213.36×88.9cm
피렌체 산타 마리아 델카르미네 성당의 브랑카시 예배당

아담과 이브는 금지된 과실을 맛보고서 자신들의 몸에 무언가 잘못되었음을 감지했다.『구약성서』창세기에 따르면 처음으로 수치심을 느낀 아담과 이브는 무화과나뭇잎을 엮어 치마를 만들어서 허리를 가린다(창세기 3장 7절). 초기 기독교 시대부터 줄곧 크고 넓적한 무화과나뭇잎은 이들이 추방되는 그림에 사용되면서 혐오스러운 대상을 가리는 상징이자 해결책이 되었다. 그러나 마사초는 에덴동산에서 쫓겨난 최초의 남자와 여자를 완전히 벗은 상태로 묘사했다. 브랑카시 가문이 피렌체 산타 마리아 델카르미네 성당에 세운 개인 예배당에 그려진 일련의 작품 중 일부로, 그림은 예배당 문지방 안쪽 기둥 위에 위치한다. 맞은편 기둥 위에는 마솔리노 다 파니칼레Masolino da Panicale의 〈아담과 이브의 유혹 *The Temptation of Adam and Eve*〉이 있다.

두 작품 모두 15세기 피렌체의 지식인들과 예술계가 품었던 인문주의라는 새로운 이상을 반영한다. 이들이 그린 신체는 무게감이 있고 동적이다. 고전 조각을 참고하여 인물의 자세와 비율을 그렸다. 마솔리노의 인물들은 숭배받는 듯한 자세를 취하지만 마사초는 인물들을 역동적으로 생동감 있게 표현한다. 아담은 두 손으로 얼굴을 감싸며 흐느끼고,

숨을 몰아쉬어 복부가 수축되었다. 이브는 가슴과 성기를 가리며 수치심을 드러낸다. 에덴동산에 추방되는 중이지만 자신들이 한 행동이 알몸을 드러내는 것보다 수치스러운 듯 무화과나뭇잎으로 만든 치마를 입지 않았다. 인문주의 관점에서 나체는 아름다움과 힘, 감정과 고결함의 궁극적 상징이다.

한 세기도 지나지 않아 이런 생각은 바뀌었다. 종교개혁의 영향에 맞서 로마 가톨릭교회는 트리엔트 공의회(1545-1563)를 소집했다. 공의회는 가톨릭 교리와 종교상에 대한 지침을 명확히 했다. 신체를 그릴 때 아름다움을 강조해서 욕구를 자극하는 묘사에 대해 경고했다. 주제나 맥락이 무엇이든 종교 미술에서 음란함은 허용하지 않았다. 1658년에 메디치 공작 코시모 3세가 재위하는 동안 익명의 미술가가 브랑카시 예배당의 아담과 이브의 엉덩이에 이파리 장식을 덧그렸다. 이 '무화과나뭇잎'은 1980년대까지 남았고, 대대적인 복원 프로그램(1984-1990)으로 제거되었다. 대중에게 다시 공개되었을 때 화가가 의도한 그림을 볼 수 있었다. 사람들은 인물들의 나체가 인간성에 대한 핵심적이고 심오한 표현임을 확인했다.

〈아담과 이브의 유혹〉

마솔리노 다 파니칼레(1383-1440 추정)

1425년경

프레스코

208×88cm

피렌체 산타 마리아 델카르미네 성당의 브랑카시 예배당

복원 후

마솔리노는 마사초와 마찬가지로 인체 묘사의 바탕을
고전 조각에 두었다. 하지만 고전 조각을 출발점으로만
삼았던 마사초와 달리 마솔리노는 인물의 비율과
자세도 고전 조각을 따랐다. 마솔리노의 인물들은
아름답고 침착해 보이지만 표정이 없고 정적이다.
사람의 머리를 한 뱀의 모습에서 중세시대의 흔적이
보이는 점도 흥미롭다.

수 세기 동안 석유램프와 봉헌초로 인한 그을음과
오염물질이 마사초의 선명한 색채를 흐릿하게
만들었다. 복원 프로그램의 목적은 프레스코를
세척하고 필요한 복원 작업을 하는 것이었다. 이
작업으로 17세기에 인물들의 하체를 덮으려고
더해진 나뭇잎을 제거할 수 있었다. 아담과 이브는
에덴동산을 떠나고 있기에 치마를 두르고 있어야
했다.

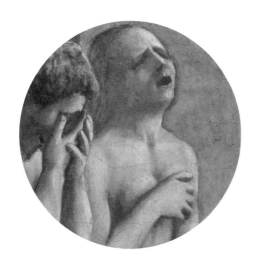

아래: 손에 검을 든 힘센 천사가 아담과 이브를 에덴동산에서 몰아내며 미지의 세계를 가리킨다. 천사의 얼굴은 수 세기 동안 훼손되어서 완벽히 복원하지 못했다. 프레스코의 맨 위 겹이 사라진 하늘 부분도 청회색 석고만 드러날 뿐이다.

위: 팔을 몸통에 둘러 가슴을 가리고 손으로 성기를 가린 이브의 자세는 얼굴에 드리운 수치심과 슬픔을 강조한다. 이 자세는 고전 시대의 베누스 푸디카Venus pudica에서 가져왔다. 사랑의 여신이 우아하게 팔로 정숙함을 가장하는 한편, 몸에 시선을 집중시키는 포즈다. 이브는 몸을 열심히 감추려고 한다.

마사초의 인물들은 실제 사람처럼 감정뿐만 아니라 움직임도 전달한다. 아담이 에덴동산 밖으로 마지막 발걸음을 디딜 때 오른쪽 발꿈치를 들고 있어 몸의 무게가 발볼에 실렸다. 미켈란젤로가 마사초의 프레스코에 찬사를 보냈다고 알려져 있는데, 기념비적인 인물 신체 묘사는 찬사를 받을 만하다.

얼굴을 가리고 있어도 수축된 배 근육으로 아담이 울고 있음을 알 수 있다. 마사초가 고전 조각들을 연구했다는 사실은 잘 알려졌지만, 해부학적 형태는 실제 몸을 보고 파악했을 것이다.

내가 어쩌다 당신의 마음을 아프게 했을까요

〈필리스와 데모폰Phyllis and Demophoön〉
에드워드 번 존스Edward Burne-Jones(1833-1898)
1870년
수채물감과 보디 컬러
91.5×45.8cm
버밍엄 박물관 및 미술관

1870년 봄, 전시회 개막 직후 런던의 올드 수채화 협회Old Water-Colour Society 회장 프레더릭 테일러는 민감한 사안으로 에드워드 번 존스를 찾았다. 협회가 전시 중인 그의 작품 다섯 점에 대한 항의 편지를 받은 것이다. 현재 편지는 사라졌지만, 편지를 쓴 '리프 씨Mr. Leaf'가 인물의 나체에 불쾌함을 드러냈다며 테일러는 번 존스가 인물 하나를 초크로 수정을 할 수 있겠느냐고 요청 했다. 번 존스는 거절했고, 협회가 곧 자신의 작품을 다른 작가의 작품으로 대체하기로 했다는 사실을 알고 굴욕감을 느꼈다. 곤란한 상황에 관한 논의 끝에 협회는 화랑에서 〈필리스와 데모폰〉을 철거하고 다른 두 작품을 그 자리에 걸었다. 번 존스는 전시회가 끝나던 7월 말 협회와 이어온 6년간의 인연을 끝냈다.

번 존스는 이 불행한 연인을 오비디우스의 『여인의 편지Heroides』(기원전 1세기 말) 속 이야기에 바탕을 두었다. 테세우스의 아들 데모폰은 트로이 전쟁에서 집으로 돌아오는 도중 잠시 트라키아에 들렀다가 공주 필리스와 사랑에 빠진다. 필리스에게 돌아오겠다고 약속하며 그리스로 떠나지만, 데모폰이 오랫동안 돌아오지 않자 필리스는 비관하여 스스로 목숨을 끊는다. 마침내 돌아온 데모폰은 그녀의 무덤에서 자라는 아몬드 나무를 끌어안고, 필리스는 그를 용서하기 위해 나타난다. 번 존스는 고전에서 가져온 주제에 맞춰 누드 인물화를 그렸는데,

이 그림은 보티첼리Botticelli의 훨씬 유명한 작품 〈프리마베라Primavera〉(1482경)에 등장하는 제피로스와 클로리스를 떠올리게 했다. 하지만 번 존스는 빅토리아 미술 예법의 암묵적 규칙을 깨뜨렸다. 당시 남성은 절대 완전히 벌거벗은 모습으로 묘사해서는 안 되었다.

작품의 뒷면에는 번 존스가 라틴어로 쓴 "현명하지 못하게 사랑한 것뿐인데, 무엇을 잘못했는지 말해주세요Dic mihi quid feci? Nisi non sapienter amavi?"가 있다. 이것은 분명 필리스의 탄식이지만 번 존스의 개인적 고백이기도 하다. 번 존스는 여러 해 동안 조각가 메리 잠바코Mary Zambaco와 열렬한 불륜에 휘말렸다. 잠바코는 종종 그를 위해 모델이 되어주었는데, 번 존스의 그림 속 필리스는 잠바코의 모습과 닮았다. 친구들은 그의 불륜을 잘 알고 있었지만, 일반 대중은 몰랐고 그림 뒷면에 적힌 문구를 갤러리에서는 읽을 수 없었기에 그들의 관계가 소란을 일으키지는 않았다. 번 존스는 올드 수채화 협회에 보낸 탈퇴서에서 "미술에 관한 우리 사이의 공감대가 사라졌으며" 자신의 예술이 꽃피우려면 "절대적인 자유"가 필요하다고 강조했다. 그러나 10년 후 〈용서의 나무The Tree of Forgiveness〉에 오비디우스의 불운한 연인을 다시 그릴 때, 그는 데모폰의 몸을 나불거리는 천으로 감쌌다.

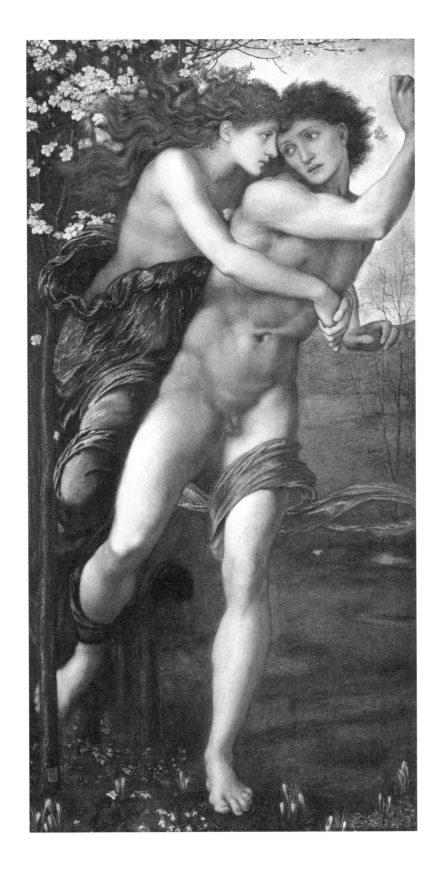

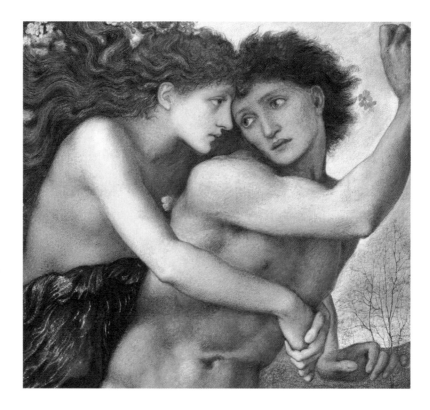

오랫동안 보지 못했던
연인을 꽉 붙잡은 필리스의
사실적인 신체가 비평가들을
불편하게 만들었다.
톰 테일러는《타임스The
Times》에서 "여성이
남성을 따라다니는 애정
싸움"이라며 "기분이 좋지
않은" 주제라고 주장했다.

왼쪽: 번 존스는 필리스가 자신의 연인에게
모습을 드러낼 때 꽃이 핀 나무를 추가했다.
오비디우스의 『여인의 편지』나 제프리
초서의 『훌륭한 여성들의 전설Legend of Good
Women』에는 나무에 꽃이 피었다는 묘사가
없다. 이는 번 존스가 창안한 듯하다.

오른쪽: 번 존스는 능숙하면서도 정통에서는 벗어난 수채화
기법을 사용했다. 이례적으로 큰 규모로 작업한 이 그림은 종이
여러 장을 잇댔고 마른 붓으로 물감을 여러 번 칠해 두껍게
그렸다. 수채화 특유의 맑은 채색과 바림 기법을 쓰지 않고,
템페라에 가까운 평평하고 매끄러운 화면을 만들었다.

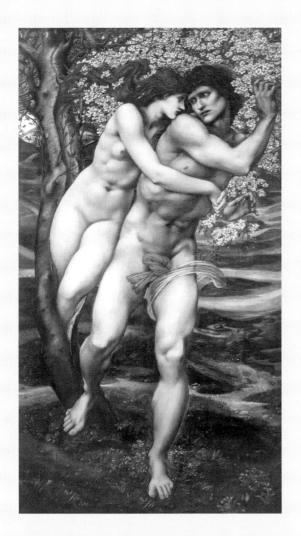

〈용서의 나무〉
에드워드 번 존스
1881–1882년
캔버스에 유채
186×111cm
리버풀 레이디 레버 아트 갤러리

나중에 그린 이 버전에서 인물들은 훨씬 더
웅장하고, 표정과 몸짓도 더 격렬하다. 필리스의
몸은 나무 밖으로 완전히 튀어나왔고, 그녀에게
붙잡힌 데모폰은 온몸을 비틀고 있다. 작품은 작은
차이 하나를 빼면, 이전과 거의 동일하다. 데모폰이
작은 천 쪼가리를 두르고 있다.

〈메리 잠바코 드로잉*Drawing of Mary Zambaco*〉
에드워드 번 존스
1869–1870년경
25.9×32.2cm
개인 소장

번 존스는 딸의 모습을 그려달라고 의뢰한
어머니를 통해 메리 잠바코를 처음 만났다.
뚜렷한 이목구비와 크고 까만 눈을 지닌 그녀는
번 존스의 마음을 흔들었고, 한동안 그의 작품에
꾸준히 등장했다. 둘의 관계가 끝나고 한참이
지난 후 번 존스는 1870년 그림의 필리스가
"초상화로 적격"이며 "장엄한 얼굴"이라고
설명했다.

논란의 여파

〈교차로에서 불확실하지만 희망과 드높은 이상으로 새롭고 더 나은 미래로 이어지는 길을 선택하려 바라보는 남자Man at the Crossroads and Looking with Uncertainty but with Hope and High Vision to the Choosing of a Course Leading to a New and Better Future〉

디에고 리베라Diego Rivera(1886–1957)
1933–1934년
프레스코
5.2×19.2m
뉴욕 RCA 빌딩
철거됨

1930년대 초 멕시코 출신의 벽화가 디에고 리베라는 소장가들의 환심과 공공기관의 의뢰를 받으러 미국 전역을 누볐다. 가장 명예로운 의뢰는 1932년에 찾아왔다. 뉴욕시 록펠러 센터의 본거지가 된 RCA 빌딩(현재 30 록펠러센터)의 로비에 거대한 프레스코를 그리는 일이었다. 스탠더드 석유회사로 어마어마한 돈을 번 록펠러 가족이 기금을 댔다. 진보적인 성향으로도 유명한 리베라는 '새로운 개척자 New Frontiers' 라는 주제에 맞춰 노동, 산업, 과학의 발견을 기리는 작품을 계획했다. 그해 말 리베라의 스케치는 승인을 받았고, 1933년 5월 1일인 마감 시간에 맞추기 위해 3월에 여섯 명의 조수와 함께 작업을 시작했다.

프로젝트는 조지프 릴리가 4월 24일《뉴욕 월드 텔레그램New York World Telegram》에 기고한 기사 때문에 중단되었다.「리베라가 공산당 그림을 그리고 존 D. 주니어가 후원하다」라는 기사에서 릴리는 리베라의 그림을 사회주의 프로파간다로 불렀다. 블라디미르 레닌의 초상과 온통 붉은 색조를 증거로 내세웠다. 존 D. 록펠러 주니어의 아들 넬슨 록펠러는 5월 4일 리베라에게 편지로 소비에트 지도자의 초상을 빼라고 요구했다. 이틀 후 리베라는 에이브러햄 링컨, 냇 터너, 존 브라운, 해리엇 비처 스토 같은 미국 수호자들의 초상을 그려서 문제가 되는 그

림과 균형을 맞추자고 제안하며 레닌의 이미지는 뺄 수 없다고 답장을 보냈다. 논의가 진전되지 못한 채 프로젝트는 5월 9일에 중단되었다. 리베라는 보상금뿐만 아니라 조수들의 월급과 재료비가 포함된 21,000달러 대금 전액을 받았다. 마무리하지 못한 프레스코는 흰 천으로 가려졌다.

작품을 현대미술관으로 옮기자는 주장이 나왔지만, 그해 말 논란이 잠잠해졌고 리베라는 멕시코시티로 돌아갔다. 1934년 2월 12일 아침, RCA 빌딩은 평소처럼 열렸지만 프레스코는 없었다. 전날 밤 일꾼들이 프레스코를 벽에서 뜯어내고 손상된 부분에 석회 반죽을 바른 것이다.《뉴욕타임스The New York Times》와의 인터뷰에서 리베라는 이를 "문화적 반달리즘"이라고 칭했다. 리베라는 릴리의 기사로 소동이 벌어질 무렵 조수인 뤼시엔 블로크에게 현장에 카메라를 몰래 갖고 들어가서 작품을 기록하도록 했다. 사진을 바탕으로 멕시코시티의 예술궁전에 프레스코를 축소해서 복제하고 〈인간, 우주의 지배자Man, Controller of the Universe〉라는 새로운 제목을 붙였다. 레닌 곁에는 카를 마르크스, 프리드리히 엥겔스, 레온 트로츠키, 찰스 다윈의 초상을 더했다. 칵테일을 홀짝이는 존 D. 록펠러의 머리 위로는 매독균을 그려 넣어서 조롱했다.

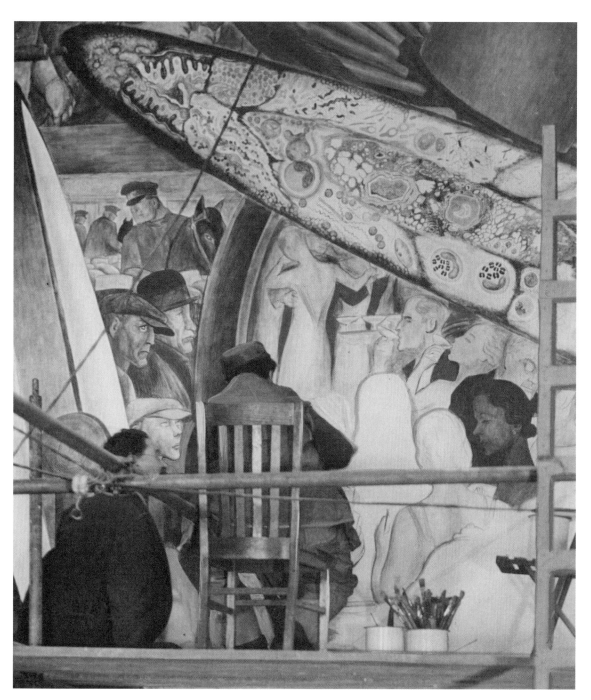

RCA 빌딩의 프레스코를 작업하는 디에고 리베라

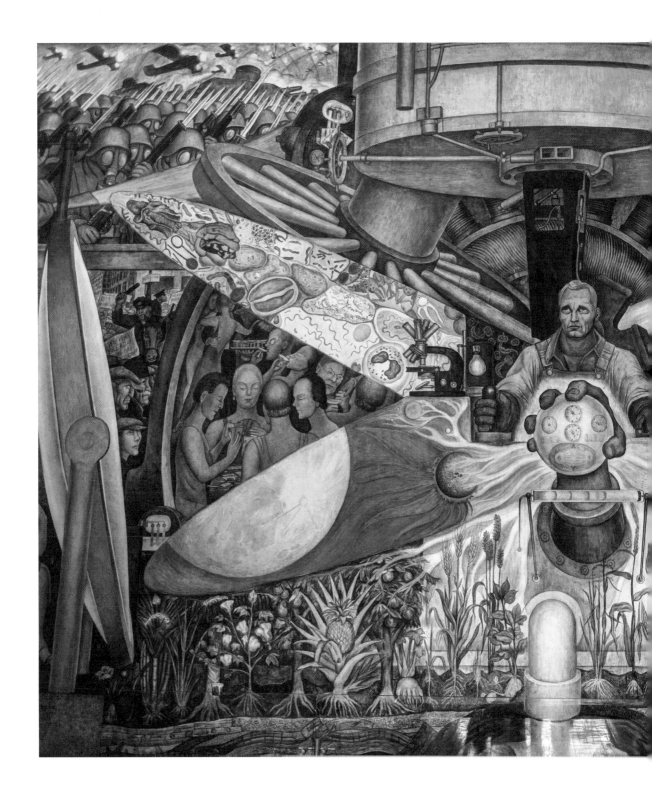

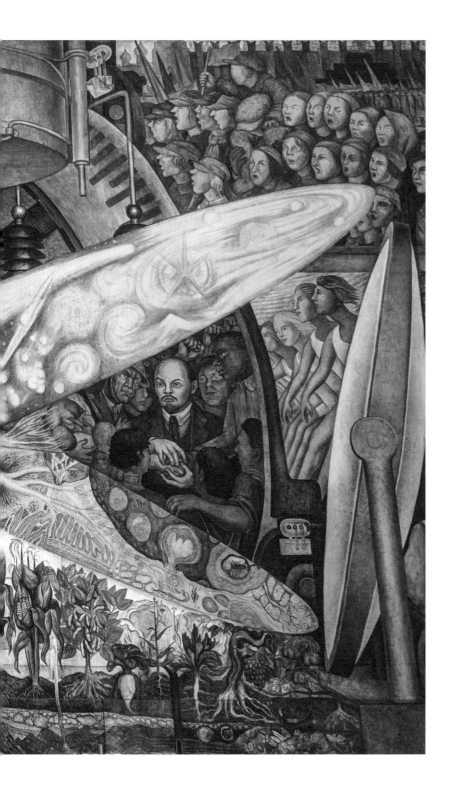

〈인간, 우주의 지배자〉
디에고 리베라

프레스코
4.85×11.12m
멕시코시티 예술궁전

리베라는 10여 년 동안(1907-
1921) 유럽에서 전통 미술과
프레스코를 공부했다. 대리석
가루로 보강한 석회 밑칠을
사용해 오랫동안 유지되는
프레스코 기술의 역사는 수백
년에 이른다. 한 번에 조금씩
작업하며 밑칠이 마르기 전에
그림을 그리고 바닥층이 마르면서
물감층과 결합된다. 리베라의
그림을 지우지 않고 벽에서
떼어내야 했던 것도 그 때문이다.
　리베라는 철거된 벽화를
복제하면서 자신의 의도를
드러내기 위해 몇 가지 변화를
줬다. 그림의 한가운데 위치한
인물은 과학 기술과 산업을
주도하는 현대의 노동자로
바꾸었고, 그를 영웅처럼
묘사했다. 이 인물은 왼쪽의
자본주의와 오른쪽의 사회주의가
맞서는 교차로에서 길을
헤쳐나가야 한다.

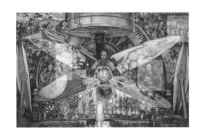

리베라는 프레스코를 다시
그리면서 나이트클럽에서 칵테일
잔을 손에 든 존 D 록펠러
주니어의 모습을 넣었는데,
사실 록펠러는 술을 마시지
않았다. 록펠러의 머리 위에 있는
프로펠러 날개에 온갖 종류의
미생물을 그려서 과학 분석의
이로움을 표현했는데, 록펠러의
머리 바로 위에는 매독균을
그려넣었다.

붉은색 두건과 깃발은 노동절 기념식을
나타낸다. 리베라는 붉은색을 주요 색으로
사용하였으니 《뉴욕 월드 텔레그램》의 비평이
틀리지는 않았다. 리베라는 자신의 정치 신념을
감추지 않았고, 1922년에는 공산당에 가입했다.
하지만 미국에서 거물급 자본가들을 위해 그린
작품 때문에 그는 당에서 추방되었다.

리베라는 원래 스케치에서도
레닌을 그렸다고 주장했지만,
스케치 속 레닌의 얼굴은
개략적이었다. 프레스코를
그릴 때 리베라는 사진을 보고
작업했는데, 모두가 레닌을
알아볼 수 있도록 그리고 싶었던
것이 분명하다.

기록을 편집하다

무제 사진, 〈소작인의 아내와 아이Wife and Child of a Sharecropper〉**와 관련 있는 듯함**
아서 로스타인Arthur Rothstein(1915–1985)
1935년 8월
질산 은염 네거티브
35mm
워싱턴 미국 의회도서관

1935년부터 1944년까지 농업안정국FSA은 미국 농촌 빈민층의 삶을 기록한 이례적인 사진 아카이브를 편찬했다. 10년 동안 워커 에번스Walker Evans, 벤 샨Ben Shahn, 칼 마이던스Carl Mydans, 러셀 리Russel Lee, 도로시아 랭Dorothea Lange을 비롯한 유명 사진가들이 플로리다부터 캘리포니아까지 미국 전역을 돌아다니면서 1929년 주식시장 붕괴와 1930년대 초 대가뭄이 쓸어버린 가족 농장 공동체를 기록했다. FSA 정보국의 역사분과 책임자였던 경제학자 로이 E. 스트라이커는 사진가를 선정하고 그들에게 과제를 부여했다. 그는 신문, 잡지, 정부 간행물에 실어 대중에게 공개할 사진도 선별했다. 스트라이커는 사진이 현실을 객관적으로 포착해야 한다고 권고했고, 이 기준에 미치지 못하는 네거티브 필름들은 '죽였다killed'.

'필름을 죽였다'는 표현은 네거티브 필름을 사용할 수 없도록 훼손했다는 뜻이다. 사진가들은 인화할 것보다 더 많은 양의 프레임을 찍고, 밀착 인화지contact sheet나 네거티브 필름에서 사진을 편집한다. 죽은 필름은 인화하지는 않아도 참고용으로 보관하는 경우가 많다. "자료 수집"이 자신의 임무라고 주장한 스트라이커는 미국 역사상 가장 큰 액수의 연방기금을 투입한 사진 프로젝트의 편집자 역할을 맡았지만, 선별 기준을 누구에게도 공개하지 않았다. 그가 죽인 네거티브 필름 수는 어마어마했고 17만 장이 넘는 35mm 네거티브 필름이 쌓였다. 이 중 10만 장에는 구멍을 뚫어서 인화할 수 없게 만들었다. 사진가 에드윈 로스컴Edwin Rosskam은 이 방식을 "야만적"이라고 불렀고, 벤 샨은 "독재자와 비슷했고, 내가 찍은 사진을 많이 망가뜨렸다"고 말했다.

프로젝트 시작부터 스트라이커와 일한 사진가 아서 로스타인조차 스트라이커가 어떤 방식으로 사진을 골랐는지 알지 못했다. 그는 죽은 이미지들은 "동일한 이미지가 있거나 최고가 아니었을" 것이라고 짐작했다. 칭얼대는 갓난아기를 돌보는 엄마의 모습을 찍은 로스타인의 사진에서 두 아이가 화면 가까이에 있다. 이러한 장면은 "연출되지 않은 광경을 포착하라"는 지침을 따른 듯 보이지만, 필름을 삭제한 이유는 기록되어 있지 않다. 스트라이커의 지속적인 검열로 그의 객관성은 신뢰를 잃었다. 길을 나서는 사진가들에게 스트라이커는 '궁핍한 가족-고향을 떠나 길에 나선 이주자들'같이 상세한 주제를 정해주었다. 사진을 뉴딜 정책을 위한 지지 도구로 사용하기도 했다. 스트라이커는 사진 속 시련과 극복의 이야기를 선동 매체로 이용했고, 여기서 발생한 농촌에 대한 편견은 오늘날까지 이어지고 있다.

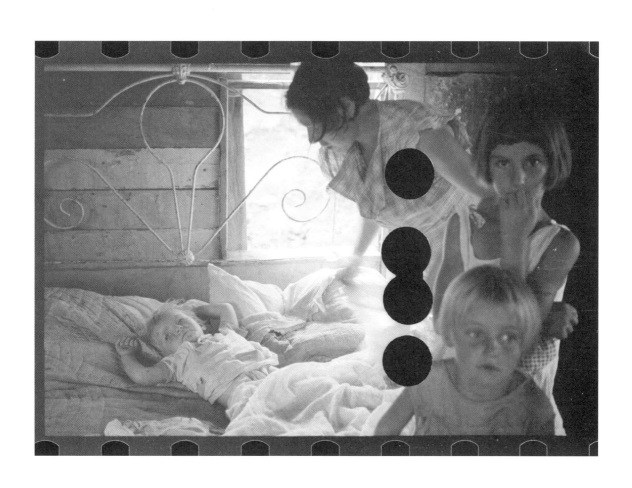

영화표나 기차표에 구멍 뚫을 때 쓰던 펀치로 구멍을 뚫었다. 대개 필름 아무 곳에 두 개 이상의 구멍을 뚫었다. 죽은 네거티브 필름 인화는 가능하지만 인화하면 구멍들이 검은색 원으로 나타나서 구도를 방해한다.

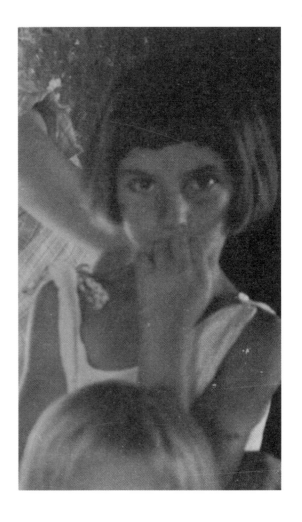

위: 소녀가 카메라를 뚫어지게 바라보고 있다. 팔짱을 끼고 왼손 주먹으로 입을 가린 소녀는 반항이나 경계를 하는 중일 수 있다. 로스타인은 현실을 있는 그대로 포착하라는 지침을 따른 듯하지만 사진의 의미는 해석하기 어렵다.

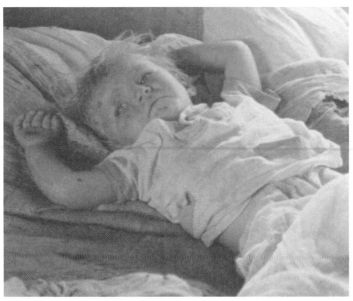

왼쪽: 지저분한 얼굴로 울고 있는 아기는 쭈글쭈글한 침대 위에 누워 있다. 엄마의 존재감이 미미해서 사진 속 상황이 분명하지 않다. 아기가 아픈지, 배고픈지, 짜증을 부리다가 지쳤는지 알 수 없다.

무제 사진, 〈아칸소 미시시피
컨트리의 소작농의 딸Daughter of
Sharecropper, Mississippi Country,
Arkansas〉과 관련 있는 듯함
아서 로스타인
1935년 8월
미국 의회도서관

스트라이커는 수많은 이유로 네거티브 필름을 죽였다. 가운데에 있는 젊은 남성은
매력적이지만 이 가족 초상화에서 인물들은 잘렸고 세부적인 부분들은 흐릿하게
망가졌다. 촬영만 하라는 지침을 충실히 따랐을 뿐 구도는 계산되지 않았다.
사진으로 남긴 증거라기보다 가족 스냅사진에 가까워서 스트라이커의 기준을
통과하지 못했을 수도 있다.

〈캘리포니아의 콩 수확 농부. 일곱 아이의
어머니. 32세. 캘리포니아 니포모Destitute
Pea Pickers in California. Mother of Seven
Children. Age Thirty-two, Nimpo California〉
도로시아 랭
1936년 3월
미국 의회도서관

〈이주노동자 어머니Migrant Mother〉로 불리는
작품으로, 어머니의 근심이라는 주제에
다양한 관점을 제시한다. 랭은 플로렌스
오언스 톰슨과 아이들을 다섯 장의 사진에
담았다. 톰슨은 어린아이를 안고 슬프지만
결연한 표정으로 먼 곳을 응시하고, 아이들은
어머니의 어깨 뒤로 숨었다. 이 강력한
사진은 주인공에게 연민을 자아내며 위엄도
전달한다. 이렇게 감정이 가득 실린 이미지를
객관적이라고 할 수 있을까?

왼쪽: 죽은 네거티브
필름들, PSA
아카이브의 무제
사진들, 벤 샨,
1935년(위); 폴 카터,
1936년(아래)

오른쪽: 죽은 네거티브
필름들, PSA 아카이브
무제 사진들(위 왼쪽에서
시계 방향으로)
칼 마이던스, 1935년;
러셀 리, 1938년;
칼 마이던스, 1935년;
러셀 리, 1937년

도발적인 통로

<측정할 수 없는 것*Imponderabilia*>
마리나 아브라모비치Marina Abramović(1946-)
1977년 6월
퍼포먼스
볼로냐 현대미술관

1977년 볼로냐 현대미술관에서 열린 퍼포먼스 페스티벌에서 마리나 아브라모비치와 창작 파트너 울라이Ulay(프랑크 우베 라이지픈Frank Uwe Laysiepen)가 <측정할 수 없는 것>을 실연하며 야릇한 환영 인사를 했다. 나체의 아브라모비치와 울라이는 미술관 입구에 조각상처럼 서서 서로를 마주 보았다. 관람객은 진시장에 들어가려면 두 사람 사이를 비집고 들어가는 방법 밖에 없었다. 강제적인 신체 접촉을 최소화하려고 몸을 옆으로 돌려서 웅크리는 관람객들의 당황한 표정이 사진으로 남아 있다. 누군가는 애써 태연한 척했고, 불쾌감, 두려움, 충격, 수치심이 가득한 표정을 숨기지 못한 이들도 있었다. 아브라모비치와 울라이는 서로의 눈을 응시하면서 무표정을 유지했다. 예정했던 여섯 시간의 절반도 지나지 않아 경찰이 도착하면서 퍼포먼스는 중단되었다.

아브라모비치의 예술은 몸에 부담을 가한다. 그녀의 작품은 고통과 인내, 부동 상태와 이방인과의 신뢰에 대한 가능성을 시험한다. <측정할 수 없는 것>은 창작자와 관객의 관계를 전복하여 관객이 어쩔 수 없이 퍼포먼스의 중심이 된다. 페스티벌에 참석하려면 관객은 중대한 사회적 금기를 깨고 모르는 사람의 알몸과 신체적으로 접촉해야 한다. 갤러리로 들어가는 유일한 출입구에서 관객은 선택의 갈림길에 선다. 자신의 몸을 어떻게 방어해야 할지, 좁은 통로를 통과할 때 손을 쓸 지, 몸을 옆으로 돌려야 한다면 어느 쪽을 보아야 할지에 대해서 말이다. 예고되지 않은 상황에서 관객들은 자발적으로 참여한 아브라모비치와 울라이보다 훨씬 더 민감하게 반응했다.

아브라모비치는 2010년 39명의 젊은 예술가, 배우, 무용수를 훈련시켜 뉴욕 현대미술관에서 열린 회고전에서 <측정할 수 없는 것>을 재현하게 했다. 성별과 무관한 여섯 쌍의 예술가가 돌아가면서 수십 년 전의 아브라모비치와 울라이처럼 알몸으로 서로를 응시한 채 서 있었다. 하지만 이번에는 몇 가지 중요한 차이가 있었다. 출입구가 더 넓어서 원하지 않는 관람객은 접촉을 피할 수 있었으며 다른 출입문이 있어서 <측정할 수 없는 것>에 참여하지 않고 전시를 관람할 수 있었다. 통로 바로 앞에는 옷을 다 차려입은 경비원 두 명이 가만히 서 있었다. 경비원들은 통로 안쪽에 서 있는 누드 인물과 똑같은 자세로 서 있었고, 제복을 입은 이들의 존재가 한때 충격적이고 위험했던 퍼포먼스의 분위기를 누그러뜨렸다.

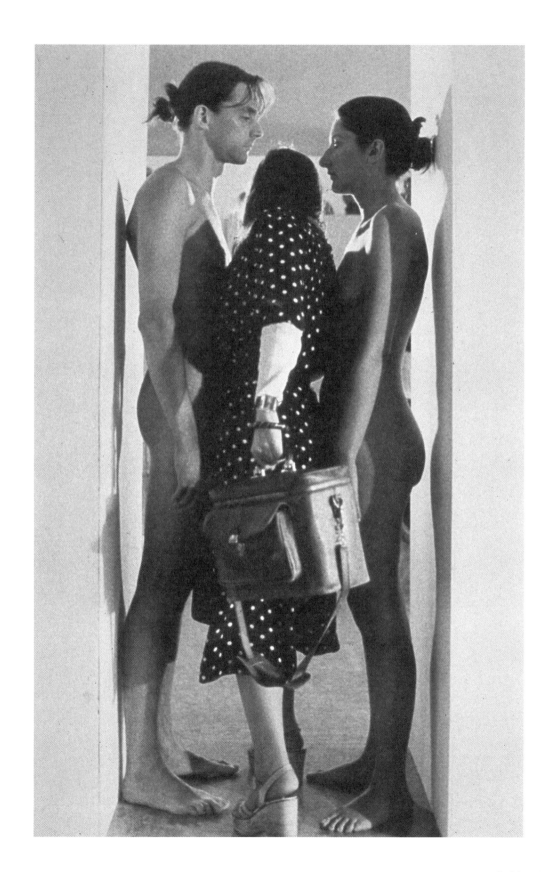

관람객들은 길을 막은 몸 사이를 비집고
지나갈 때 불쾌감을 얼굴에 내보였다.
누군가는 태연한 척 애쓰느라 얼굴에 긴장감이
역력했다. 예술가 중 한 명을 똑바로 보면서
이 이탈을 돌파하려는 사람도 있었다. 또
누군가는 전시장에 들어가기 위해 거쳐야 하는
불편한 퍼포먼스에 집중하면서 숨을 참는
듯했다.

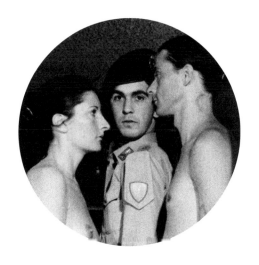

관객은 〈측정할 수 없는 것〉을 통과하려면 낯선
사람의 알몸을 만지는 사회적 일탈을 해야만 했다.
심지어 옷을 차려입은 관람객들은 자신이 노출을
하고 금기를 어기는 듯한 기분을 느꼈다.

아브라모비치와 울라이는 퍼포먼스 내내
움직이지 않고 서로에게 시선을 고정한 채
가능한 한 모든 표정을 배제했다. 〈측정할 수
없는 것〉은 두 사람이 연인과 창작 파트너의
관계를 유지하는 동안(1976 1988) 함께 공연한
수많은 협업 작품 중 하나였다.

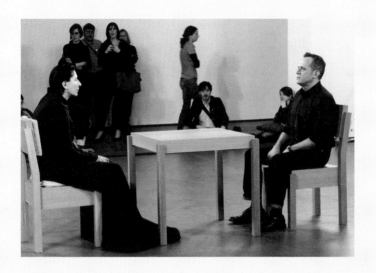

〈예술가가 여기 있다*The Artist is Present*〉
마리나 아브라모비치
2010년 3월 14일–5월 31일
퍼포먼스
뉴욕 현대미술관

2010년 현대미술관 회고전의 제목이 된 작품
〈예술가가 여기 있다〉에서 아브라모비치는 빈
전시장에 놓인 테이블 한쪽에 앉았다. 누구라도
마주보는 의자에 앉아서 원하는 만큼 작가를
바라볼 수 있었다. 아브라모비치는 아무 말도
하지 않고 시선으로만 응대했다. 말없는 대화가
쉽지 않다는 사실을 깨닫고 눈물을 보인 사람들도
많았다. 아브라모비치의 퍼포먼스는 3개월 가까이
매일 진행되었다.

〈측정할 수 없는 것〉(재현)
마리나 아브라모비치
2018년 4월 19일
퍼포먼스
본 독일연방공화국 국립현대미술관

움직일 수 있는 여분의 공간이 있고 다른
출입구가 있어서 아브라모비치의 회고전을 찾은
관람객들은 〈측정할 수 없는 것〉을 더 편안하게
경험할 수 있었다. 원래 작품과의 차이로 처음
퍼포먼스를 진행했을 때의 충격은 줄었고, 경찰의
개입도 없었다.

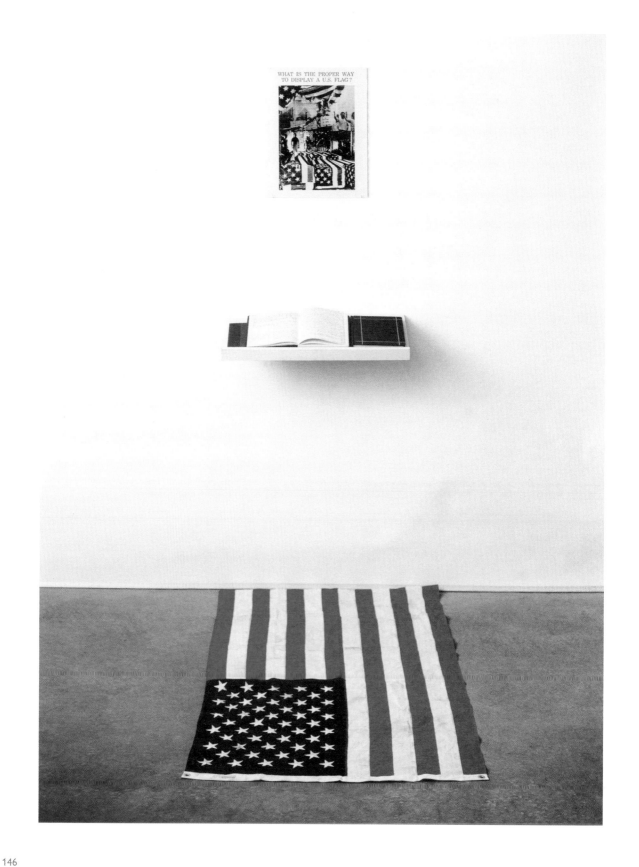

발언의 자유에 관한 견해

〈미국 국기를 전시하는 적절한 방법은 무엇인가요?*What is the Proper Way to Display a US Flag?*〉
드레드 스콧Dread Scott(스콧 타일러Scott Tyler, 1965–)
1988년
실버 젤라틴 인화지, 미국 국기, 책, 펜, 책장
203.2×71.1×152.4cm

1989년 시카고 아트 인스티튜트 스쿨의 사회적 소수자 학생들 입선작 전시회를 고민에 빠지게 만든 작품이 있었다. 드레드 스콧의 설치미술 작품으로, 벽 선반 위에 걸린 포토몽타주에 적힌 제목은 〈미국 국기를 전시하는 적절한 방법은 무엇인가요?〉라고 물었다. 스콧은 선반 위에 방명록을 올려놓고 방문자들에게 그 답을 적게 했지만, 바닥에 펼쳐진 미국 국기가 그 길을 막았다. 방명록을 쓰려면 방문자들은 일리노이주법을 어겨야 했다. 주법은 "국기 위로 걷거나, 낙서하거나, 국기를 짓밟거나, 훼손하거나, 더럽히는 것"이 불법이라고 규정했다. 미술가뿐만 아니라 활동가로서 스콧은 흑인 노예로서 처음 시민권 소송을 제기한 드레드 스콧을 자신의 이름으로 내걸고 미술에는 "사회를 앞으로 나아가게 하는 힘"이 있다고 믿었다. 그의 도발적인 작품은 존경받는 대상과 그것이 상징하는 권리의 대립을 보여준다.

2월 17일, 전시 개막에 앞서 학교 당국은 법률위원회에 의뢰를 했고, 주 조례가 깨끗한 바닥에 국기를 두는 행위는 금지하지 않는다는 조언을 들었다. 설치 작품을 다른 것으로 바꾸라는 요구를 받았지만, 스콧은 거절하면서 "나는 자기검열을 하지 않을 것"이라고 말했다. 1988년 11월에 작품은 논란 없이 전시되었지만, 1987년에 시작한 〈미국의 새로운 언어… 자유롭게 말하세요*American Newspeak... Please Feel Free*〉라는 제목의 설치 작품 12개가 다시 토론의 장을 열었다. 개막 후 일주일이 지나지 않아 지역 라디오 진행자가 재향군인들과 함께 스콧의 작품을 반대하는 시위를 펼쳤다. 시카고 아트 인스티튜트 정문 계단에서 열린 항의는 결국 수천 명의 시위대로 불어났다. 군복을 입은 재향군인들이 교대로 갤러리를 매일 찾아왔다. 이들이 국기를 군대 예절에 따라 접어서 선반 위에 올려놓으면 매번 갤러리 직원이 국기를 펴서 다시 바닥에 내려놓았다. 학교는 폭파 위협을, 스콧은 살해 협박을 받았다. 안전 문제를 고려하여 전시는 2월 17일부터 3월 3일까지 일주일 동안 일반 관객에게 공개되지 않았다. 다시 문을 열었을 때는 제복을 입은 경찰이 문 앞에 서 있었고 안전요원 여섯 명이 갤러리에 주둔했다.

공화당 상원의원 밥 돌이 상원에서 미국 국기의 부당한 취급을 범죄로 규정하는 법을 입안했다. 그는 "미술을 잘 모르지만, 이것은 국가모독"이라고 주장했으나, 동료 의원들의 지지를 얻지 못했다. 전시가 끝나갈 무렵인 3월 16일, 200쪽짜리 방명록 두 권은 다양한 의견으로 가득했다. 이 의견들은 표현의 자유가 가진 힘을 상징했으며, 작품의 긍정적인 영향을 보여줬다.

방명록에는 "러시아라면 총살당했을 것"과 같은 적대적인 글과 성찰, 반가움, 지지 등 다양한 소감이 적혔다. 두 명 이상이 미국의 애국주의와 표현의 자유에 대해 다시 생각했다고 적었다. 한 관람자는 국가가 진정 재산과 상징적 재현보다 "인간다운 삶과 자유"를 더 중요하게 생각하는지 의문하게 되는 "자각의 순간"을 경험했다고 설명했다.

포토몽타주는 미국 국기를 덮은 관과 '양키 고 홈Yankee Go Home'이라고 적힌 메시지를 든 한국 학생 시위대의 모습을 담고 있다. 이런 반전反戰과 불간섭 주장을 담은 사진들이 스콧이 몽타주 위에 쓴 제목에 맥락을 제공한다.

1960년대 말 학생 시위로 미국 국기에 관한 토론이 시작됐고, 그 결과로 1968년 국기 훼손 행위를 금지하는 조례가 제정되었다. 대법원은 1989년과 1990년에 이 법안을 개정해서 미국 국기를 "상징적 표현"이라고 규정했다. 사실상 헌법 제1조 언론의 자유에 따라 국기 훼손이 허용된 것이었다. 스콧이 설치 작품도 그 사례 중 하나로 언급되었다.

시위대는 시카고 아트 인스티튜트의 정문에서 국기를
휘날리며 "하나, 둘, 셋, 넷/국기를 바닥에 놓지 마One,
two, three four/Get the flag off the floor"라고 외쳤다. 전시가
끝날 무렵 시위대는 7,000여 명으로 늘어났고, 시카고
경찰청은 정문 근처 미시건 애비뉴 일부를 폐쇄했다.
갤러리는 미술관 부속기관이지만 학생의 전시이므로
모든 법적 책임은 학교가 감당해야 했다. 갤러리는
별도의 출입문이 있기는 하나 학교 시설 일부였다.

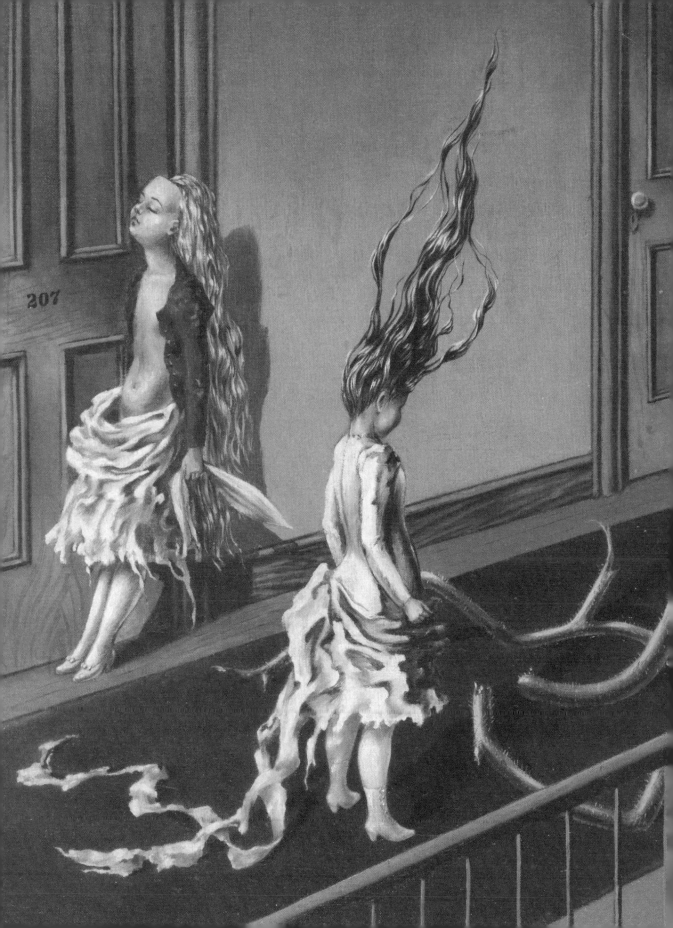

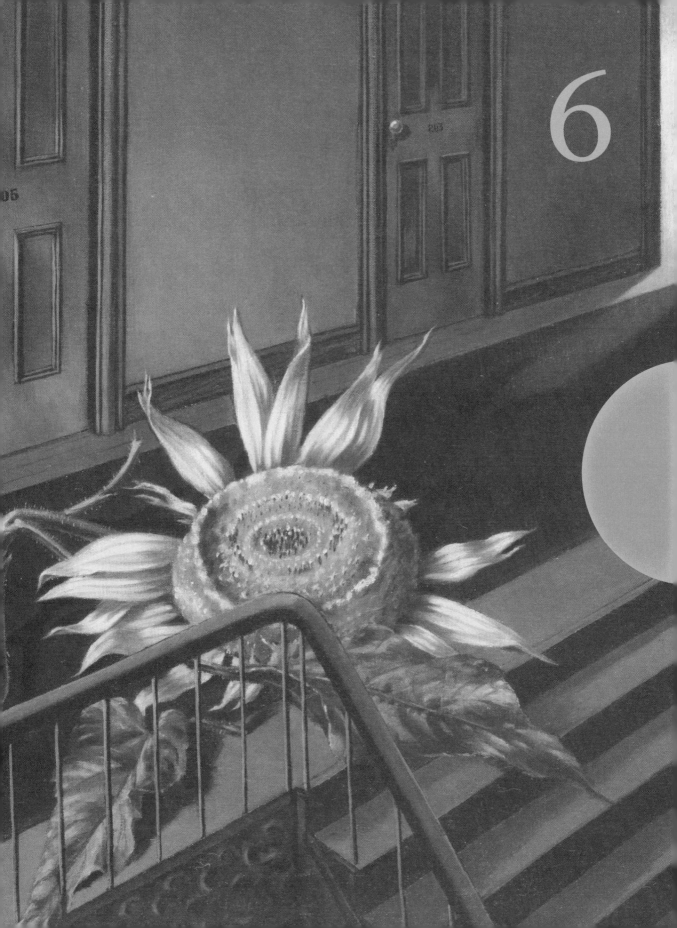

6

6

비밀스러운
상징

현실을 재현한 미술 작품을 바라볼 때 우리는 신속하고 정확한 인지 활동을 한다. 선, 형태, 색채가 이루는 그림을 우리가 아는 물건들로 인지하고, 이름을 붙이고, 사전 지식이나 경험과 연관 짓는다. 이런 접근법은 그림을 한 가지 특성과 연결되는 기호로 규정해서 문자나 부호를 읽을 때처럼 그림을 해독하게 만든다. 하지만 기호의 의미는 작품의 맥락에 따라 간단한 해석으로 풀리지 않는 경우가 있다. 회화의 역사를 살펴보면 이미지들은 눈에 보이는 것보다 더 크고 복잡한 의미를 담기 때문에 기호를 넘어서 상징으로 이해해야 한다. 다시 말해 익숙한 정체의 형태와 역할을 넘어서, 개념을 압축하고 외부의 아이디어와 연결해야 한다. 한 작품에 포함된 의미를 파헤치고 확장하려면 우리 생각과 다른, 익숙하지 않은 개념의 맥락에 놓아야 한다. 때로는 작품이 전달하려는 내용을 완벽히 파악할 수 없고, 미술가가 선택한 소수의 사람만 진정한 의미를 알 수 있다는 사실을 깨닫기도 한다.

문화적 맥락에서 보면 어떤 상징들은 시간이 지나도 똑같은 의미를 지닌다. 예를 들어 장미는 수백 년 동안 유럽 미술에서 최고의 아름다움을 상징했다. 장미의 의미는 꽃의 생김새뿐만 아니라 아름답다는 오랜 인식과 연결되면서 당연하게 여겨진다. 장미는 사랑이나 욕망처럼 아름다움과 연관된 추상적 개념을 나타내기도 한다. 이렇듯 장미의 '아름답다'는 시각적 표현은 추상적 개념과 연결된다. 사랑은 아름답고, 아름다움은 욕구를 자극한다. 상징을 묘사하는 독특한 방식은 의미에 또 다른 층을 더한다. 흰 장미는 순결, 분홍 장미는 다정함, 붉은 장미는 열정을 의미한다. 장미의 성장 단계가 중요할 수도 있다. 장미의 싹이 텄는지, 장미가 활짝 폈는지,

흐드러졌는지 하는 이런 요소들은 의미를 더할 뿐 원래의 의미를 대체하지 않는다. 익숙한 형태에 의미가 숨겨진 경우도 있는데, 그 의미를 알기 위해서는 문화적 맥락, 역사적 상황이나 공동체의 신념을 알아야 한다. 장미가 개인의 특성이 될 때도 있다. 이를테면 성모 마리아는 가시가 없는 장미로 표현되고, 사랑의 여신 아프로디테는 장미꽃잎이 흩날리는 가운데 등장한다. 장미는 한 나라나 가문의 휘장, 기사나 영령을 다스리는 도구이기도 하다. 이런 상징들은 공통된 의미를 지니거나 개별적인 의미가 있을 수 있기에, 오직 맥락을 통해서만 의미를 알 수 있다.

의미는 위조되거나 주변 상황과 별개로 존재할 수 없다. 세월이 지나면서 사라지는 경우는 있다. 기존의 의미를 알아내기 위해 학자들은 역사 기록과 문학작품뿐 아니라 상징 모음집도 참조한다. 도상학 목록, 엠블럼 책, 꽃, 색, 관련된 문화, 시대에 맞는 시각 모티프 사전을 찾아본다. 하지만 어떤 의미들은 찾기 힘들거나 소수만 이해할 수 있어서 이제는 사라진 개념, 비밀스러운 신앙, 은밀한 사회, 또는 예술가, 후원자, 관람객의 기이한 관점을 깊숙이 조사해야 한다. 이제 살펴볼 사례들은 미술의 상징적 표현에서 흥미로운 비밀을 드러낸다. 새로운 정보는 답을 주지 않으면서 정교하게 연구되고 널리 퍼진 해석을 뒤집기도 한다. 오래된 메시지는 새로운 관람객에 맞추어 수정된다. 사람이 등장하지 않는 초상화에서 작가는 다른 사람에게 보내는 내밀한 시선을 보여준다. 익숙한 상징을 비관습적인 맥락에 사용하면서 고의로 모호함을 만든 작가도 있다. 앞 시대의 이상적 남성상을 차용해서 과거의 권력을 비판한 작품도 있다.

상징과 추리

〈아르놀피니 부부의 초상The Arnolfini Portrait〉
얀 반 에이크Jan van Eyck(1390-1441 추정)
1434년
오크 패널에 유채
82.2×60cm
런던 국립미술관

얀 반 에이크가 그린 초상화 속 부유한 부부는 관람객을 아름답게 장식된 응접실로 초대한다. 비상한 관찰력과 노련한 붓질로 그린 사물은 용도에 맞는 자리에 놓여 있다. 광택이 도는 벨벳, 반짝이는 놋쇠, 대패로 민 나무, 영롱한 유리는 15세기 상인 집안의 물질적 풍요로움을 떠올리게 하다. 반 에이크는 그림의 가운데에 있는 거울 위에 서명하고 현장을 직접 목격했다고 선언한다. "1434년, 얀 반 에이크가 여기에 있었다Johannes de eyck fuit hic, 1434."

반 에이크는 착시 효과를 능숙하게 다뤘지만, 그림 자체는 부부의 재정 상태 외에는 알려주는 정보가 거의 없다. 부부의 정체는 1516년 오스트리아의 마르가리타가 소장한 작품들을 기록한 목록에서 확인할 수 있는데, "요하네스Johannes"가 그린 "에르놀 르 핀Hernoul le Fin과 그의 아내라고 불리는 커다란 그림"이라고 적혀 있다. 부족한 자료를 따라가다 보면 그 성姓이 플랑드르 방언으로 거듭 나타난다. 1857년 미술학자 조지프 크로와 조반니 바티스타 카발카셀레가 작품을 아르놀피니 가문과 연결 지었다. 아르놀피니는 이탈리아 루카 출신의 성공한 상인으로서 벨기에 브뤼헤에서 다섯 가족과 살았다.

1604년에 카럴 판 만더르는 작품이 단순한 부부의 초상화가 아니라 "결혼 계약"을 하는 듯 보인다는 점에 주목했다. 그로부터 3세기 후 미술사학자 에르빈 파노프스키는 시각적 증거들을 분석해 "그림으로 그린 결혼 증명서"라는 그럴싸한 주장을 내놓았다. 당시 결혼은 성례였으며, 반 에이크가 중세의 도상학 전통을 잘 알았다는 사실에 주목하여 그림 속 물건들의 상징을 읽어냈다. 타오르는 촛불 하나는 '신혼 방'에 성령이 임했음을 표시하고, 벗어놓은 신발은 부부가 성스러운 장소에 있음을 나타낸다. 작은 개는 정절을 의미한다. 침대 기둥에 새겨진 성 마르게리타는 임신을 수호하는 성인이다. 파노프스키는 거울에 비친 두 인물이 증인이고, "얀 반 에이크가 여기에 있었다"가 결혼 '증빙 서류'를 나타낸다고 주장했다.

하지만 1990년대에 발견된 새로운 증거는 파노프스키의 분석에 대한 신뢰도를 떨어뜨린다. 브뤼헤에는 둘 다 이름이 조반니 아르놀피니인 사촌들이 살고 있었다. 오래전부터 그림 속 남편으로 알려진 나이가 더 어린 조반니 디 아리고는 반 에이크가 죽고 6년 후인 1447년까지 결혼하지 않았다. 작품의 주인공일 가능성이 더 큰 조반니 디 니콜라오는 1426년에 결혼했지만, 장모가 쓴 편지에 따르면 그의 아내 콘스탄차 테스타는 이 작품이 그려지기 1년 전 세상을 떠났다. 조반니 디 니콜라오가 재혼을 했다는 증거는 없다. 결혼 초상화가 아니라면 작품의 의미는 또다시 학자들이 추리해야 할 미궁에 빠진다.

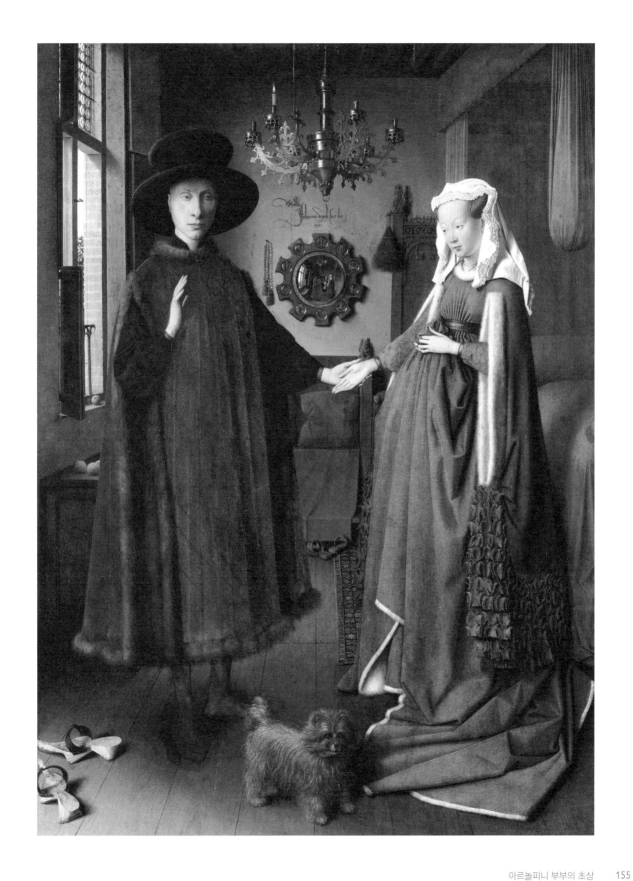

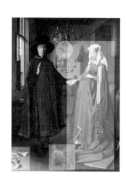

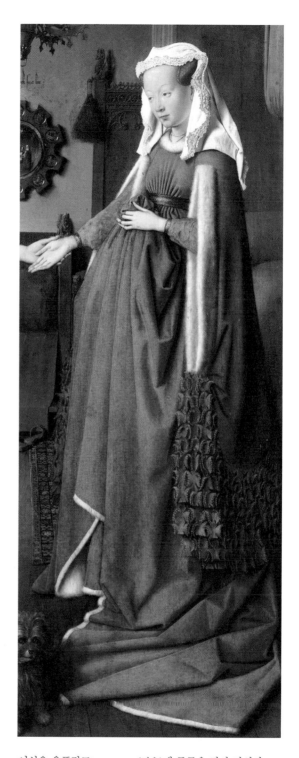

반 에이크는 10점의 그림에 "내가 할 수 있는 한als Ich kann"이라고 적었다. 이 그림에서만 자신이 실제로 있었다고 선언하는데, 그는 증인이었을까, 아니면 목격한 사실을 자랑하는 것일까?

거울에 비치는 아르놀피니 부부 등 너머로 두 사람이 방으로 들어온다. 붉은 옷을 입은 남자와 파란 옷을 입은 남자가 손을 올려 아르놀피니의 인사에 대답하는 듯 보인다.

여성은 우플랑드houppelande(겉옷)에 주름을 잡아 자신이 착용한 값비싼 의상을 과시한다. 이따금 혼례복으로 해석되는 모피를 덧댄 드레스는 당시 부유층 여성들 사이에서 인기가 많았다. 여성은 비싼 모피로 가상자리를 덧댄 원피스형의 커틀kirtle(속치마)과 화려한 흰 모피 안감을 드러내는 자세를 취하고 있다.

〈조반니 아르놀피니의 초상Portrait of Giovanni Arnolfini〉

얀 반 에이크
1438년
패널에 유채
29×20cm
베를린 국립 회화관

두꺼운 눈두덩, 도드라진 광대뼈, 가운데가 움푹 들어간 턱은 〈아르놀피니 부부의 초상〉의 인물과 놀라울 정도로 닮았다. 나이가 더 들어 보이지만, 진홍색 샤프롱chaperon(터번형 모자)과 모피를 댄 코트를 입어 마찬가지로 부유해 보인다. 여러 점의 초상화가 있는 것으로 보아 반 에이크와 후원자가 친구였다고 추측할 수 있지만 확실하지는 않다.

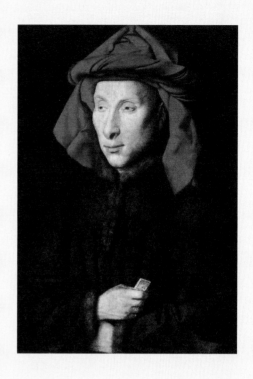

한때 성역을 상징한다고 여겨지던 샌들은 실제로 사용했던 물건이었을 가능성이 크다. 아르놀피니는 이 패튼patten(굽이 높은 나막신)을 덧신어서 브뤼헤의 진흙 길에서 값비싼 염색 가죽 부츠를 보호했을 수 있다.

옛날부터 충직한 개들의 이야기가 전해지면서 개는 우정과 결혼에서 충절의 상징이 되었다. 브뤼셀 그리펀은 두 주인공의 유대를 상징할 수도 있지만, 그냥 제멋대로 돌아다니는 반려견일 수도 있다.

덧없음의 흔적, 세월의 흔적

〈바니타스 정물화*Vanitas Still Life*〉
헨드릭 안드리선Hendrick Andriessen(1607-1655)
1650년경
캔버스에 유채
63.8×84.1cm
매사추세츠 사우스 해들리 마운트 홀리요크 칼리지 미술관

비어 있는 눈, 듬성듬성한 치아, 찌푸린 표정의 해골이 헨드릭 안드리선의 정물화 가운데에 자리 잡아 피할 수 없는 인간의 죽음을 상기시킨다. 해골을 에워싼 물건들은 죽음을 기억하라는 '메멘토 모리'에 의미를 더한다. 메멘토 모리를 상징하는 이미지에는 전형적으로 지위, 지식, 부, 권력 같은 세속적 욕망을 나타내는 사물이 들어간다. 세월이 흐르면 이런 것들을 추구하는 게 헛된 일임을 일러준다. 세속에서는 만족을 얻기 힘들며 찰나일 뿐이라는 의미의 바니타스vanitas는 17세기 정물화에서 큰 발전을 이룬다. 그림은 새로 부를 얻은 네덜란드 중산층에게 가장 인기가 많았다.

이런 종류의 정물화는 『구약성서』의 전도서에 거듭 언급되는 경고에서 이름을 따왔다. "헛되고 또 헛되다. 모든 것이 헛되다Vanity of vanities. All is vanity"(전도서 1장 2절, 12장 8절). 바니타스는 일반적으로 라틴어 '비어 있는vanus'에서 기원했다고 여겨지지만 히브리어 명사 '수증기hevel'에 뜻이 더 가깝다. 세속의 쾌락을 누린 대가는 공기 속으로 흩어지는 증기보다 빨리 사라진다는 의미다. 바니타스는 1600년대 초 한 네덜란드 가정의 집기 목록에서 미술품을 가리키는 용어로 처음 등장했다. 능숙하게 그린 이

소형 정물화는 대부분 상류층이 구입했고, 물질의 덧없음과 죽음이라는 주제를 방종과 자기만족을 경계하라는 뜻으로 받아들였다. 안드리선은 가톨릭과 칼뱅주의 신앙의 도상을 결합해서 삶의 유한함이라는 메시지로 종교 간의 차이를 초월했다.

보석으로 뒤덮인 왕관과 황금 홀은 정치 권력을, 반짝이는 실크와 황금 띠로 만든 미트라mitre(주교가 의식 때 쓰는 모자-옮긴이)는 종교 권력을 나타낸다. 해골은 지식을 상징하는 문서와 두툼한 책 위에 놓여 있다. 정교하게 그린 다른 물건들은 힘, 권위, 지식이 시간이 지나면 사라진다고 말한다. 뚜껑이 열린 시계는 탁자의 왼쪽 귀퉁이에 놓여 있고 시곗바늘은 열두 시쯤을 가리킨다. 캄캄한 방은 한밤중임을 드러낸다. 나팔꽃과 분꽃의 아름다움은 시들기 마련이고 공기 중에 떠 있는 비눗방울은 곧 터질 것이다. 해골에 씌운 풍요의 상징인 밀 줄기는 말라버렸다. 다 타버린 양초처럼 그림을 가진 이의 삶도 유한하다. 모든 것은 사라진다고 경고하는 이 작품이 오래 남은 점은 모순이기도 하다. 안드리선은 반짝이는 촛대에 자신의 모습을 그려 넣어서 바니타스를 주제로 한 그림에서 불멸을 얻으려고 했다.

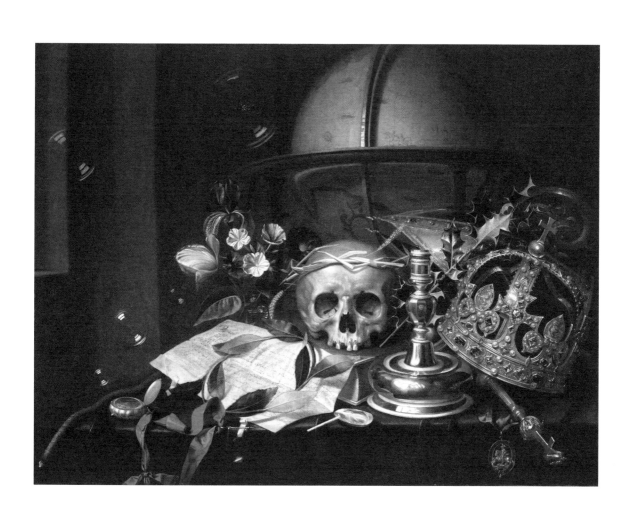

위: 나팔꽃과 분꽃은 찰나를 상징한다. 올림포스 신들의 전령의 이름을 딴 '아이리스Iris(분꽃)'는 북유럽 르네상스 초기에 예수의 탄생 장면 속 예수의 희생적인 죽음의 전조로 등장한다. 당시에 '튤립TULIP'은 칼뱅주의 교리의 줄임말이었다. T는 전적 타락Total Depravation, U는 무조건적 선택Unconditional Election, L은 제한된 속죄Limited Atonement, I는 불가항력 은혜Irresistible Grace, P는 성도의 궁극적 구원Preservation of the Saints을 나타냈다. 튤립은 1637년 튤립 투기로 인한 시장경제 거품의 몰락을 가리키기도 한다.

아래: 해골이 쓰고 있는 밀 줄기로 만든 관은 예수의 가시관을 연상시킨다. 호랑가시나무의 뾰족한 끝부분이 그 비유를 강화한다. 하지만 말라서 부러지기 쉬운 줄기는 덧없음을 상징하기도 해서 시편 103장, 인생의 나날을 들판의 풀과 비교하는 구절을 떠올리게 한다. "바람이 그를 스치면 이내 사라져버리니"(16절).

오른쪽: 정물화를 그리려면 현실의 시각적 경험을 재현해낼 역량이 필요하다. 안드리선은 실크 리본의 광택부터 황금 시계의 정교한 그까끼지 모두 인볌히 표현했다. 투명한 비눗방울은 당장이라도 터질 듯 놀랍도록 섬세하게 묘사했다.

아래: 꺼진 촛불은 오래전부터 삶의 마지막을 상징했다. 하지만 안드리선은 촛대의 동그란 부분에 작은 자화상을 그려서 일종의 불멸을 이루었다. 그림이 존재하는 한 그는 영원히 기억될 것이다.

어원인 'vanus'와 달리 바니타스 정물화 속 물건은 모두 의미가 있다. 왕관과 홀 아래에 있는 푸른 리본에 달린 잉글랜드 수호성인 성 게오르기우스 메달은 잉글랜드에서 벌어진 시민혁명을 가리킬 수도 있다. 혁명으로 찰스 1세는 처형되었고 절대 왕정은 축출되었다.

〈해골과 깃펜이 있는 정물화Still Life with a Skull and a Writing Quill〉
피터르 클라스Pieter Claesz(1596/97–1660)
1628년
나무 패널에 유채
24.1×35.9cm
뉴욕 메트로폴리탄 미술관

해골, 책, 촛대는 바니타스 정물화에 거의 빠짐없이 등장한다. 클라스가 능숙하게 그린 소형 그림은 경배해야 할 대상으로 부잣집에 걸리곤 했지만, 그림의 메시지를 무시할 수 없었다. 엎어져 있는 빈 고블릿 유리잔에 집의 유리창이 비친다.

정물 초상화

<개깽의 의자*Gauguin's Chair*>
빈센트 반 고흐Vincent van Gogh(1853–1890)
1888년
캔버스에 유채
90.5×72.7cm
암스테르담 반 고흐 미술관

빈센트 반 고흐는 특별한 목적을 갖고 아를의 라마
르틴 광장에 있는 집을 꾸몄다. 1888년 2월, 파리에
서 지내던 반 고흐는 아를이 있는 프로방스로 여행
을 떠났다. 도시 생활의 중압감과 북유럽의 황량한
겨울을 피해 "환한 하늘 아래서 자연을 그리기" 위
해서였다. 몇 달 지나지 않아 혼자인 삶에 외로움을
느낀 반 고흐는 바깥을 밝은 노란색으로 칠하고 실
내는 회반죽을 바른 방 네 개를 빌렸다. 그는 마음이
통하는 손님들을 맞고 싶었다. 9월에 동생 테오에게
침대와 매트리스 각각 두 개, 골풀 방석이 달린 의
자 12개를 구입했다고 전했다. 자신의 방은 간소하
고 실용적으로 꾸몄지만, 손님방은 천을 씌운 안락
의자를 비롯한 '우아한' 물건들로 채웠고, 밝은색으
로 해바라기 꽃다발을 그려서 흰 벽을 장식했다.

10월 23일 폴 고갱Paul Gauguin이 반 고흐의 '노
란 집'에 찾아왔다. 그로부터 약 한 달 후, 반 고흐는
모델이 부재함을 집기로 나타낸 독특한 초상화 한
쌍을 그렸다. <고갱의 의자>를 그리기 위해서 화실
바닥에 꽃무늬 러그를 덮었다. 손님방에서 안락의
자를 들고 내려와서 쿠션 위에 책 두 권과 불을 켠
초를 올려두었다. 물건마다 의미가 있었다. 예로부
터 팔걸이가 있는 의자는 집안의 가장의 것이었다.
반 고흐는 고갱을 화가나 인간으로서 자신보다 높

이 생각했다. 책들은 제목이 없지만 고갱의 문화적
세련됨을 반영하듯 동시대 소설로 보이는 노란색
표지다. 타오르는 촛불은 창조의 힘을 나타내는데,
찰스 디킨스의 죽음을 기리기 위해 루크 필즈Luke
Fildes가《그래픽The Graphic》에 실은 석판화 <빈 의자
The Empty Chair>에서 가져온 상징이다.

<빈센트의 의자*Vincent's Chair*>의 자매작인 이 그
림은 고갱에 대한 반 고흐의 존경심을 표현하면서
성격과 이상이 정반대인 두 사람을 보여준다. 반 고
흐는 자신의 대역인 투박한 골풀로 만든 의자를 바
닥에 놓았고 화면에는 밝은 자연광이 환하게 스며
들게 했다. 고갱의 의자는 한밤중 캄캄한 방 안에
놓여 있고, 복사열을 내는 가스등이 보석톤의 집기
들과 벽지를 비춘다. 함께 지내는 동안 반 고흐가
열망하던 동지애는 재정 상태, 개인적인 습관, 작
업 방식, 예술적 영감의 원천이 충돌하면서 약해졌
다. 고갱은 반 고흐의 고압적인 간섭에 진력났고, 친
구인 에밀 베르나르에게 자신과 집주인이 "눈도 마
주치지 않는다"고 썼다. 한 달도 지나지 않아 고갱
은 떠났고, 지독한 우울증에 빠져 자해를 시도한 반
고흐는 아를에서 미술가 공동체를 이루겠다는 꿈을
접었다.

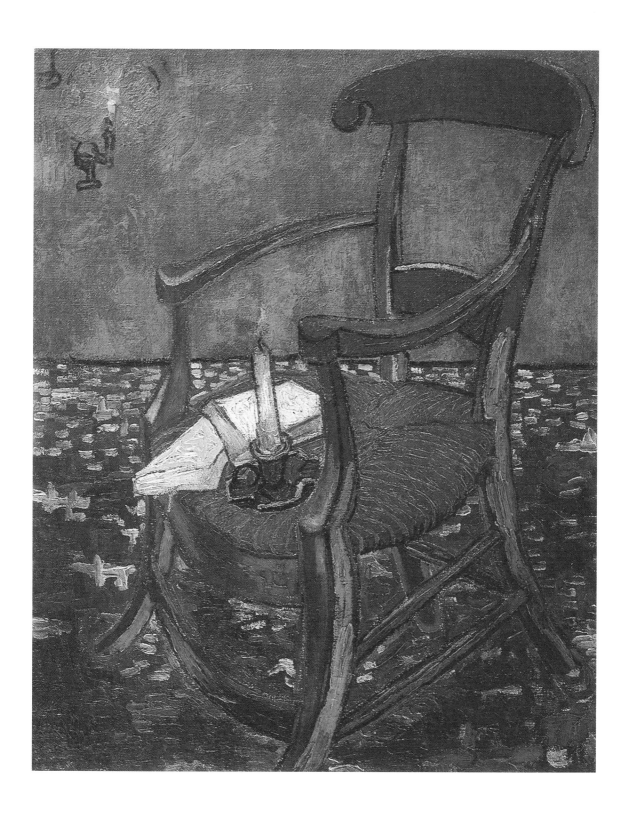

반 고흐는 동생에게 두 그림을 설명하면서 〈고갱의 의자〉가 '밤의 효과'를 담았지만 '낮'을 떠올리게 한다고 알려주었다. 두 작품을 함께 두면 밤과 낮, 간단함과 정교함, 빛과 그림자가 대비를 이룬다. 한집에 살았던 두 사람의 다른 관점뿐만 아니라 해소되지 않는 차이를 드러낸다.

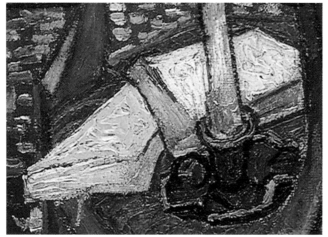

반 고흐는 자신의 작품 〈성경책이 있는 정물화 *Still Life with Bible*〉(1885, 암스테르담 반 고흐 미술관)을 참조하여 노란색 표지의 소설책을 그렸다. 이 그림에는 에밀 졸라의 소설 『삶의 기쁨 *La joie de vivre*』을 담았다. 당시 소설책은 일반적으로 값싼 종이로 만들어졌다. 반 고흐는 대담하고 현대적인 관점을 공유한 에밀 졸라, 조리 카를 위스망스, 피에르 로티 같은 작가들과 고갱을 같은 위치에 두었다.

〈빈 의자, 개즈힐 – 1870년 6월 9일 *Empty Chair, Gad's Hill–Ninth of June 1870*〉
루크 필즈
1870년
석판화

반 고흐는 예술로 사회적 불평등을 폭로하던 찰스 디킨스와 루크 필즈를 동경했다. 그는 디킨스의 서재를 묘사한 필즈의 기념 석판화 한 점을 갖고 있었다. 디킨스는 서재에서 런던 사람들의 삶을 소설로 썼다. 빈 의자는 책상에서 떨어져 있고, 책상의 오른쪽에 놓인 초는 불이 꺼져 있다.

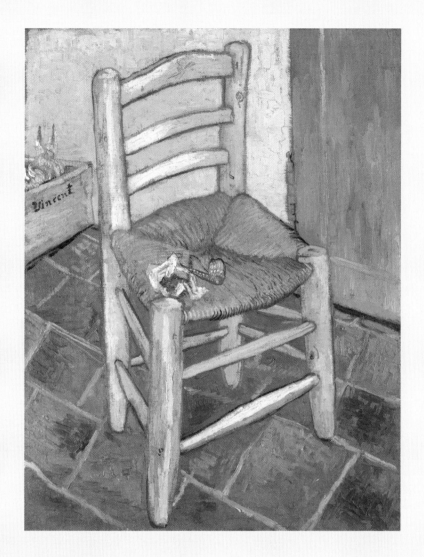

⟨빈센트의 의자Vincent's Chair⟩
빈센트 반 고흐
1888년
캔버스에 유채
91.8×73cm
런던 내셔널 갤러리

조각을 새기고 천을 댄 안락의자와 달리 반 고흐는 노란 집에서 화가 공동체가 모일
것이라는 희망에 산 골풀로 짠 검소한 의자로 자기 자신을 표현했다. 고갱이 상상과
기억으로 창작하라고 충고했지만 반 고흐는 우연한 관찰로 재빨리 그림을 그리는 작업
방식을 고수했다. 고갱이 머물던 기간 동안 두 사람은 영감이 외부적 자극에서 나오는지,
개인의 상상에서 더 잘 나오는지를 두고 논쟁했다.
　　원래 반 고흐는 이 작품에 서명을 하지 않았고, 의자와 뒤쪽의 상자는 비어 있었다.
1889년 1월 자해 상처가 회복되고 병원에서 퇴원한 후 파이프, 담뱃갑, 싹이 난 양파, 서명을
추가했다.

아리송한 도상

〈한밤의 세레나데Eine Kleine Nachtmusik〉
도로시아 태닝Dorothea Tanning(1910–2012)
1943년
캔버스에 유채
40.7×61cm
런던 테이트 모던 미술관

희미한 조명 아래 끝이 보이지 않는 복도를 따라 문들이 늘어서 있다. 문은 하나를 빼고 모조리 굳게 닫혀 있다. 열린 틈으로 환한 빛이 새어 나오는 문 뒤에 무엇이 있는지는 알 수 없다. 전체적으로 방치된 듯한 분위기가 흐른다. 카펫은 낡고 칙칙하며 페인트는 벽에서 떨어져 나갔다. 고딕 공포물을 연상시키지만, 요소들의 앞뒤가 맞지 않아 이야기를 알 수 없다. 문틀에 기대어 얼어붙고, 곤추선 자신의 머리카락에 놀란 소녀들은 누구이며, 복도에서 무엇을 하고 있는 걸까? 가지가 부러진 거대한 해바라기와 계단 위에 뜯겨 있는 꽃잎은 무엇을 의미할까? 문학적 출처를 찾을 수 없고, 그림의 제목인 볼프강 아마데우스 모차르트의 경쾌한 곡과도 연결되지 않는다. 태닝의 섬뜩한 작품은 당황스러운 꿈과 모호한 무의식의 세계로 "가능성의 무한한 팽창"을 자극하는 초월주의를 보여준다.

태닝은 어린 시절 많은 고딕 문학작품을 읽었다고 전한다. 〈한밤의 세레나데〉는 위협을 당하며 쫓기는 듯한 기분이 들게 만드는데, 태닝을 이런 느낌을 공포물과 연관 지었다. 소녀들의 옷조차 진기한 옛날 스타일이다. 몸에 꼭 붙은 옷, 뒤로 묶는 스커트, 목이 긴 부츠를 착용했다. 그러나 시대와 장소를 단정할 만한 단서는 없다. 이야기는 없고 이야기를 유도하는 장치들만 존재한다. 관람객과 비평가는 의미를 찾으려고 애쓰지만 결과는 실망스러울 뿐이다.

태닝에게 상징적 의미는 꿈처럼 변하기 쉬운 것이다. 태닝은 해바라기를 정절과 연결하던 오랜 관습을 무시했다. 태양의 움직임에 따라 방향을 바꾸어서 정절을 의미하게 된 해바라기는 지도자만을 바라보는 추종자의 헌신을 일컫기도 한다. 하지만 태닝은 해바라기가 갈등을 상징할 정도로 강력한 "가

장 공격적인 꽃"이라 주장한다. 거대한 해바라기가 널브러진 모습은 투쟁을 암시하나 투쟁의 대상은 알 수 없다. 계단에 축 처진 꽃잎이 있고 다른 꽃잎은 문틀에 기댄 소녀가 움켜쥐고 있다. 소녀의 헐벗은 몸통과 몽상에 빠진 표정이 성적 자각을 암시하는데, 태닝은 이것을 "성인의 논리적 힘과 어린아이의 무한한 정신이 대립"하는 것이라며 모호하게 설명한다. 이런 설명조차 그림을 창작한지 60년이 지나서야 내놓았고 창작 당시에는 아무 설명도 하지 않았다. 아리송한 상징들이 관람자에게 "일상 너머의 매우 건강한 수수께끼"를 던진다는 태닝의 또 다른 주장이 드러나는 그림이다.

성적 자각을 한, 몸과 관능이 순진함을 앞지른
여자아이는 초현실주의 남성 작가들이 작품에
표현하는 음란한 욕망을 상징한다. 하지만 태닝의
뉘앙스는 훨씬 더 미묘하다. 벗은 몸통을 드러내고
치마가 처진 이 소녀는 어린아이의 몸을 지녔지만,
얼굴은 성교 후 만족감을 나타내듯 완벽히 이완된
모습을 보인다. 소녀의 손에 움켜쥔 해바라기
꽃잎은 몸부림의 흔적을 보여준다.

긴장된 어깨와 꼿꼿한 기세의 소녀는 상대에게 맞설
준비가 된 듯 보이지만, 너덜너덜해진 치마의 리본은
이미 실랑이를 벌였음을 암시한다. 소녀의 머리는 말
그대로 곤두서 있다. 그녀의 힘이 세졌다는 뜻일까, 아니면
두려움에 굴복했다는 뜻일까?

태닝의 그림에는 끝이 없으면서 설명할 수
없는 가능성을 뜻하는 문과 복도, 계단이 자주
등장한다. 열린 문틈에서 쏟아져 나오는 환하고
선명한 빛은 불의 위험한 열기를 떠올리게
하면서 비밀스러운 분위기를 돋운다.

〈생일*Birthday*〉
도로시아 태닝
1942년
캔버스에 유채
102.2×64.8cm
필라델피아 미술관

〈한밤의 세레나데〉를 그리기 1년 전에 그린
태닝의 자화상은 〈한밤의 세레나데〉와 똑같은
시각적 요소를 사용한다. 소녀는 르네상스 시대의
단추 없는 재킷, 주름 잡힌 스커트같이 기이한
복장을 입었다. 나뭇가지와 시들어가는 식물이
결합된 녹색 오버스커트는 거대한 해바라기의
초자연적 위압감을 상기시킨다. 반복적으로
그려진 열린 문들은 오히려 공간을 모호하게
만든다.

해바라기의 오랜 상징을 무시하고 태닝은
거대한 해바라기를 공격과 대립에 연결했다.
작품을 그린 지 수십 년 후에 태닝은 해바라기가
"젊은이가 맞닥뜨리거나 처리해야 하는 모든
일"이라고 설명했다. 널브러진 꽃은 그런 충돌이
무시무시하다는 것일까, 소녀들이 승리했다는
의미일까?

역사 속으로 집어넣다

〈기병 장교*Officer of the Hussars*〉
케힌데 와일리Kehinde Wiley(1977~)
2007년
캔버스에 유채
304.8×304.8cm
디트로이트 미술관

로스앤젤레스에서 자란 케힌데 와일리는 지역 미술관에서 본 바로크와 낭만주의 시대 초상화에 상반된 감정을 느끼며 "빠져들었다". 젊은 아프리카계 미국인으로서 와일리는 오래전 죽은 유럽의 영웅들과 "완전히 단절되어 있다"고 느끼는 동시에 "역사와 자아"를 완벽히 담은 그림들에 빠져들었다. 그는 아프리카계 흑인으로서의 경험을 주류 미술의 전통과 결합하여 미술사의 시야를 확장하는 동시에 자신과 정체성을 공유하는 이들에게 힘을 주고자 했다. 〈기병 장교〉에서 보듯이 와일리의 작품은 초상화 형태를 띠면서 현시대를 바라보는 관점이 드러난다.

와일리는 스스로 "길거리 캐스팅"이라 부르는 자신의 작업 과정에서 진실한 모델의 참여를 끌어낼 수 있다고 생각했다. 동네를 돌아다니다가 "특별한 힘"을 내뿜는 사람들을 보면 작업실로 초대해서 함께 작업을 한다. 미술사 책을 같이 보다가 모델이 특정 초상화에 반응하면 와일리는 그에게 입고 있는 옷 그대로 포즈를 따라해 보라고 한 뒤 사진을 찍는다. 사진을 토대로 초상화를 그리고, 배경은 활기 넘치고 장식적인 문양으로 가득 채운다. 미술사에서 관습적으로 확립된 기준을 따른 영웅의 모습과 개인의 특징을 역동적으로 융합하여 존재와 관점의 통속적 개념을 뒤집고 새로운 활기를 부여한다.

〈기병 장교〉는 페테르 파울 루벤스, 디에고 벨라스케스, 자크 루이 다비드 같은 거장들의 작품에서 영감을 받은 대작이며 2005년 시작한, 선명한 색감의 기마 초상화를 담은 〈전쟁의 루머*Rumors of War*〉 연작 일부이다. 테오도르 제리코Théodore Géricault의 〈돌격을 명령하는 기병 장교*The Officer of the Chasseurs Commanding a Charge*〉를 바탕으로 그렸다. 제리코의 그림은 1812년 파리에서 처음 공개되었을 때 돌풍을 일으켰다. 와일리는 제리코가 그린 맹렬히 돌아서 있는 말, 금으로 장식한 고삐, 늠름한 장교의 모습을 제복이 아닌 셔츠, 청바지, 팀버랜드Timberland 부츠를 입은 건장한 청년으로 재창조했다. 제리코의 맹렬하고 건장한 장교처럼 와일리의 주인공도 말안장에 걸터앉아 명령을 내리기 위해 사용되는 반짝이는 검을 들고 있다. 할렘가 125번지 근처에서 캐스팅된 〈전쟁의 루머〉 모델들은 대부분 '남성의 힘'이라는 주제와 관련이 있다. 와일리는 다른 나라의 인물들과 여성, 미국 최초의 아프리카계 대통령까지 대상을 확장했다. 어린 시절 느낀 단절감을 극복하기 위한 "매우 미국적인 대화"로 과거와 현재를 잇는 다리를 놓았다.

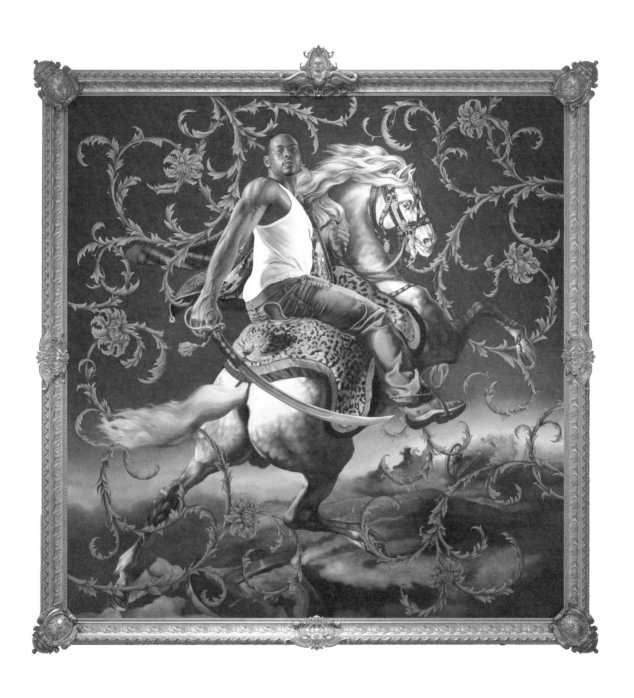

와일리는 젊은
아프리카계 미국
남성들을 반복적으로
담아서 미술사에서
배제되었던 자신의 어릴
적 경험을 중재한다.
그는 자신의 영웅
그림을 "나와 비슷하게
생긴 사람들을 보면서"
알게 된 "일종의
자화상"이라고 설명한다.

원초적이고 싱싱한 힘을 나타낸 이비시에 보텔의 권위가
드러난다. 깎아낸 듯한 팔 근육은 검의 황금빛 자루를 꽉
움켜쥐어서 한층 강조된다. 팔에 있는 문신은 단검에 있는
모양과 똑같다. 안장 위의 치타 가죽은 복종할 수밖에 없는
기수의 압도적인 힘과 치타의 맹렬함을 떠오르게 한다.

원래는 작업화로 광고한 황갈색에 두꺼운
고무 밑창이 있는 팀버랜드 부츠는
1990년대 힙합계에서 일종의 신분적 상징이었다.
'팀스Timbs'라고 별명이 붙은 신발은 우탱 클랜의
올 더티 바스타드와 제이 지가 매주 새로운
팀버랜드를 산다고 말하면서 유행했다. 와일리는
등자에 모델의 발을 걸어서 뒤꿈치 로고가
선명하게 보이도록 했다.

〈돌격을 명령하는 기병 장교〉
테오도르 제리코
1812년
캔버스에 유채
346×266cm
파리 루브르 박물관

제리코의 친구이자 나폴레옹 제국의 엘리트 기병대
대위였던 알렉상드르 디외도네가 모델이 되어주었다.
제리코는 전장으로 향하면서 놀란 말을 다독이는 장교의
용맹함을 담아내려 했다. 와일리는 말과 무기뿐만 아니라
작품의 거대한 규모도 차용했지만, 와일리의 기병은 몸을
돌려서 관람객과 마주 본다.

〈전쟁의 루머〉
케힌데 와일리
2019년
청동
8.2×4.9m
뉴욕 타임스
스퀘어에서 공개, 현재
리치먼드 버지니아
미술관 소장

실제 인물보다 큰 이 청동상은 미국 남북전쟁(1861-1865)에 참전한 남부군 병사들을 미화한
기념물들에 대한 미국의 딜레마를 반영한다. 와일리는 이 조각들을 훼손하기보다 차용과 대체를
하는 방식을 택한다. 버지니아주 리치먼드에 건재한 J.E.B. 스튜어트 장군의 기마 동상을 틀어
올린 머리 모양을 하고 후드 옷을 입은 당당하고 젊은 남자로 바꾸었다.

WEEKLY SALES IN MILLIONS

JUL AUG SEP OCT NOV DEC JAN

7

드레스**코드**

시각 예술에서는 "옷이 사람을 만든다"라는 격언이 제법 들어맞는다. 자주 사용되는 이 격언은 윌리엄 셰익스피어의 비극 「햄릿Hamlet」(1600경)으로 거슬러 올라간다. 재상인 폴로니우스는 아들을 프랑스에 보내면서 당부의 말을 전한다. "남의 말을 잘 듣고, 말할 때는 조심해야 한다. 우정을 귀하게 여기고, 섣부른 판단을 삼가야 한다. 돈은 꾸지도 빌려주지도 마라. 첫인상이 중요하므로 옷은 적절히 그리고 현명하게 골라라. '주머니 사정이 허락하는 한 비싼 옷을 입고' 야단스럽거나 저속한 차림은 피해라. '의복이 인품을 말해주기 때문이다'"(1장 3막 70-73행).

예술에서 옷은 인체에 단정함, 온기, 장식 이상을 제공한다. 옷은 풍부하고 미묘하게 정체성을 나타내므로 예술가는 옷을 활용해서 나이, 사회적 지위, 성별을 담아낸다. 의상은 모델의 아름다움을 돋보이게 하고 신체의 약점을 가려주며 인생의 주요 사건들을 충실히 나타낸다. 복장으로 후대에 남길 이미지를 형성할 수도 있다. 의상은 작품의 이야기를 진전시키는 역할을 하고, 초상화에서는 인물을 나타내는 길잡이가 될 수도 있다. 복장은 고유의 역사, 의미, 언어가 있으므로 미술가가 의복을 잘 활용하면 비밀을 감추거나 드러낼 수 있다.

옷을 입는 방식은 우리가 스스로를 어떻게 보고, 남들에게 어떻게 보이고 싶은지 나타낸다. 우리는 유행을 따르거나, 전통을 수용하거나, 관습을 거부하면서 자신이 원하는 모습과 정체성을 내보인다. 현실에서 옷은 말없이 많은 정보를, 미술에서는 말이 필요 없는 유려한 표현력을 담는다.

미술가는 작품에서 지위나 신분, 성격을 나타내려고 의복의 역사를 참조하는데, 미술에서 옷으로 현실을 초월하고, 정체를 재구성하고, 심지어 역사를 바꿀 수도 있다. 모델에게 담비 털로 만든 망토를 입혀 군주로 탈바꿈시키고 미약해 보이는 모델에게는 잘 맞는 제복을 입혀서 영웅을 만든다. 미술가가 모델의 외모를 미화하듯 옷으로 그들의 외모를 돋보이게 한다. 노련한 화가는 모직을 실크로, 펠트를 모피로, 일반 금속을 금으로 바꾼다. 복식의 역사와 의미에 익숙하면 잘 구성된 공적 이미지를 원하는 모델의 열망을 충족시키면서 훨씬 복잡한 아이디어를 전달하는 강력한 도구로 옷을 활용할 수 있다.

관람자가 작품에 담긴 드레스코드를 풀기 위해 복식의 역사를 전문적으로 알 필요는 없다. 옷을 단순히 패션이나 역사의 증언 이상으로 보려는 의지가 필요할 뿐이다. 구도와 맥락으로 의복이 사람과 주변 환경에 대해 무엇을 드러내는지 읽어내야 한다. 다음 사례들에서 미술가들이 복식의 역사, 유행, 실루엣, 스타일로 작품에 의미를 담는 방식을 볼 수 있다. 외국에서 온 왕비의 호화로운 복장에는 남편을 위한 헌신을 다짐하는 자수가 놓여 있다. 젊은 특권층 남성이 착용한 다채로운 장식을 그려 현실을 풍자한 화가도 있다. 어느 여성의 복장은 회개의 가능성이 보이지 않는 도덕극에서의 운명을 암시한다. 또 다른 여성은 관습을 거스른 옷을 입어 매혹적이며 자신감 있는, 진취적인 모습을 보여준다. 옷은 미술가의 공적 이미지와 개인의 정체성을 긴밀히 연결하므로 옷의 부재도 존재감을 과시하는 목적으로 활용할 수 있다. 인종, 계급, 지위, 젠더를 표현하는 드레스코드를 활용하면 문화적 정체성을 옷으로 나타낼 수 있다.

권능과 권력

〈**톨레도의 엘레노라와 아들 조반니의 초상화**Portrait of Eleonora of Toledo and her Son Giovanni〉

브론치노Bronzino(아뇰로 디 코시모Agnolo di Cosimo, 1503-1572)

1545-1546년경
나무 패널에 유채
115×96cm
피렌체 우피치 미술관

1539년, 레오노르 알바레스 데 톨레도 이 오소리오, 즉 톨레도의 엘레노라는 나폴리의 집을 떠나 최근 즉위한 피렌체 메디치 공작 코시모 1세와 결혼했다. 나폴리 총독 돈 페드로 알바레스 데 톨레도의 딸 엘레노라는 수수한 피렌체 궁정에 부, 권위, 엄격한 스페인 귀족 예법을 들여왔다. 우아하고 아름다운 용모로 유명했던 엘레노라는 마드리드 왕실 여성들의 웅장한 패션을 좋아했고, 금실과 은실로 수를 놓은 화려한 실크와 벨벳 드레스를 자주 입었다. 그녀의 혼수에 이마어마한 양의 스페인산 브로케이드(무늬 있는 직물을 통틀어 이르는 말 - 옮긴이)가 포함되었다는 소문이 공분을 불러일으켰다. 당시 그녀의 남편이 세운 경제계획에 피렌체의 실크 생산량 증대가 있었기 때문이다.

엘레노라가 초상화에서 입은 옷은 그녀의 세련된 스타일을 잘 보여준다. 드레스는 두툼한 흰색 새틴으로 만들었다. 새틴은 하늘하늘한 치마와 불룩한 소매를 만들 수 있을 만큼 부드러우면서 보디스의 딱딱한 뼈대를 가리고 검정 실과 금실로 놓은 정교한 자수를 견딜 만큼 튼튼했다. 황금 석류가 모티프인 문양은 장식 이상의 의미가 있다. 석류는 씨가 많고 껍질이 단단한 과일이라서 유대교와 기독교에서 다산을 상징했다. 엘레노라의 드레스는 남편의 통치에 대한 메시지를 담고 있기도 하다. 두 사람이 결혼한 지 2년이 지난 1537년, 코시모의 사촌 알레산드로 공작이 암살되었는데, 그의 후계자가 없었다. 공화국 통치자로 선출된 코시모는 사촌의 칭호를 승계해서 가문을 영구히 지속하고 스페인과의 동맹으로 피렌체의 힘을 키우겠다고 다짐했다. 브론치노가 그린 초상화는 코시모의 다짐을 증명한다. 엘레노라와 코시모는 결혼하고 5년이 지나지 않아 두 딸과 두 아들을 두었다. 그중 둘째 아들이 그녀의 옆에 서 있다. 또한 그녀의 드레스는 스페인이 아닌 피렌체에서 생산된 실크로 만든 듯하다.

남편의 권능과 번영의 상징이 드레스 직물 안에 그려진 엘레노라의 초상화도 그 당시의 공식 초상화들처럼 복제되어 외교 선물로 사용되었다. 코시모와 엘레노라는 딸 넷과 아들 일곱까지 총 11명의 아이를 낳았다. 이중 장남인 프란체스코는 아버지의 공작 작위를 이어받았고, 조반니는 추기경이 되었다. 당시의 기록에 따르면 엘레노라는 이 드레스를 꾸준히 입었다. 브론치노의 공방에서 그려졌다고 짐작되는 다른 초상화에서도 엘레노라는 똑같은 드레스를 입고 있다. 독특한 자수와 금실로 만든 파틀렛partlet(보디스 아래에 입는 소매 없는 어깨걸이 - 옮긴이)을 입고 커다란 진주 목걸이를 했다. 1562년에 그녀가 세상을 떠났을 때 같은 드레스를 수의로 입었다는 이야기도 전해진다.

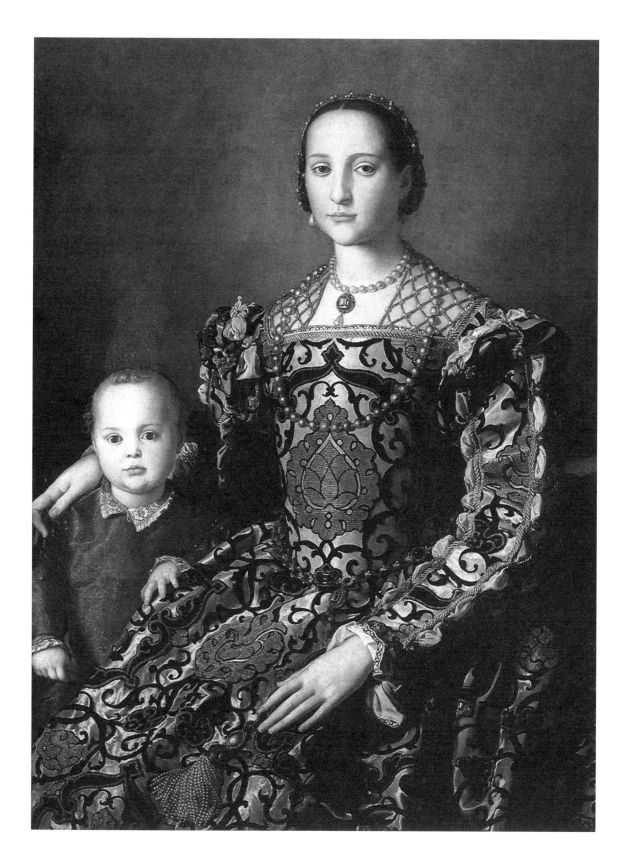

사치품을 즐겼다고
알려진 엘레노라는
진주를 특히 좋아했다.
호화로운 목걸이가
그녀의 모습을 풍성하게
만든다. 금실로 짠
배자에도 작은 진주알을
엮었다.

그림을 그릴 당시 엘레노라와 코시모의
둘째 아들 조반니 데 메디치는 두 살이었다.
공작의 승계 2순위인 조반니가 어머니 옆에서
형인 프란체스코에게 비극이 닥치면 자신이
아버지의 작위를 승계할 것임을 확인시킨다.

엘레노라의 드레스에 수놓은 석류 문양은 다산을
상징한다. 많은 문화권에서 석류 씨는 대가족을
의미한다. 하데스의 지하세계로 내려가서 지상을
얼어붙게 했다는 페르세포네 이야기와 연결되어
봄의 시작, 새로움, 풍요로움을 뜻하기도 한다.

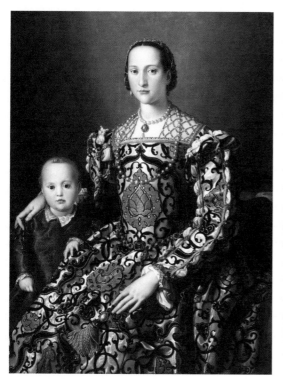

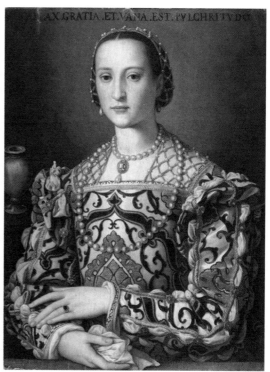

〈톨레도의 엘레노라와 아들 조반니의 초상화〉
브론치노
1545–1550년경
나무 패널에 유채
122×100cm
디트로이트 아트 인스티튜트

초상화는 복제되어 피렌체의 동맹국 중 하나로 보낼 외교
선물로 제작된 듯하다. 초상화 복제는 흔한 관행이었고,
브론치노의 공방에 소속된 화가가 마무리했을 것이다. 원래
작품보다 크기가 더 크다. 값비싼 울트라마린 물감으로
칠했던 배경은 회갈색 톤으로 바꾸었다. 조반니의 의상
또한 선명한 보라색에서 가라앉은 갈색으로 수정되었다.

〈톨레도의 엘레노라 초상화〉
브론치노 공방
1562–1572년경
나무 패널에 유채
78×59cm
런던 월리스 컬렉션

엘레노라는 막강한 공작의 아름다운 아내로서 브론치노가
그린 장남 프란체스코와 함께한 2인 초상화(1549경, 피사
레알레 궁전 미술관)를 비롯해 여러 초상화의 모델이었다.
브론치노가 처음에 그린 초상화는 엘레노라의
공식 이미지로 계속 사용되었다. 이 복제품은 공방에서
만들었고, 엘레노라가 1562년 말라리아로 세상을 떠난
후에 그려졌을 가능성이 크다. 위쪽의 라틴어 문구는
성녀들을 위한 예배에서 따왔고, 왼쪽의 꽃병은 유골
단지로 추측된다.

류트 연주자의 스타킹

〈**전원 음악회***The Pastoral Concert*〉
티치아노 베첼리오(1488/1490–1576)
1509년경
캔버스에 유채
105×137cm
파리 루브르 박물관

눈부시게 환한 여름날, 두 명의 음악가가 산속 공터의 시원한 나무 그늘에 앉아 있다. 멀리에는 도시가 보인다. 류트 연주자가 줄을 튕기려는 순간 미풍에 흔들리는 잎의 바스락거리는 소리가 정적을 깬다. 음악가 양쪽에는 두 명의 누드 인물이 있다. 왼쪽에 자리한 영감을 주는 여신은 우물에 물을 붓고 있고, 오른쪽의 에코(나르키소스에게 반해 상사병으로 죽고 목소리만 남은, 공기와 흙 사이에서 태어난 님프 – 옮긴이)는 플루트로 음악가에게 화답할 준비를 하고 있다. 전원의 배경, 정적인 분위기, 의인화된 에코가 이 평화로운 장소와 시간을 알려주지는 않지만, 류트 연주자의 의상은 당시의 베네치아 남성의 복장을 보여준다. 그가 신은 두 가지 색 스타킹은 그가 베네치아 주민들을 위해 공연을 하는 부유층 청년들로 결성된 스타킹 연합Compagnie della Calza의 일원임을 알려준다.

15세기 중반에 설립된 스타킹 연합은 베네치아 공화국의 경제 성장기 당시 절정에 달했다. 연합에는 귀족의 자손뿐만 아니라 부유한 시민들의 아들들도 속해 있었다. 부유한 가족의 힘을 업고 이들은 결혼식, 경축일 등 축하 행사에서 공연했다. 또한 보트 경주, 마마리아mamaria(가면 행렬), 센사 축제(예수 승천 축제, 가장 중요한 행사는 바다와의 결혼 의식

Sposalizio del Mare) 같은 전통 축제에 참여했다. 이들의 활동은 시민정신을 북돋우면서 엘리트 청년들이 베네치아에서 열리는 공적 행사의 한가운데 자리할 수 있도록 해주었다. 청년들은 모든 행사에서 눈부신 존재감을 발휘했다. 최신 패션으로 차려입고 연합을 대표하는 색 스타킹을 자랑스레 신었다.

티치아노의 류트 연주자가 입은 녹색과 흰색 스타킹, 화려한 복장은 동료 연주자의 수수한 옷과 대비된다. 전경의 누드 인물처럼 두 남자는 각각 도시와 시골 생활을 구현한다. 그림이 그려지기 10년 전쯤 베네치아의 시인 야코포 산나차로는 『아르카디아*Arcadia*』(1504)를 발표했는데, 이 작품에서 신체로라는 귀족 청년이 목동으로 변장하고 시골에서 자연과 어울리는 삶을 찾으려 한다. 티치아노가 산나차로의 이야기에서 영감을 받지는 않았지만 그 정신은 비슷하다. 둘 다 고대 그리스와 로마의 시인 테오크리토스와 베르질리우스의 글처럼 전원적 이상을 되살리려 했다. 과소비, 화려한 옷, 과시를 통해 인정받으려 했던 베네치아 특권층 청년보다 도시 생활의 세련된 즐거움을 더 잘 의인화할 존재가 있을까? 티치아노는 청년을 더욱 진실하고 소박한 전원에 놓아서 세월이 지나도 조화로운 세계와 대비시킨다.

〈잉글랜드 대사 일행의 도착Arrival of the English Ambassadors〉 속 '발코니의 남자들'
〈성 우르술라의 전설The Legend of Saint Ursula〉 부분
비토레 카르파초Vittore Carpaccio(1460–1526 추정)
1495년
베네치아 아카데미아 미술관

유행하는 우을 입은 세 청년 중 두 명이 스타킹 연합
일원이다. 왼쪽의 남자는 스타킹 한쪽이 세로로 이등분된
전형적인 복장을 하고 있다. 오른쪽 남성이 입은 화려한
스타킹도 두 가지 색으로 나뉘어 있으며 자수와 셰브런
아플리케로 흰색 쪽을 장식했다. 색채와 패턴, 휘장이
서로 라이벌 집단 소속임을 나타내는데, 귀빈을 맞기 위해
한자리에 모인 듯하다.

〈스타킹 연합Compagnie della Calza〉 속
'베네치아 청년'
비토레 카르파초
카미유 보나르의 『복장의 역사Costumes Historiques』
에서 발췌
15세기경

연합 안 집단들은 단순히 이등분한 스타킹부터
금실로 수놓은 진홍색 스타킹까지 다양한
스타킹을 입었다. 이 남성은 체격을 과시하기 위해
짧은 더블릿을 입었다.

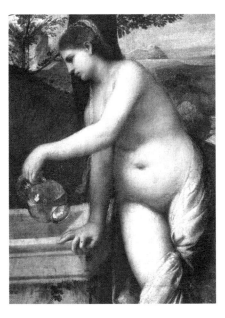

남성들의 옷에 의미가 있듯, 여성의 나체도 상징적 의미를 지닌다. 고전시대 이후로 여성의 몸은 추상적 개념을 의인화하는 역할을 했다. 천을 두르든 두르지 않든, 이들과 관련된 사물들은 추상적 아이디어를 나타낸다. 여기서는 항아리와 우물을 활용했다.

류트 연주자는 자신의 옷에 돈을 아끼지 않았다. 흰색 리넨 카미시아camicia(셔츠) 위에 붉은색 리본으로 묶는 녹색 가죽 조끼를 입었다. 당시 유행하던 풍성한 실크 소매는 불룩하며 옆이 길게 트여 있다. 윗부분이 낮아 푹 눌러쓰는 모자, 반바지, 소매는 진홍색으로 염색했다. 진홍색은 중동에서 수입한, 연지벌레를 말려서 가루를 낸 값비싼 염료로 만들었다. 연합을 나타내는 녹색과 흰색 스타킹을 신어 베네치아 부유층 청년을 완벽히 구현했다.

헝클어진 머리와 성글게 짠 회갈색 옷을 입은 오른쪽 연주자는 가식 없는 농촌 생활을 상징한다. 아무것도 신지 않은 왼쪽 발이 에코의 뒤에 기묘하게 뻗어 있다.

시골 노동자들의 옷은 평범하고 실용적이다. 모자가 달린 두툼한 외투는 담요로도 쓸 수 있고, 짧은 조끼를 입으면 움직임이 자유롭다. 목동은 풍성한 반바지가 아닌 두껍게 짠 레깅스 위에 짧은 속바지를 입었다. 목동 역시 양떼를 지킬 때 투박한 백파이프를 부는 음악가다.

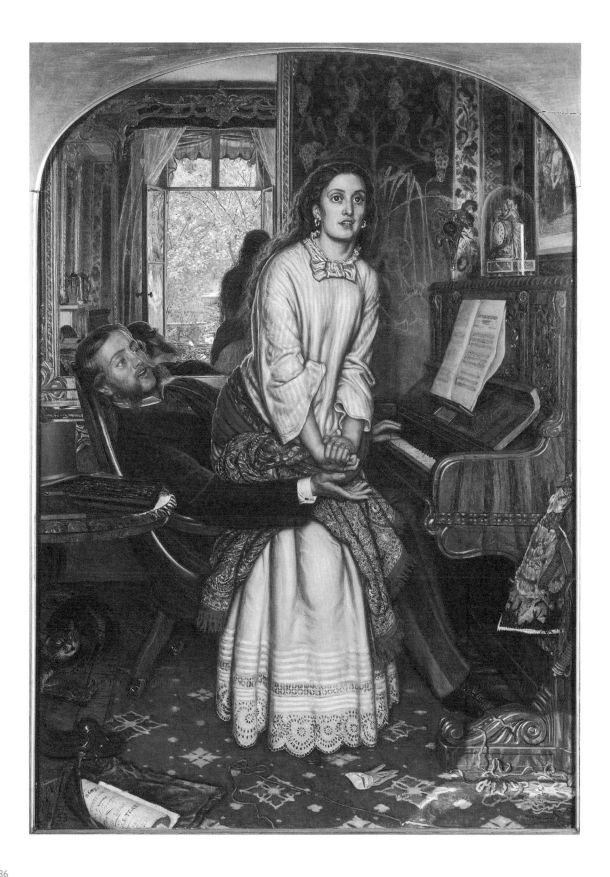

드레스, 예절, 운명

〈깨어나는 양심*The Awakening Conscience*〉
윌리엄 홀먼 헌트William Holman Hunt(1827-1910)
1853년
캔버스에 유채
76.2×55.9cm
런던 테이트 미술관

윌리엄 홀먼 헌트는 잠언 25장 20절 "마음이 무거운 사람 앞에서 노래하는 것은… 추운 날 옷을 벗기는 것과 같다"에서 영감을 받아 내연녀의 곤경을 묘사했다. 성경 구절을 근대적으로 바꾸면서 헌트는 남자가 여자를 유혹하는 장면을 묘사했는데, 남자의 "빈 마음의 게으르고 단조로운 가사"가 여자의 열정이 아닌 향수를 자극한다. 무지에서 깨어난 여자는 "금칠한 우리에서 벗어나겠다"는 듯이 남자의 무릎에서 일어선다. 라파엘전파를 결성한 헌트는 그림을 도덕적 노력으로 여기고 "진실한 사상"을 전하려 했다. 값싼 합판 가구부터 여성의 치마 레이스 밑단까지 방 안에 있는 모든 물건이 여성의 타락과 회개 가능성을 이야기한다.

헌트는 작품을 구성하면서 라파엘전파의 수칙 "자연에 충실할 것Truth to Nature"을 고수했다. 세인트 존스 우드 지역에서 비밀 연애로 악명을 떨치던 거리에 집을 빌리고 모델에게 포즈를 잡게 했다. 요란한 싸구려 집기들이 이 커플의 일시적인 관계를 드러낸다. 헌트는 한쪽 날개가 부러진 새를 갖고 노는 고양이, 벗어 던진 장갑 한쪽, 밝은 색깔 실뭉치를 통해 여성의 곤란한 처지를 정교하고 의미심장하게 보여준다. 여자의 옷은 그녀가 얼마나 타락했는지

드러낸다. 금박을 입힌 프랑스제 시계에서 볼 수 있듯이 한낮인데도 여자는 아직 잠옷을 입고 있다. 부드러운 면직물로 만들고 주름과 컷워크 레이스(천에 도안을 그린 후 도안의 가장자리는 구멍 감치기를 하고 안쪽은 오려낸 레이스-옮긴이)로 장식한 이 실내복은 내실에서만 입었다. 코르셋을 착용하지 않고 머리가 부스스하여 그녀는 게을러 보인다. 자신의 매력을 돋보이게 하는 주렁주렁한 귀걸이, 색깔이 선명한 캐시미어 숄을 골랐으며 왼쪽 손에는 결혼반지를 끼는 약지를 빼고 모든 손가락에 반지를 꼈다.

피아노 스탠드 위에 놓인 악보는 토머스 무어가 작사한 〈고요한 밤에 가끔씩*Oft in the Stilly Night*〉으로, 어린 시절의 순수함이 사라지는 것을 슬퍼하는 내용이다. 남자가 부르는 노래를 들으며 여자가 시선을 고정한 푸른 정원이 거울에 비친다. 그녀는 이미 너무 타락해서 순수함을 회복할 길이 없는 걸까? 헌트는 이 질문에 답을 주지 않는다. 그림을 옹호했던 비평가 존 러스킨은 "한 땀 한 땀" 정교하게 그린 "가련한 여자의 드레스단 하나하나"에 조만간 "먼지와 빗물로 때가 낄 것"이라고 설명했다. 회개는 어렵다. 회개를 할 수 있을지도 확실하지 않다. 그녀는 바닥에 떨어진 장갑 신세가 될 수도 있다.

오른쪽: 이 작품을 주문한 토머스 페어베인은 1856년 헌트에게 여자의 얼굴을 다시 그려달라고 요청했다. 비탄에 빠진 여성의 얼굴에 흘러내리는 눈물을 견딜 수 없었기 때문이다.

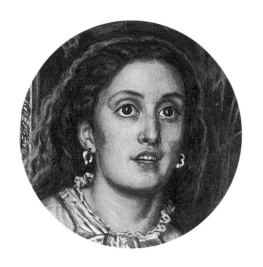

아래: 밑그림이 인쇄된 캔버스에 수를 놓는 베를린 워크Berlin work는 빅토리아 시대 여성들에게 인기 있는 취미였다. 이 장식 패널은 워치 포브watch fob(회중시계에 다는 짧은 체인이나 장식품 – 옮긴이), 안경, 슬리퍼 케이스 같은 남성을 위한 선물로 만들어졌다. 마무리하지 않은 작업과 밝은 색실이 엉킨 채 바닥에 널브러져 있다.

다목적으로 쓸 수 있는 캐시미어는 인도 카슈미르 지역 염소의 연한 털로 짠 최고급 직물로, 실내에서 어깨를 감싸거나 비밀에서 코트 위에 둘렀다. 여성은 캐시미어를 아무렇게나 둘러서 성격을 드러낸다. 반지를 끼지 않은 약지는 그녀의 관계가 도덕적 규칙을 무시하고 있음을 알려준다.

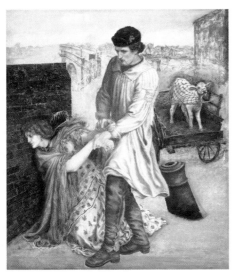

잠옷은 모든 계층의 여성이 입었으며 보통 리넨이나 가벼운 면으로 만들어졌다. 방문자가 있을 때는 입지 않고 남편이나 하녀에게만 보일 수 있는 옷이었다. 그림 속 여성은 화려하게 장식된 잠옷을 걸치고 구애자와 함께 응접실에 자리해서 복장 예절에 어긋나는 모습이다.

〈발견Found〉
단테 게이브리얼 로세티Dante Gabriel Rossetti(1828−1882)
1853년 밑그림을 잡고 1859년 시작, 미완성
캔버스에 유채
91.4×80cm
윌밍턴 델라웨어 미술관

로세티는 자신의 미완성 그림 〈발견〉에서 타락한 여성을 주제로 탐구했다. 송아지를 팔려고 도시에 온 농부가 자신의 옛 연인이 거리에서 생계를 꾸리는 모습을 발견한다. 로세티는 라파엘전파의 진실성에 충실히 하고자 농부의 스목Smock(의복 위에 입는 노동용 덧옷 – 옮긴이)을 빌리고 중고품 가게에서 지저분한 드레스와 "화려하지만 더러운 망토"를 찾았다.

남성용 염소 가죽 장갑은 마치 피부처럼 손에 완벽히 밀착된다. 세탁하기가 어려워서, 사치스러운 사람들은 꾸겨지거나 때가 타면 버리곤 했다. 아무렇게나 벗어놓은 장갑은 생각 없이 자신의 파트너를 다루는 남성의 태도를 나타내기도 한다.

내 안의 댄디

〈**자화상**Self-Portrait〉
로메인 브룩스Romaine Brooks(1874-1970)
1923년
캔버스에 유채
117.5×68.3cm
워싱턴 스미스소니언 미술관

1923년 로메인 브룩스는 런던에 머무는 동안 애인인 시인 내털리 바니에게 자신이 엄청난 소동을 벌이는 중이라고 장난스레 편지를 썼다. 브룩스는 "내 곱슬머리와 흰색 옷깃에 관심을 보이는 찬미자들이 줄을 이을 것"이라 자랑했다. 그녀는 자신의 독보적인 매력이 "내적 자아"와 무관하며 자신이 키워낸 새로운 이미지와 관련 있다고 설명했다. "사람들이 내 안의 댄디dandy를 좋아해." 그해에 그린 〈자화상〉에서 브룩스는 남성 정체성을 나타내는 하이 해트high hat(남자가 쓰는 정장용 서양 모자 – 옮긴이), 빳빳이 세운 옷깃, 테일러 재킷(신사복 재킷이나 이를 본뜬 여성용 재킷 – 옮긴이)을 입었다. 성적 지향을 대담하게 드러내고 구식 관습이 지향하는 남성복을 차용해서 여성으로서 자신의 독립성과 현대성을 표현했다.

세련된 옷차림을 일컫는 단어 '댄디'의 기원은 18세기 말로 거슬러 올라가지만 의미를 명료하게 규정한 사람은 영국 섭정 시대(1811-1820)의 사교계 명사 조지 브라이언 브러멜이었다. '보beau(멋진)' 브러멜은 세심하게 몸을 단장하고, 맞춤 정장을 입었으며, 신사다운 맵시를 보이려고 검정과 흰색만 고집했다. 수십 년 동안 예술가의 정체성과 밀접했던 댄디한 차림새는 제임스 맥닐 휘슬러, 오스카 와일드, 로베르 드 몽테스키우 같은 예술가와 철학자

들의 옷에서 볼 수 있다. 프랑스 문필가 샤를 피에르 보들레르는 댄디를 그저 "심드렁한" 태도, "화장과 물질적 우아함에 대한 과도한 취향"으로 보기보다 철저히 근대적인 "독립적인 성격"과 "개인적 독창성"으로 여겼다. 세기가 바뀔 무렵 남성의 댄디는 몰락했지만, 20세기 초 소수의 여성 집단이 사회가 강요하는 규범과 섹슈얼리티에 저항하고 전복적인 성 이미지를 구축하기 위해 댄디를 이용했다.

브룩스는 진지하고 스타일리시한 복장으로 당당한 자신감을 투영했다. 그림에서 짙은 검은색 모자와 재킷, 깨끗한 흰색 셔츠 차림의 브룩스는 안개 자욱한 도시 배경과 대담한 대조를 이룬다. 입에 바른 진홍색 립스틱이 유난히 돋보이는데, 왼쪽 라펠에 꽂은 레지옹도뇌르훈장의 빨간색과 조응한다.

브룩스는 런던에 머무는 동안 남성복을 입은 다른 두 여성의 초상화 〈피터: 젊은 영국 여성Peter: A Young English Girl〉(1923-1924)과 〈우나, 레이디 트라우브리지Una, Lady Troubridge〉(1924)를 그렸다. 세 사람 모두 커밍아웃을 했고 경제적으로는 특권층인, 브룩스의 파트너 바니가 주최한 문예 살롱의 단골이었다. 이들은 남성복을 입기로 하면서 자신들도 남성과 같은 특혜를 누릴 권리가 있다고 주장했다.

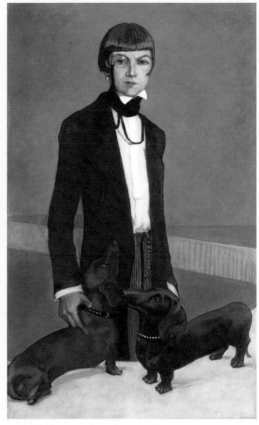

〈피터: 젊은 영국 여성〉
로메인 브룩스
1923-1924년
캔버스에 유채
91.9×62.3cm
워싱턴 스미스소니언 미술관

해나 글러크스타인Hannah Gluckstein은 자신의 그림에
"글러크Gluck"라고 서명했고, 친구들은 그녀를 피터로
불렀다. 글러크스타인은 1918년부터 머리를 짧게 자르고
남성복을 입었으며 성별에 기대되는 외모에 반항하며
즐거워했다. 자신의 남동생에게 "새로운 옷을 입고 매우
즐겁게 잘 지내고 있다"고 편지를 썼다. 바니는 이 초상화가
자신의 "현대 여성 시리즈"에 멋진 보탬이 될 것이라며
칭찬했다.

〈우나, 레이디 트라우브리지〉
로메인 브룩스
1924년
캔버스에 유채
127.3×76.4cm
워싱턴 스미스소니언 미술관

레이디 트라우브리지는 짧은 단발머리, 단안경, 높은
옷깃으로 댄디한 외모를 연출했다. 댄디한 특권층이
가진 남성성과 사회적 지위를 나타내기 위해서였다.
그녀는 유능한 번역가로 콜레트의 작품을 영국 독자에게
소개했다. 1915년 남편 어니스트 트라우브리지 상군과
헤어진 후에는 레즈비언 소설 『고독의 우물The Well
of Lonliness』(1928)을 쓴 작가 마거릿 래드클리프 홀과
교제했다. 두 사람은 닥스훈트를 키우며 1920년대
초부터 1943년, 홀이 죽기 전까지 함께 살았다.

브룩스는 모자챙으로 눈을 가린 채 관람객을
대담하게 마주 본다. 《보그Vogue》(1925년
6월호)에는 브룩스의 이지적인 시선이 "완벽히
재단된 남성 정장"과 딱 들어맞는다는 찬사가
실렸다.

초상화의 배경은 알려지지 않았지만, 물 위로
어렴풋이 보이는 건물과 짙은 안개가 도시의
부둣가를 떠올리게 한다. 브룩스는 이 거친 무대
안에 어울리지 않는 당당한 인물을 배치하여
휘슬러의 〈녹턴Nocturnes〉 연작을 연상시키는
제한적이지만 표현적인 분위기를 구현했다.

흑백으로 이루어진 전체적 색조가 진홍색 립스틱,
밝은 빨간색 리본 훈장과 대비되어 진중함이
돋보인다. 미국인 부모 밑에서 자랐지만, 브룩스는
생애 대부분을 유럽에서 보냈다. 1920년에는
제 1차 세계대전 동안 예술 기금을 모은 공로를
인정받아 프랑스의 레지옹도뇌르훈장을 받았다.

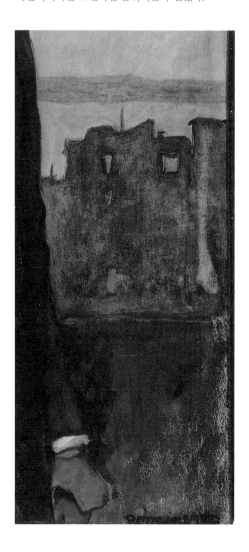

진짜를 연기하다

〈내 드레스가 저기 걸려 있다*My Dress Hangs There*〉
프리다 칼로Frida Kahlo(1907–1954)
1933년
하드보드에 유채, 콜라주
45.7×49.5cm
개인 소장

1930년 자신이 연 프란시스코의 사진 세션 행사에서 프리다 칼로를 본 에드워드 웨스턴은 칼로의 놀라운 외모에 빠져들었다. 칼로는 유명 벽화가 디에고 리베라의 아내였다. 웨스턴은 일지에 작은 체구의 칼로에 대해 "디에고 옆의 작은 인형"이지만 "크기만 인형"이라고 적었다. 칼로는 아름다울 뿐만 아니라 에너지와 자신감도 넘쳤다. 또 "전통 복장"을 입은 모습이 두드러져서 사람들이 "가던 길을 멈추고" 쳐다볼 정도였다. 웨스턴이 칼로의 '전통 복장'이라고 부른 옷은 멕시코 오악사카주의 테우안테펙 지협 여성들이 입는 옷이었다. 칼로의 출생 배경은 유럽과 밀접하게 관련이 있다. 멕시코 출신 어머니는 스페인 후손이었고, 아버지는 독일 이민자였다. 칼로는 1929년 리베라와 결혼식을 올릴 때 예복으로 테우안테펙 전통 복식을 택했다. 3년간의 미국 체류가 끝나가고 〈내 드레스가 저기에 걸려 있다〉를 그릴 무렵에 사각형 모양으로 자른 면 블라우스와 긴 치마는 칼로를 나타내는 상징이 되었다.

테우안테펙 여성들이 100년 넘게 입은 짧은 소매의 독특한 우이필huipil(멕시코의 전통 의상으로 사각형의 천을 반으로 접어 머리를 낼 수 있는 구멍을 뚫고, 옆 솔기는 꿰맨 형태의 여성용 상의 – 옮긴이)과 풍성한 치마는 자수, 레이스, 리본, 턱tuck(일정한 간격을 두고 헝겊을 여러 겹 겹쳐 성기게 꿰맨 주름 – 옮긴이), 플라운스flounce(폭이 넓은 주름 장식 – 옮긴이)를 더해 꾸밀

수 있다. 옷을 예술과 영혼의 확장으로 여기던 칼로에게 분명 매력적인 특징이었다. 1925년 사고로 중상을 입은 후에 입어야 했던 꽉 조이는 코르셋 위에 걸치기에도 편했다. 무엇보다 칼로는 테우안테펙 지협의 강력한 모계 중심의 원주민 사회를 '멕시코다움Mexicanidad'으로 여겼다. 미국 전역을 누비며 경력을 쌓던 남편 리베라와 여행하는 동안 칼로는 곧잘 이국적인 장식물처럼 취급되었으며 "리베라의 젊고 아름다운 아내"일 뿐이었다. 하지만 칼로는 테우안테펙 드레스를 자신의 진정성과 주체성에 연결지었고, 이는 미국의 물질만능주의와 더욱 강렬한 대비를 이루었다.

〈내 드레스가 저기에 걸려 있다〉는 칼로가 자신의 모습을 그려 넣지 않고 자신의 존재를 주장한 희귀한 사례다. 고층 빌딩이 빼곡한 맨해튼을 배경으로, 도로를 채운 군중 위로 마천루들이 솟아 있어 불안정한 느낌이 든다. 배경과 어울리지 않는 도리스식 기둥 두 개가 불쑥 솟아 있다. 한쪽 기둥 위에는 스포츠 트로피가 있고, 다른 기둥에는 변기가 올라가 있다. 두 기둥 사이를 가로지르는 파란색 빨랫줄에 칼로의 갈색과 녹색 드레스가 걸려 있다. 흙과 식물의 자연색과 치마의 순백색 플라운스는 인공적 환경 속에서 두드러진다. 그림을 마칠 무렵 칼로와 리베라는 멕시코로 돌아왔지만, 칼로는 자신이 미국에 지워지지 않는 자취를 남겼음을 알았다.

대형 영화 포스터 속 스타 메이 웨스트는 테우안테펙 의복을 입는 여성과 큰 대조를 이룬다. 코르셋으로 조여 굴곡진 몸, 과산화수소로 염색한 금발 머리는 과장되고 인위적이다. 칼로는 테우안테펙 출신이 아님에도 그들의 옷으로 자신의 진정한 정체성을 드러냈다.

칼로가 그린 옷은 이제 존재하지 않는다. 원래 없었을 수도 있다. 사각형 실루엣의 상의와 풍성한 치마로 칼로 특유의 스타일을 맨해튼의 하늘에 내보인다. 칼로의 모습이 없어도 칼로의 영혼을 담아낸 것이다.

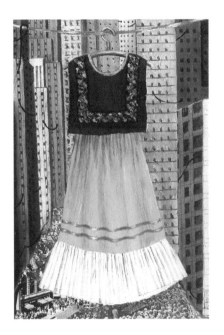

칼로는 시위행진 중인 사람들, 무료 급식소에서 기다리는 사람들, 공장 안으로 들어가는 사람들 사진을 오려서 캔버스에 붙이고 1929년 재정 위기의 여파로 고통받는 미국의 어마어마한 인구를 담았다. 미국의 자본주의를 비판하는 이 작품에서 이례적으로 콜라주를 사용했다.

테우안테펙의 전통 의상은 짧은 소매와 둥글거나 사각진 목둘레, 모양을 내 자른 우이필로 이루어져 있다. 보통 자수로 문양을 넣고, 아플리케와 대비되는 색의 천을 덧대며, 수 놓은 띠를 두른다. 폭이 넓은 치마는 무늬가 있거나 단색 천으로 만든다. 주름은 허리 밴드 안으로 잡으며 밑단은 턱 주름과 자수, 아플리케 띠로 꾸민다. 치맛단을 레이스나 잔주름을 잡은 플라운스로 장식하기도 한다.

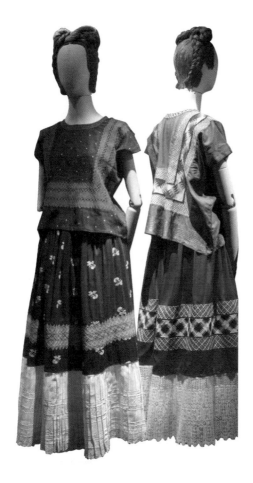

〈뉴욕의 프리다 칼로Frida Kahlo in New York〉
니컬러스 머리Nickolas Muray
1939년
사진
니컬러스 머리/포토아카이브PhotoArchive

테우안테펙 의상의 모든 요소가 칼로와 꼭 들어맞았다. 품이 넉넉해서 움직이기 편했고 대담한 색과 무늬의 조합이 그녀와 어울렸다. 칼로는 테우안테펙에 한 번도 가보지 못했고 "주민들과 관계"가 없다고 인정했다. 하지만 멕시코 전통의상 중에 가장 좋아하는 옷이기에 "테우안테펙 사람처럼" 입는다고 설명했다. 칼로 자신도 유럽인의 자손이지만 "멕시코식" 옷차림을 흉내낸 "외국 여자들"은 "양배추" 같아 보이는 "불쌍한 영혼들"이라고 표현했다.

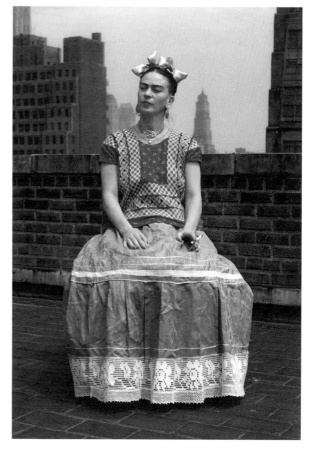

층층이 쌓은 가장무도회

〈빅 보이Big Boy〉
잉카 쇼니바레Yinka Shonibare, CBE(1962-)
2002년
왁스 면직물, 섬유유리
215×170×140cm
시카고 아트 인스티튜트

2m가 넘는 잉카 쇼니바레의 〈빅 보이〉는 위엄 있고 당당한 존재감을 내뿜는다. 어깨를 뒤로 젖히고, 가슴을 펴고, 앞으로 성큼성큼 걷는 자세에서 힘이 보인다. 하지만 전통적으로 정체성을 드러내는 얼굴이 없어서 신체적 대담함이 약화된다. 마네킹은 빅토리아 시대 중반(1870년대경)의 부유한 잉글랜드 신사가 입었을 법한 완벽한 맞춤 정장을 자랑스럽게 입고 있다. 하지만 강렬한 색채와 풍부한 문양은 여기에 반전을 더한다. 스톡stock(목둘레에 두르는 띠나 작은 스카프로 주로 성직자들이 착용한다-옮긴이)부터 스패츠spats(구두 위에 차는 짧은 각반脚絆-옮긴이)까지, 무늬 없는 짙은 색채의 모직과 흰색 리넨이 아닌 서아프리카풍의 더치 왁스 면직물Dutch wax cotton로 제작했다.

아프리카 프린트 또는 아나카라Anakara라고 불리는 더치 왁스 면직물은 네덜란드나 아프리카에서 유래하지 않았다. 1800년대에 네덜란드 동인도회사는 인도네시아에서 수입된, 노동력이 많이 필요한 납염(무늬가 그려진 부분을 밀랍으로 막아 물이 들지 않게 하는 염색법-옮긴이) 천과 경쟁하기 위해 공장에서 직물에 무늬를 찍어내는 방법을 개발했다. 남태평양 무역을 상업화하기 위해 만든, 양면에 밝게 프린트된 직물은 서아프리카 부둣가에서 활발히 거래되었다. 직물의 위상은 순식간에 신분을 상징하는 수단에서 전통 의복을 만드는 재료로 확장되었다.

그 인기는 수십 년간 계속되었다. 더치 왁스는 대부분 유럽에서 생산되었는데, 아프리카의 유행을 따라 새로운 무늬를 끊임없이 만들었다. 런던에서 더치 왁스를 구입하는 쇼니바레는 이것을 '혼종' 천이라 부르며 후기 식민주의 세계를 위태롭게 한 거짓 진실성과 연관시켜 가장무도회의 형태로 풀어낸다.

인종과 국적은 〈빅 보이〉의 전복적인 정서의 일부분일 뿐이다. 전통적인 남성의 옷인 바지, 재킷, 조끼를 만들었지만 남성복으로서의 특징을 거스른다. 넓은 제비 꼬리 모양 옷자락이 프록코트 뒤쪽에서 흘러나오는 형태는 〈빅 보이〉의 다른 부분들처럼 1870년대 실루엣과 윤곽을 따랐다. 여성복에만 한정되었던 긴 옷자락은 여러 단, 퍼프, 플라운스로 이루어진 남성복과 완벽히 통합되어, 남성의 화려함을 뽐내는 상징인 공작 꼬리를 떠올리게 만든다. 동시대 대표적 여성 패션과 남성복의 상징적 요소를 결합하여 이분법적인 성별 관념에 반항한다. 쇼니바레의 무질서한 표현은 어색하면서도 매끄럽다. 직물의 다양한 색채처럼 다른 성별의 옷의 개별적 요소들을 병합하여 전례 없이 매혹적이며 대담한 의상을 만들어냈다. 쇼니바레는 자신의 목적이 가변적이고 모호한 것에 있다며 이렇게 설명한다. "가장 흥미로운 점은 내가 차이를 환영하는지 비판하는지 잘 모르겠다는 것이다."

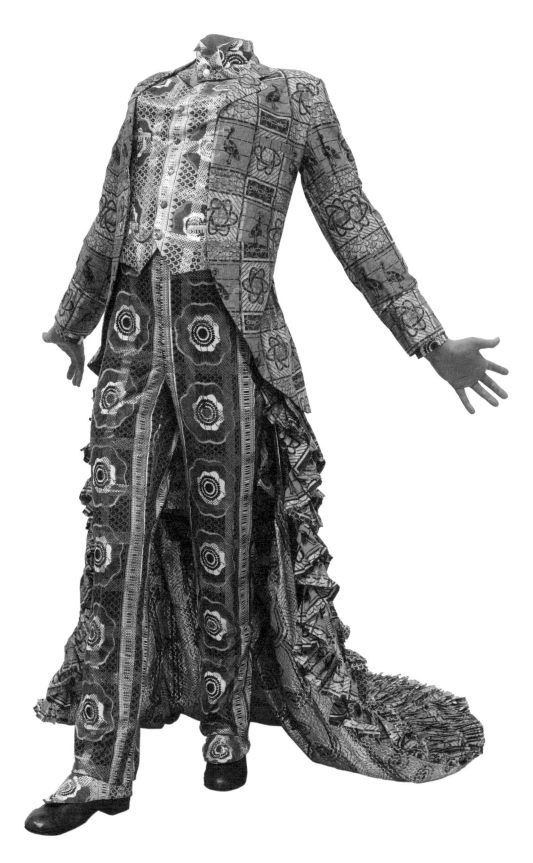

재킷은 남성복 재단의 전형을 보여준다. 넓은 어깨에서
가는 허리까지 점점 좁아지는 역삼각형 실루엣은 두꺼운
띠로 강조되고 나팔 모양의 치마로 마무리된다. 하지만
재킷 아래부터 세련된 여성적인 옷자락이 흘러나온다.
주름으로 부풀린 푸프 스커트로, 가장자리는 보색으로
이루어진 다섯 겹의 플라운스가 돋보인다.

19세기에 만들어졌든 오늘날에 생산되었든,
양면의 무늬가 다른 더치 왁스 면직물은 아프리카
장식에서 영감을 받았다. 유행을 반영한 전통적인
꽃무늬와 기하학무늬, 동물, 사물, 사람의 모습 등
회화적 장식이 포함된다. 근래 수십 년간 동안은
전자기구, 상표, 유명인의 얼굴, 심지어 미셸
오바마의 핸드백 모양이 들어가기도 했다.

얼굴이 없는 마네킹은 다층적 의미를 지니며 그 의미들은 충돌하기도 한다. 인물의 얼굴에서 개성과 자아를 보려는 기대감을 빼앗아 정체를 숨기려는 의도일 수도 있다. 외부인의 의도적인 말소일지, 극단적인 방식의 변장일지. 결국 모호함은 가장무도회에서 필수적이다.

패턴 위에 패턴이 올라가는 형태는 빅토리아 시대 남성복의 진중함과 반대된다. 쇼니바레는 풍자적인 가장무도회에서 형태와 직물의 문화적 충돌이 내뿜는 힘을 찬양하면서 조롱한다.

아카데미 시상식에서 빌리 포터
프레이저 해리슨Frazer Harrison
2019년

배우 빌리 포터는 크리스천 시리아노Christian Siriano가 디자인한 '턱시도 드레스'를 입고 제 91회 아카데미 시상식(2019) 레드카펫을 밟았다. 몸에 꼭 맞는 벨벳과 실크 턱시도 재킷을 풍성한 볼 스커트(허리 부분과 도련에 주름을 잡아서 풍선처럼 부풀게 한 치마 – 옮긴이)와 입었고, 치마를 떼어내면 통이 넓은 바지가 나타났다. 드라마 〈포즈Pose〉의 주연으로 유명한 포터는 "남성과 여성, 그리고 그 사이 모든 사람에 대해 이야기할 수 있는 자리"를 만들고 싶다고 설명했다.

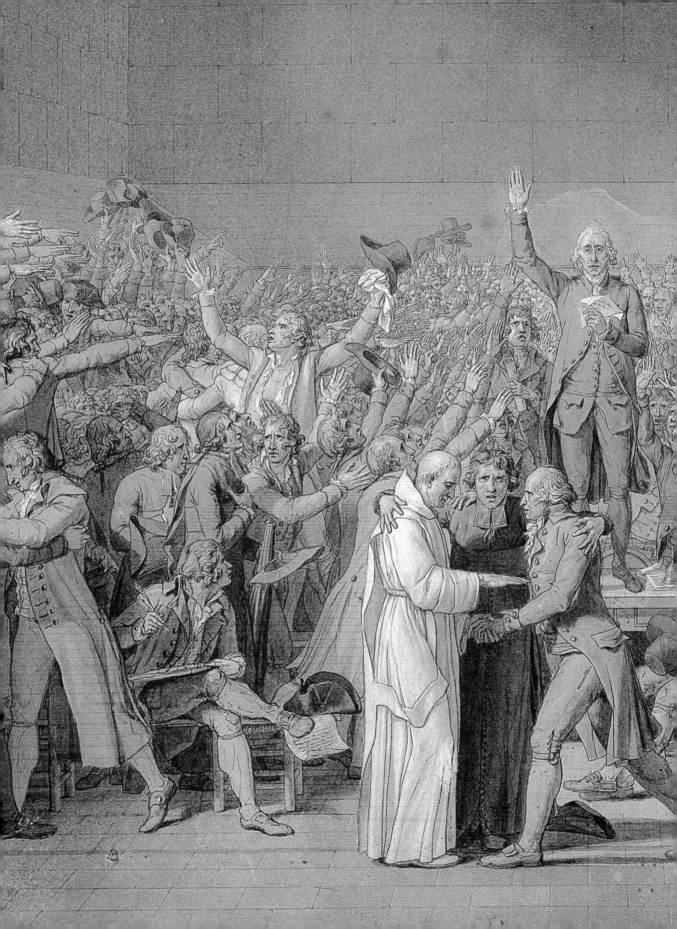

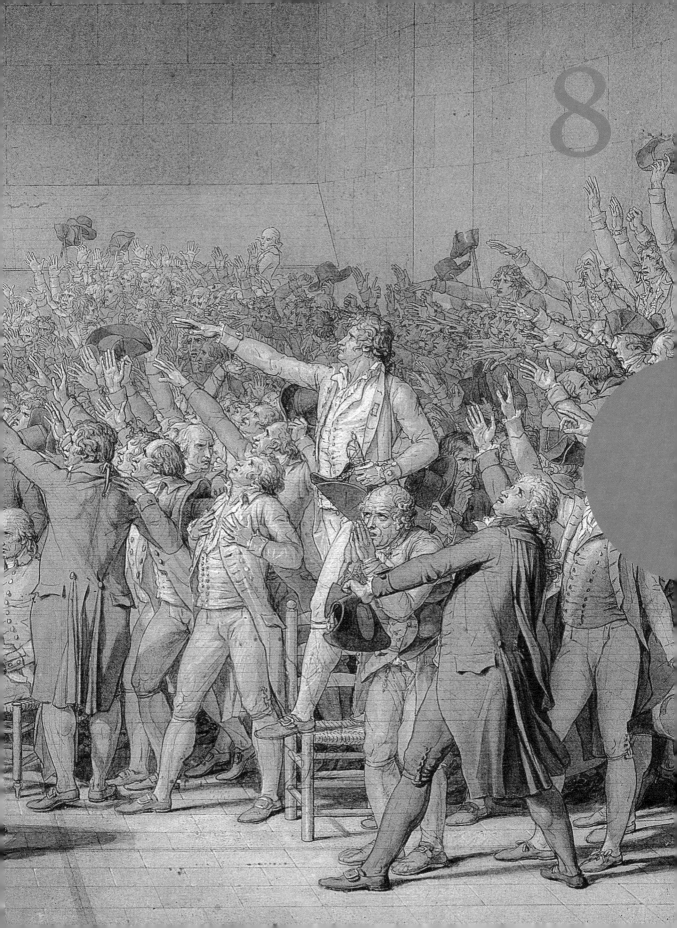

8

완성되지 못하고,
훼손되고,
파괴된

한 여행자가 사막 한가운데에서 고대 유적을 본다. 한때 우뚝 솟아 있던 인물상은 이제 사막에 누워 "몸통 없는 다리를 가진 거대한 돌덩이"와 "부서진 얼굴"만 남았다. 받침대에는 "왕 중 왕" 오지만디아스 Ozymandias라고 정체를 밝힌 글이 새겨져 있다. 명성은 시간의 횡포에 굴복하고 말았지만, 여전히 "강대한 자들아, 내가 이룬 것을 보라. 그리고 절망하라"라며 호령하는 그의 모습을 보여주는 기념물이다. 퍼시 비시 셸리의 시 「오지만디아스」(1818)에서 권력의 덧없음을 설명하는 이 이미지는 강력한 메시지를 전달하는 예술의 힘을 보여준다. 작품이 먼지로 스러져갈 때도 예술은 계속된다. 손상된 상태에도 불구하고 눈을 뗄 수 없는 작품들이 존재한다. 기자 거대 스핑크스를 보면, 알아보기 불가능할 만큼 부식된 얼굴이 그 위엄을 감소시키지는 않는다. 라파누이섬(이스터섬)에 있는 모아이 거대 석상은 대부분 넘어지고 깨졌지만, 묵직한 존재감은 여전히 경외감과 존경심을 불러일으킨다. 〈밀로의 비너스Venus de Milo〉는 팔이 없어도 아름다움과 우아함을 뽐내고, 〈사모트라케의 니케Nike of Samothrace〉는 머리가 없어도 강인함과 결단력이 보인다. 시간이 지나면서 자연 재해나 사고, 또는 의도적 변형 때문에 변했지만, 우리는 남은 부분들에서 의미를 찾아내고, 전체를 봤을 때의 흥미를 느끼기 위해 비밀을 풀어낸다.

작품을 훼손하거나 불완전하게 만드는 것은 시간만이 아니다. 플리니우스는 자신의 책 『박물지Naturae Historiae』(77경)에서 작품은 예술가의 죽음을 내포하기에 자신의 마음을 흔들어놓는다고 전한다. 그런가 하면 화가는 재료나 주제를 다루면서 곤란한 상황이 생기거나 의뢰에 문제가 생겨서 작업을 포기하기도 한다. 작품을 한쪽으로 미뤄두고 다른 작업을 시작했다가 나중에야 미룬 작품 작업을 이어나갈지도 모른다. 싫증이 났거나 다른 작업에 정신을 빼앗겨 흥미를 잃었을 수도 있다. 이탈리아어 단어 '논 피니토non finito'는 '미완성'이라는 뜻으로 작품은 완성되어야 한다는 통념에 기초한다. 완성되지 않은 작품은 완벽하지 않으며 예술가가 해결하지 못한 것이라 여겨진다. 그러나 '논 피니토' 상태는 완성된 작품만큼이나 예술가의 미술 세계에 대해 많은 것을 알려준다. 불완전한 작품은 방법과 마음가짐을 드러내고, 예술가의 능력과 야심에 대한 사람들의 관점을 바꾸어놓을 수 있다. 부분적인 작업에서 완벽한 개념을 발견할 수도 있고, 파괴된 작품에서 중요한 이야기를 찾을 수도 있다.

우리는 깨지거나 손상되고, 파괴된 작품을 보고 전체 모습이나 원래 형태를 상상한다. 하지만 미완성의 작품을 완벽한 작품으로 받아들이면 더욱 정직하게 작품을 생각할 수 있다. 결국 우리는 마무리하지 못한 작품들을 보고, 다음의 사례들처럼 작품을 더 깊이 이해할 수 있게 될지도 모른다. 아름답기로 유명한 초상의 사라진 부분은 작품의 중요성을 증폭한다. 작업을 끝내지 못한 조각상은 의도하지 않은 방식으로 작가의 감정 표현을 북돋운다. 비싼 의뢰를 받은 작품이 시대가 변하면서 마무리되지 못한 일도 있다. 한 미술가는 고의로 다른 작가의 작품을 파괴했고 어떤 미술가는 붕괴 과정을 끌어들여서 자신의 기념비적 조각 프로젝트를 완성했다. 화가가 장난으로 경매장에서 변형시킨 작품은 기록적인 가격에 팔리면서 새로운 의미를 갖게 되고, 변형되기 전과 동일한 작품으로 봐야 할지 새로운 창조물로 봐야 할지 질문을 던진다.

아름다운 사람의 도래

〈네페르티티 흉상Bust of Nefertiti〉
투트모세Thutmose (신왕국, 18대 왕조) 추정
기원전 1348–1336/5년경
석회암에 채색
높이 50.8cm
베를린 베르구르엔 미술관

1912년 고고학자 루트비히 보르하르트는 오늘날 아마르나 유적으로 남은 고대 이집트 수도 아케트아텐에서 18대 왕조 때 제작된 아름다운 여인 흉상을 발굴하고 놀라서 입을 다물지 못했다. "그녀를 말로는 설명할 수 없다. 직접 봐야 한다." 독일 고고학 발굴단장과 연구팀은 아크나톤 왕의 궁정 조각가이자 작업 감독인 투트모세가 소유했던 공방단지 벽을 뚫고 저장고를 찾아냈는데, 수백 년 전에 선반이 무너져서 조각들이 바닥에 흩어져 있었다. 흉상은 다행히 흙먼지 구덩이에 떨어져서 귓전과 헤드 드레스가 살짝 훼손된 가벼운 손상만 입었다. 천연재료로 만든 물감과 정교한 형태는 보존되어 있었다. 보르하르트는 이것이 아크나톤의 왕비 네페르티티의 초상임을 즉시 알아보았다. 왼쪽 눈만 없어졌는데, 보르하르트는 사라진 눈을 찾는 사람에게 보상금 1,000파운드를 주겠다고 했다.

네페르티티에 대해서는 아크나톤 왕과의 결혼 전까지는 알려진 사실이 거의 없다. 두 사람은 함께 짧은 기간 동안 고대 이집트를 통치했으며, 그사이 아크나톤(이전 이름은 아멘호테프 4세, 기원전 1353–1336년 재위)은 신들과 그 사제들을 물리치고 자신이 태양신 아텐의 아들이자 파라오이며 자신만이 신들을 대리할 수 있다고 선언했다. 궁정을 위해 제작한 미술품은 파라오의 통치를 이상화하기보다 파라오와 그 가족의 자연스러운 이미지를 강조했다. 왕비와 왕 둘 다 왕실을 나타내는 특성들뿐 아니라 그들의 특징적인 이목구비로도 알아볼 수 있다. 모든 네페르티티의 초상에 나타나는 타원형 얼굴, 아몬드 모양의 큰 눈, 잔잔한 미소는 그녀의 이름이 가진 뜻인 '아름다운 사람의 도래'가 사실임을 확인시켜준다.

〈네페르티티 흉상〉은 이상적인 아름다움을 나타내면서도 네페르티티를 묘사한 예술품 중 가장 자연스럽다. 대략 실물 크기로 생기가 넘치며, 가느다란 목이 앞쪽으로 기울어지면서 높은 헤드 드레스 뒤로 젖혀진 모습을 포착했다. 오른쪽 눈은 실제 눈처럼 표현되었다. 수정을 깎고, 동공과 홍채를 안쪽에서 색칠한 눈을 상감 세공해서 밀랍으로 고정했다. 반대쪽 눈은 발견되지 않았다. 심층 연구 결과 왼쪽 눈구멍에 조각이나 접착제 흔적이 전혀 남아 있지 않았다. 애초에 왼쪽 눈을 만들지 않았을 가능성도 있다. 공공 기념물이나 사후 왕비를 나타내는 무덤 조각이 아니었을 것이며, 조각가에게 초상을 위해 자세를 취하는 일 말고도 할 일이 많은 왕비를 대신할 모델이 있었으리라 생각된다.

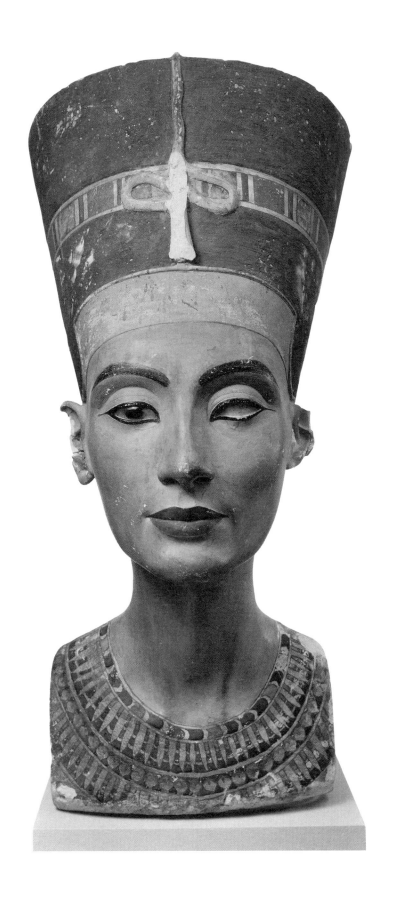

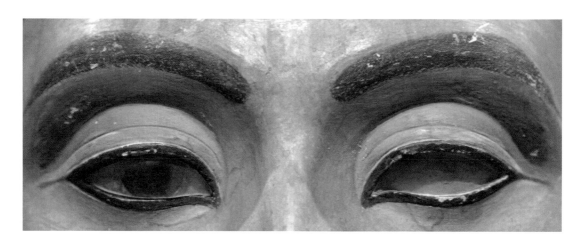

수정의 안쪽 면을 색칠한 홍채와 동공은 눈에 그럴듯한 빛과 깊이를 부여한다. 콜kohl(눈 주변을 검은 가루로 넓게 칠하는 화장법 – 옮긴이) 아이라이너를 표현한 모습은 고대 이집트 궁정에 사는 남성과 여성의 실제 풍습을 보여준다. 여성들은 입술에 색을 칠했다.

처음에 보르하르트는 흉상이 바닥으로 떨어지면서 왼쪽 눈알이 떨어져 나갔다고 믿었다. 하지만 연구 결과 왼쪽 눈구멍에 원래 눈이 없었다는 사실이 밝혀졌다. 조각가가 이 흉상을 다른 작품들의 기준으로 사용했다면, 눈구멍은 상감에 필요한 구멍의 깊이를 보여주기 위해 비워두었을 가능성도 있다.

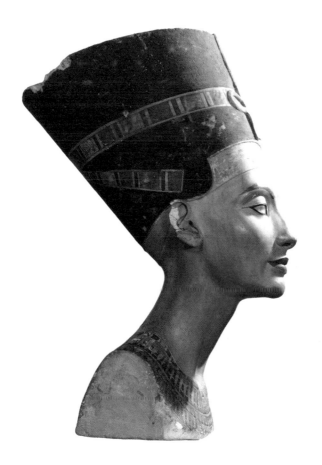

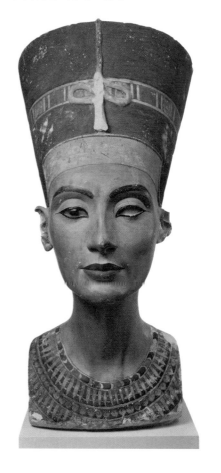

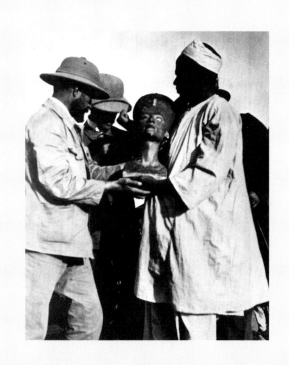

1912년 유적지에서 발굴단장 랑케 교수가 네페르티티의 흉상을 작센 왕국의 왕자에게 건네는 장면

아크나톤이 죽은 후에도 투트모세는 궁정에서 근무했다. 왕위를 물려받은 투탕카멘은 아버지의 신앙을 뒤집고 수도를 다시 테베로 옮겼다. 투트모세는 새로운 왕을 따라나섰다. 공방 곳곳에 깨져서 흩어져 있던 도구들은 이들이 서둘러 떠났음을 알려준다. 옛 정권과 관련된 미완성 조각과 거푸집, 흉상은 저장고 선반 위에 보관하고 진흙 벽으로 봉쇄했다.

왼쪽: 흉상의 빈 눈구멍이 보이지 않도록 보통 오른쪽에서 촬영한다. 옆에서 보면 왕비의 광대뼈, 갸름한 턱과 턱선, 길고 가는 목처럼 도드라지는 특징들이 잘 드러난다. 이런 자연스러운 묘사 방식은 왕실의 관습을 거스른 것이다. 이 흉상은 20세기에 고대 이집트의 아름다움을 대표하게 되었고 시와 영화, 오페라, 심지어 애거사 크리스티의 추리소설에도 영감을 주었다.

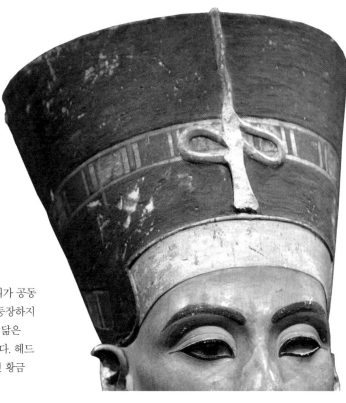

오른쪽: 푸른색의 헤드 드레스는 네페르티티가 공동 섭정했을 아크나톤의 재위가 끝날 때까지 등장하지 않았다. 그녀는 왕이 전투에서 쓰던 왕관을 닮은 헤드 드레스를 황금색 머리띠 위에 쓰고 있다. 헤드 드레스에는 신성한 권위의 상징으로 여기던 황금 코브라를 본뜬 우라에우스가 있다.

돌 밖으로 빼내다

〈아틀라스 노예The Atlas〉
미켈란젤로 부오나로티(1475-1564)
1520-1534년경
대리석
높이 334.01cm
피렌체 아카데미아 미술관

미켈란젤로의 추도 연설문에서 피렌체의 역사가 베네데토 바르키는 고인이 된 거장의 "미완성 작품"이 다른 사람의 완성작보다 탁월하다고 말했다. 미켈란젤로는 완성하지 않은 상태의 조각들을 많이 남겼다. 알려진 42점의 조각 중 24점은 논 피니토로 분류된다. 작품들이 가진 매력은 오랜 시간이 지나면서 점점 커졌다. 예술적 개념, 신체적 이상과 더불어 돌덩이에서 벗어나 자유를 찾는 행위로서 조각의 의미를 담고 있다. 이런 관점은 조각가의 진정한 능력이 창안이나 조각기술이 아닌 성스러운 목적을 갖고 돌 속에 갇힌 인물을 해방하는 능력에 있다고 믿었던 미켈란젤로의 신념과 연결된다. 당시 사람들과 마찬가지로 미켈란젤로는 예술가가 '완벽 perfezione'이라는 최고의 기준에 다다르기 위해 부단히 노력해야 한다고 생각했다. 미켈란젤로의 미완성 작품들은 가공되지 않은 감정을 강력히 드러내지만, 〈아틀라스 노예〉로 알려진 발버둥치는 장엄한 조각에 표현된 강력한 힘은 작가의 의도로 발생한 것이 아니다.

미켈란젤로는 교황 율리우스 2세의 무덤을 위한 인물상 중 하나로 〈아틀라스 노예〉를 계획했다. 1505년에는 1층에 16점의 노예 인물상을 놓으려 했

지만, 프로젝트가 지체되자 설계안을 거듭해서 수정하고 축소했다. 1513년 미켈란젤로는 교황이 죽은 후 몇 년 동안 계획한 인물상 중 유명한 모세상과 두 점의 노예상을 비롯한 작품 몇 가지를 마무리했다. 하지만 1510년대 말에는 피렌체 메디치 가문이 의뢰한 산 로렌초 성당 건축과 조각 작업에 몰두했다. 〈아틀라스 노예〉를 포함한 네 점의 노예상은 완성하지 않았다.

피렌체의 네 노예상, 곧 〈잠에서 깨어나는 노예 The Awakening Captive〉, 〈젊은 노예The Young Captive〉, 〈수염이 있는 노예The Bearded Captive〉, 〈아틀라스 노예〉는 미켈란젤로가 대리석 덩어리에서 인물들을 끌어내는 방식을 보여준다. 움직임의 중심이 되는 몸통부터 작업을 했다. 등이 돌에 붙어 있는 〈아틀라스 노예〉는 빠져나오려 기를 쓰고 있는 듯, 가슴을 들썩거려서 돌 밖으로 다리를 빼내려 한다. 왼팔만 드러났고, 손목 위로 얼굴의 기본 특징을 볼 수 있다. 거칠게 깎은 돌덩어리에 갇혔지만 빠져나오려는 단호하고 강력한 의지가 느껴진다. 미켈란젤로는 각 노예가 돌덩어리에서 해방되도록 완벽히 입체적인 인물상을 계획했지만, 다른 프로젝트에 정신이 팔려 작업을 마무리하지는 못했다.

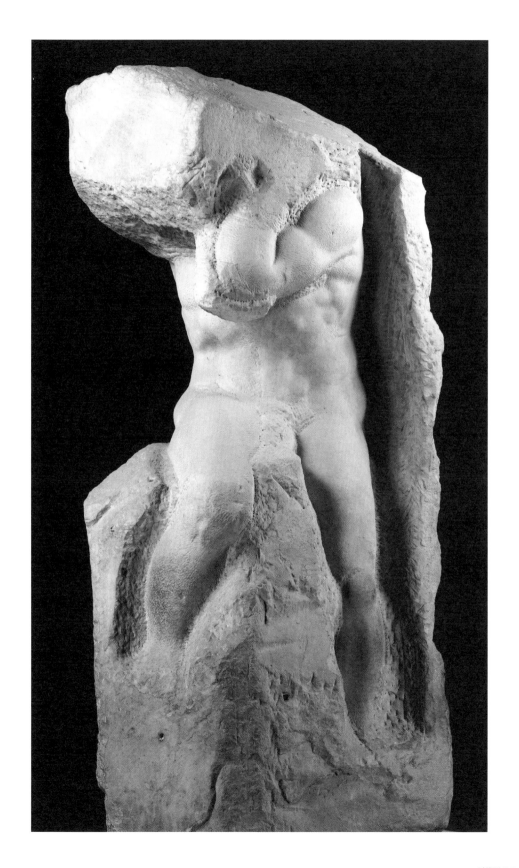

뒤틀린 몸통이 몸 전체가 움직이는 모습을 보여준다. 수축된 배 근육은 오른쪽으로 틀어진 반면, 확장된 흉곽이 몸 왼쪽을 당긴다. 팔꿈치를 왼쪽으로 돌리면서 오른쪽 무릎은 다른 방향으로 회전시켜 움직임을 강조한다.

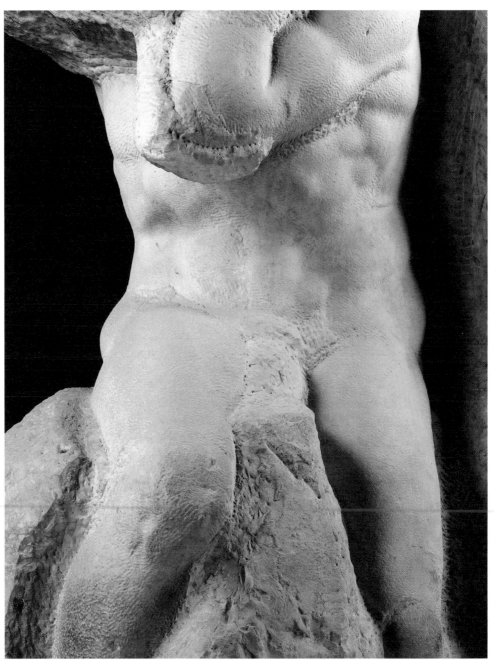

왼쪽: 매끄럽지 않은 무릎과 종아리는 돌 안에 박힌 듯 보인다. 미완성의 상태는 인간의 고난으로 해석할 수도 있지만, 미켈란젤로가 끌을 다룬 방식을 살필 수 있는 매개체이기도 하다.

아래: 왼팔은 완벽히 입체적인 형태를 띠고 있지만, 세밀한 근육을 표현하거나 대리석 표면을 윤내지는 않았다. 손은 아직도 덩어리에 머물러 있고, 숨어 있는 눈과 코는 대략적인 형태만 있을 뿐이다. 아틀라스라는 이름은 조각이 돌덩어리를 떠받치는 듯한 모습 때문에 붙었다. 올라간 오른팔과 사각형 돌덩이로 인해 '블록헤드The blockhead'라고 불리기도 한다.

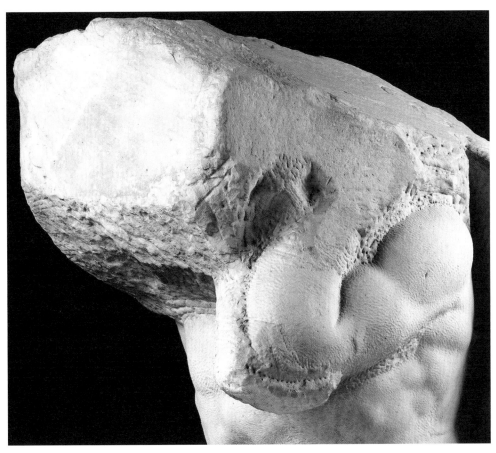

교황 율리우스 2세의 무덤을 위한 계획 드로잉

미켈란젤로

1505–1520년경
펜, 잉크
51×31.9cm
피렌체 우피치 미술관

미켈란젤로는 원래 승리를 의인화한 조각을 설치한 벽감 양쪽
플린스plinth(기둥 기부의 가장 낮은 정사각형 부분 – 옮긴이)에 노예상 16점을
세울 계획이었다. 이들의 비틀린 자세는 저항에서 굴복까지, 다양한
신체적 반응을 담고 있다. 기둥 앞에 있는 인물상의 등은 보이지 않지만,
드로잉에서 인물상들을 사방에서 볼 수 있도록 만들 계획이었다는 사실을
알 수 있다.

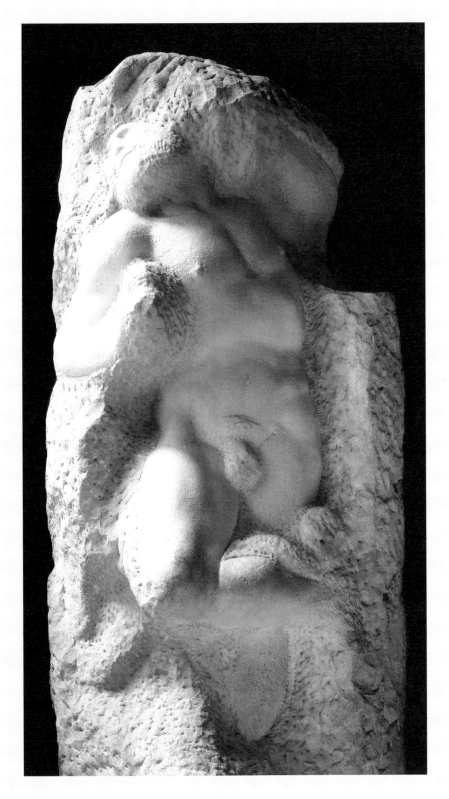

〈잠에서 깨어나는 노예〉
미켈란젤로
1520–1534년경
대리석
267×96×70cm
피렌체 아카데미아 미술관

돌덩어리에 깊이 박힌
〈잠에서 깨어나는
노예〉는 등을 동그랗게
구부리고, 일부 조각된
오른발로 자신을
짓누르는 돌판을
밀어내려 한다. 몸통을
비틀고 오른쪽 다리를
구부린 모습이 드로잉의
오른쪽에서 두 번째
인물과 일치한다.
"인물은 돌이 줄어들
때마다 커진다"(시편
152장, 1538–1544경)고 쓴
미켈란젤로의 소네트가
떠오르기도 한다.

정치를 그리다

〈테니스코트의 서약The Oath of the Tennis Court〉
자크 루이 다비드Jacques-Louis David(1748–1825)
1791년
종이에 펜, 암갈색 담채
66×101.2cm
베르사유 궁전

〈테니스코트의 서약〉은 새로 결성된 국민의회가 프랑스 국민을 위한 헌법 작성을 서약하는 장면을 담았다. 완성도 높은 이 드로잉은 1791년 애국심을 자극하기 위해 루브르에서 대중에게 공개되었다. 하지만 지지를 끌어올리는 것보다 중요한 일이 있었다. 1790년, 신생 정부에서 가장 급진적인 자코뱅당이 기금을 거둬서 이 거대한 그림을 국민의회 회의실에 설치하고자 했다. 비용을 감당하려면 3,000명의 기부자가 필요했다. 기부자에게는 똑같은 동판화를 주겠다고 약속했고, 오늘날 남아있는 그림이 그 기획안이다. 장대한 프로젝트는 혁명이 있던 1789년의 강렬한 열망을 대표하는 그림이 되었다.

그림 속 사건은 1789년 6월 20일에 일어났다. 한 달 전부터 재정 위기를 타개할 방도를 찾을 수 없던 군주는 왕조가 중앙집권을 이루어냈던 1614년 이후 처음으로 베르사유 궁전에 삼부회를 소집했다. 삼부회의 1부, 2부, 3부는 각기 성직자, 귀족, 평민으로 구성되었고, 세 분파 대표들은 프랑스 선거권의 확장을 반영했다. 당시 1부와 2부를 합친 것보다 3부 의원의 수가 많았다. 하지만 규모에 비해 자신들의 영향력이 작다고 항의한 3부 의원들은 회의실 밖으로 쫓겨났다. 이들은 왕궁의 테니스코트jeu de paume에 다시 모여 스스로를 국민의회라고 칭하고, 실행 가능한 헌법을 만들 때까지 버티겠다고 서약했다. 577명 의원 중 단 한 명이 서약을 거부했다.

자크 루이 다비드는 야심이 넘치는 미술가였고 기념비적인 역사화에 경험이 많았다. 하지만 이 의뢰는 엄청난 규모 때문에 많은 문제에 부딪혔다. 가로 10m 세로 7m에 달하는 광대한 캔버스에조차 모든 사람을 담아낼 수 없었다. 이런 불안한 시대에는 오늘의 애국자가 내일은 변절자가 되기도 하는 법이다. 1790년 이후 자코뱅당에 가입한 다비드는 극단주의자들과 결탁

했고, 국민의회 의원들이 지지를 잃자 그들을 그림에서 빼버렸다. 1792년 다비드는 국민공회 의원으로 선출되었고, 왕권에 반하는 공공안전 위원회에서 직위를 얻어 왕을 참수하는 데 찬성표를 던졌다. 이 무렵 다비드는 〈테니스코트의 서약〉 작업을 멈추고 프랑스혁명 참여자들의 초상화 연작 작업을 시작해 유명한 〈마라의 죽음Death of Marat〉(1793)만 완성했다. 공포정치(1793-1794)에 휩쓸리는 동안 자코뱅당이 장악력을 잃으면서 다비드도 운을 다했다. 1794년 자코뱅당 지도자인 막시밀리앙 로베스피에르가 처형된 후에 다비드는 교도소에 수감되었고, 기부자들은 마침내 〈테니스코트의 서약〉 동판화를 받게 되었다.

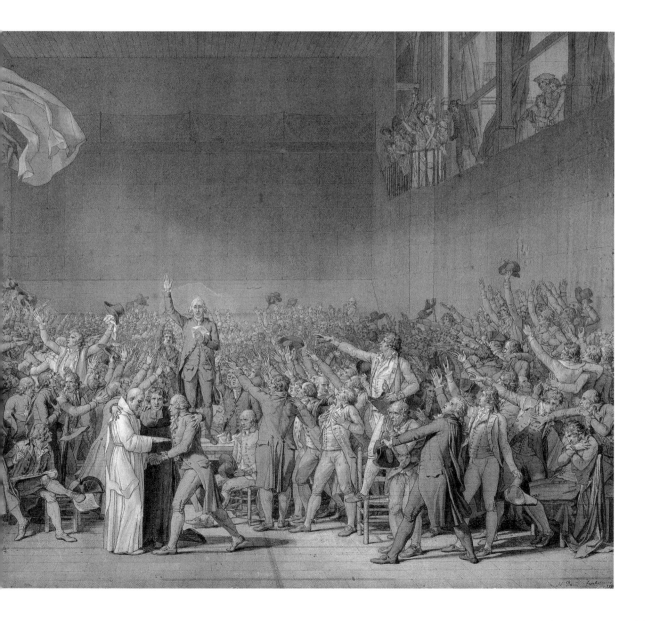

열린 창문에 옹기종기 모인 군인과 시민의 모습은 서약이 지지를 얻었음을 나타낸다. 그림의 가장자리에는 나이 든 여성이 더 잘 보려고 문틀에 기댄 작은 아이를 잡아주고 있다. 그 뒤로 영웅의 모습을 한 젊은 남성이 서 있다. 이들은 국가의 과거, 현재, 미래를 의인화한 것이다.

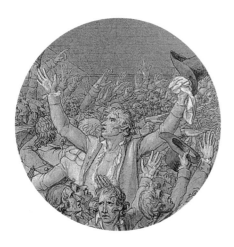

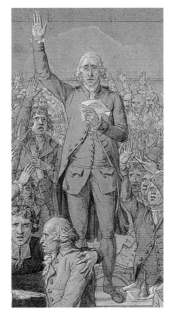

아래: 조제프 마르탱 도슈는 의자에 앉아서 몸을 웅크린 채 가슴을 팔로 안고 있다. 유일하게 서약을 거부한 도슈를 겁쟁이라고 비난하는 표현이다.

로베스피에르의 급진적인 시각이 자코뱅당의 목표를 규정했다. 다비드는 자코뱅당 내에서 아직 중요한 위치에 있지 않던 로베스피에르를 동료들의 싸움을 독려하는 듯 팔을 올리고 있는 모습으로 눈에 띄게 묘사했다. 공포정치의 설계자 로베스피에르는 성부를 광신적인 난세로 늘고 샀나.

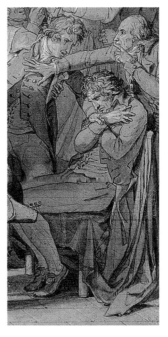

위: 1789년 5월 삼부회가 소집되었을 때 천문학자 장 실뱅 바이는 3부의 새로운 의장으로 선출되었다. 왕권에 반대 의사를 표하며 테니스코트의 서약을 이끌었고 국민의회의 초대 의장으로 선출되었다. 진보적인 개혁의 지도자로서 자코뱅 극단주의자들과 부딪혔고 공포정치 당시 처형되었다.

〈테니스코트의 서약〉
(미완성 회화)
자크 루이 다비드
1791년
캔버스에 초크, 담채,
유채
400×660cm
베르사유 궁전

다비드는 동시대 사건을 그리기 위해 역사화의 고전적인 관습을
차용했다. 인체의 극적 가능성을 강조하고, 전문 모델들에게 포즈를
취하게 해서 누드 인물을 그렸다. 몇몇 의원도 스케치를 위해 모델이
되어주었다고 하는데, 횟수와 시간은 알려지지 않았다. 후대에 남는
그림이기에 얼굴을 미화하되 누구인지 알아볼 수 있도록 그려야 했다.

서약하는 대표들의 인물 스케치
자크 루이 다비드
1791년
펜, 잉크, 검정 초크 담채
49×60cm
베르사유 궁전

이 상세한 스케치는 다비드가
엄청난 수의 인물이 등장하는
복잡한 구성을 어떻게 해결했는지
보여준다. 감정을 정확하게
전달하기 위해 인물들을 무리로
나누었다. 역동적인 신체
표현에서 고전의 역사를 도덕적
행동의 본보기로 해석한 다비드의
작풍을 엿볼 수 있다.

그림이 무엇으로 이루어지는지 보려고

〈데 쿠닝의 드로잉을 지움Erased De Kooning Drawing〉
로버트 라우션버그Robert Rauschenberg(1925-2008)
1953년
종이에 드로잉 흔적, 라벨, 금박 액자
64.14×55.25cm
샌프란시스코 현대미술관

로버트 라우션버그는 뉴욕에서 활동한 첫 몇 년간은 회화의 한계를 탐구하며 보냈다. 그는 롤러로 캔버스 패널에 순백색 가정용 페인트를 칠하고 금박, 화장지, 흙 등 한 가지 재료만으로 작업해서 자신과 재료 사이에 "기초적" 관계를 구축했다. 그는 작곡가 친구 존 케이지가 포드 모델 A 자동차로 페인트 웅덩이 앞에 이어붙인 종이 위를 지나가게 해서 〈자동차 타이어 프린트Automobile Tire Prints〉(1933)를 제작했다. 재료의 물성과 표면에 빠져든 라우션버그는 이미지를 없애면 어떨지 궁금해졌고, 지우개로 그림을 지우는 실험을 시작했다. 하지만 자신이 만든 작품을 지우는 행위는 완벽한 작업이 아니라고 생각했다. 1953년 추상표현주의 선구자인 빌럼 데 쿠닝Willem de Kooning에게 자신이 지울 수 있는 드로잉을 하나만 달라고 부탁했다.

라우션버그는 종이에서 데 쿠닝의 연필과 목탄 흔적을 지우개로 지워냈다. 그 결과 흐릿한 선 몇 개와 때 묻은 표면만 남았다. 데 쿠닝의 스케치 흔적을 볼 수는 있지만 의미를 해석할 수는 없다. 라우션버그는 친구 재스퍼 존스와 금박을 입힌 얇은 액자를 골랐고 존스가 쓴 "데 쿠닝의 드로잉을 지움/로버트 라우션버그/1953" 라벨을 부착했다. 액자를 고르고 라벨을 붙인 정확한 시기는 알 수 없지만, 라우션버

그는 1953-1954년 겨울 존스를 처음 만났다. 작품의 목적은 명확했다. 결과물보다 개념을 중요시한 것이다. 작품 테두리에 대는 매트 디자인에서 라벨의 중요성을 알 수 있다. 드로잉이 들어갈 뿐만 아니라 라벨이 들어갈 자리도 따로 있는 액자다. 종종 개념주의의 중요한 본보기로 여겨지는 〈데 쿠닝의 드로잉을 지움〉은 데 쿠닝의 본능적인 접근법에 보내는 찬사이자 도전이었다. 라우션버그는 데 쿠닝의 그림을 지우면서 그의 그림을 자신의 작업에 포함한 것이다.

라우션버그는 관습적인 시각 요소를 실험하면서 전통적인 개념에 맞섰다. 이 작품의 작가에 데 쿠닝과 존스를 창작자로 포함해야 할까? 관람객은 해설 없이 자신만의 관점으로 작품을 미학적 대상으로 감상할 수 있으며 그래야 할까? 지워진 드로잉에 대한 호기심은 수년간 커져갔다. 20세기 선구적인 미술가 데 쿠닝의 작품이기 때문이다. 2010년 샌프란시스코 현대미술관은 디지털 방식으로 개선한 적외선 스캔본을 여러 각도에서 촬영해, 데 쿠닝이 라우션버그에게 준 스케치에 별 의미가 없음을 확인해냈다. 라우션버그는 이런 지우기 실험을 다시 하지 않았는데, "문제가 해결되었으므로 다시 할 필요가 없다"고 설명했다.

지워진 드로잉의 표면은 깨끗하지
않다. 거칠고 얼룩덜룩하고
지저분하다. 하지만 그림을 지워서
얻은 미학적 결과는 우연일 뿐이다.
드로잉을 얻고, 지우고, 액자에
넣는 과정이 주제를 정당화한다.
작품은 행위예술처럼 최종 결과가
아닌 작업 과정의 기록이다.

라우션버그와 존스는 소박하고 전통적인 액자를 골랐다.
액자는 관람자에게 드로잉이 존재하는 미술 작품이 그
안에 들어 있음을 상기시킨다. 1988년 보존 처리된 후에는
액자 뒤쪽에 다음과 같은 라벨이 붙었다. "액자와 드로잉을
분리하지 말 것. 액자도 작품의 일부임."

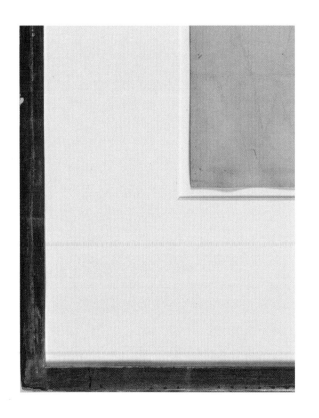

라벨에는 팬터그래프pantograph(도형을 임의의 크기로
확대 또는 축소하여 그린 수 있는 제도기 ─ 옮긴이)
또는 이미지를 옮기고 조정하는 데 사용하는
비슷한 종류의 전동식 필기구를 사용한 것으로
보인다. 라우션버그와 존스는 백화점 진열장을
장식하는 일을 한 적이 있기에 이런 도구를 잘
알았을 것이다. 라벨은 작품의 개념을 설명하는
데 중요한 열쇠이고, 라우션버그는 라벨도 작품의
일부로 생각했다.

라우센버그의 〈데 쿠닝의 드로잉을 지움〉의 디지털 스캔 이미지

2010년
샌프란시스코 현대미술관

디지털로 복원한 스캔본은 라우션버그가 그림을 지우기 전. 데 쿠닝이 여러 각도에서 작업한 이미지를 드러냈다. 아래 왼쪽 구석의 여성은 데 쿠닝의 〈여성Woman〉 연작과 연관을 지을 수 있다. 이미지를 스캔하면서 데 쿠닝이 지우개를 사용했다는 사실도 나타났다. 라우션버그는 데 쿠닝의 작품을 존경했고 이미 두 점의 스케치를 소유하고 있었다. 하나는 냅킨에 끼적거린 것이고, 다른 하나는 데 쿠닝의 작업실 쓰레기통에서 찾아낸 것이었다.

〈L.H.O.O.Q.〉
마르셀 뒤샹
1930년
사진판에 흑연
개인 소장

존 케이지는 라우션버그의 지워진 드로잉을 다빈치의 〈모나리자〉 엽서 이미지 위에 수염을 그려 넣은 뒤샹의 작품과 비교했다. 하지만 덧그리는 작업과 지우는 작업은 성격이 다르며, 라우션버그는 좋아하는 작품의 값싼 복제품이 아닌 유명 미술가의 실제 드로잉을 변형했다.

톡 쏘는 단맛

<슈거 베이비Sugar Baby>

<서틀티, 또는 마블러스 슈거 베이비A Subtlety, or the Marvelous Sugar Baby> 도미노 설탕공장의 철거를 맞이하여 사탕수수밭에서 신대륙의 부엌까지 우리의 설탕을 정제하느라 임금도 받지 못하고 과로했던 장인들에게 표하는 경의
크리에이티브 타임Creative Time의 요청으로 카라 E. 워커가 조제함

카라 워커Kara Walker(1960-)
2014년
설탕과 혼합 매체
10.6×28.9m
철거됨

카라 워커는 자신의 첫 번째 장소특정적site-specific(어떤 특정한 장소에 특별한 의도로 설치한 작품 – 옮긴이) 조각의 의미를 장소 자체에서 찾았다. 작업을 후원한 공공미술 단체 크리에이티브 타임은 브루클린의 이스트 리버에 위치한, 철거가 예정된 도미노 설탕 공장 일부인 5층 높이 창고에 전시 공간을 확보했다. 주제와 개념, 재료를 선택할 재량을 얻은 워커는 '피의 설탕blood sugar'에 얽힌 야만의 역사에 부딪치기로 했다. 노예노동으로 돌아가던 옛 설탕 산업의 잔혹한 관행을 반영한 것이다. 워커에게 영감을 준 사라진 간식 '서틀티'는 중세시대 말부터 19세기까지 유럽의 엘리트층 연회 테이블을 장식하기 위해 만든 설탕 조각이다. 그녀는 거대한 여성 스핑크스 조각을 만들어 설탕 껍질을 입히는 작업을 했다.

워커는 식탁 장식으로는 맞지 않는 높이 10.6m, 길이 28.9m가 넘는 거대한 규모로 서틀티를 만들었다. 양동이, 손, 삽을 사용해서 조수들과 함께 조각 폴리스티렌 뼈대를 도미노 설탕 회사의 백설탕(72,575kg) 반죽으로 덮었다. 어두컴컴한 동굴 같은 공간을 압도하는 반짝이는 흰색 아프리카계 여성

은 머리에 반다나를 둘렀고, 간략히 표현된 몸은 휴식을 취하는 강력한 사자처럼 쭈그리고 앉았다. 고대 이집트의 스핑크스와 정형화된 가정부mammy를 결합해서 "돌아보기의 중요성"에 대한 워커의 믿음을 드러냈다. 워커는 역사를 인정하는 데에서 그치지 않고 고정관념을 흔들어야 한다고 생각했다. 바구니나 바나나 다발을 짊어진 수행원 조각상 15점이 워커의 <슈거 베이비>를 에워쌌다. 조각상들은 온라인 쇼핑몰에서 찾아낸 값싼 장식 인물상을 모델로 삼아 캐러멜의 재료인 설탕, 시럽, 물로 만들었다. 이 전시는 5월 10일부터 7월 6일까지 열렸는데, 무더운 여름날 환기가 잘 안 되는 건물이 워커의 기획에 핵심적인 역할을 했다.

전시 초기부터 여러 개의 수행원 인물상이 녹으면서 생긴 까만 시럽 웅덩이는 마치 피처럼 보였다. 워커는 그중 몇 개를 수지 뼈대에 당밀을 입힌 조각으로 대체했다. 조각에서 떨어져 나온 부위나 깨진 팔다리는 남아 있는 조각상의 바구니에 넣었다. 전시가 계속되면서 분해된 설탕이 당밀과 공장의 검댕과 뒤섞이면서 역겨운 단내가 매캐하게 바뀌었

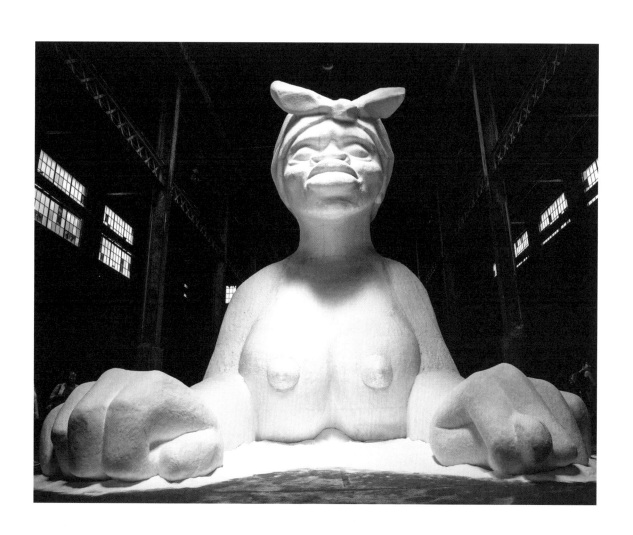

다. 워커는 부패를 예술적 경험의 일부로 생각했고, "조각상을 일시적이고 쉽게 변하는 물질로 만든 이유"라고 설명했다. 전시 마지막 날 마감 5분 전부터 관람객들은 작품을 만질 수 있었다. 그후 늠름한 슈거 베이비는 해체되었고, 폴리에스티렌은 재활용되었으며, 나머지는 건물과 함께 불도저로 밀어버렸다.

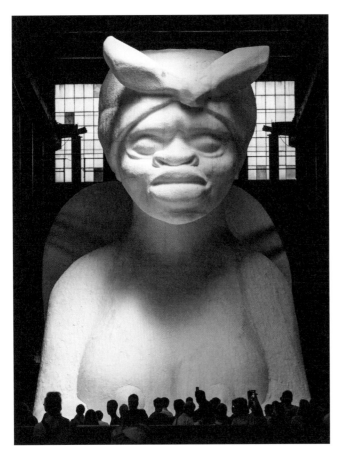

전시 기간 동안 관람객은 사진에 #KaraWalkerDomino 해시태그를 달아서 인스타그램에 올려달라는 부탁을 받았다. 크리에이티브 타임은 웹사이트도 만들어 입체 '디지털 슈거 베이비' 사진을 올려서 커서를 대면 사진이 회전하도록 만들었다. 전시장을 직접 찾지 못하는 이는 다른 관객이 올린 사진으로 설탕 껍질 분해 과정을 볼 수 있었다.

슈거 베이비의 손가락은 둥그렇게 말려 있어서 스핑크스의 발톱을 연상시킨다. 하지만 이 거대한 손은 유능한 여성 노동자의 손이다. 전시가 끝나고 조각이 해체되기 전에 왼손은 조심스럽게 절단되어서 워커의 작업실로 배달되었다.

〈슈거 베이비〉는 미국 남부의 정형화된 가정부를 떠오르게 했다. 마음씨 착하고, 요리와 청소, 육아와 밭일까지 도맡던 수동적인 노동자의 모습이다. 하지만 당당한 자세, 위엄 있는 모습, 강한 신체적 특징은 정형화된 순종적 흑인 가정부의 모습을 깨뜨려 강인한 존재로 만들었다.

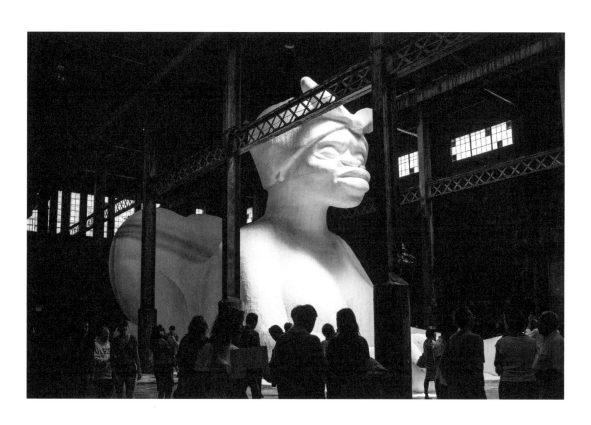

위: 거대한 조각상의 설계안은 작은 찰흙 모형이었다. 그 모형을 스캔해서 디지털화했다. 로봇이 정보를 읽어서 폴리스테린 블록을 나누었고, 이것을 손으로 다듬었다. 백설탕을 사용한 설탕 반죽 또한 손으로 발랐다. 원당은 갈색을 띠지만, 워커는 정제 설탕의 반짝이는 흰색을 사용하고 싶어 했다.

아래: 약 150cm 크기의 소년 수행원은 방문자들과 함께 있도록 설치되었다. 늠름한 〈슈거 베이비〉와 마찬가지로 순종적인 외국인 하인 소년들에 대한 고정관념을 풍자한다.

간다, 간다, 가버렸다

〈쓰레기통 속의 사랑Love is in the Bin〉(〈소녀와 풍선Girl with Balloon〉)
뱅크시Banksy(1974–)
2018년
캔버스 보드에 스프레이 페인트, 아크릴
101×78cm
개인 소장

2018년 10월 5일 소더비 경매장에서 그해 마지막 현대미술 경매가 시작되자 기대감이 한껏 올랐다. 뱅크시의 모티프 중에서 가장 사랑받는 〈소녀와 풍선〉을 담은 작품이 등장했다. 미술가이자 활동가인 뱅크시는 2002년 하트 모양 풍선 줄에 손을 뻗은 어린 소녀의 모습을 공개했다. 다양한 복제품으로 만들어진 이 작품은 거리미술과 대중매체에서 상징적인 그림으로 자리 잡았다. 금박 액자에 담은 캔버스에 스텐실을 대고 아크릴로 그린 작품은 경매가 시작되자마자 20만에서 30만 파운드 사이로 예상했던 경매가를 빠르게 뛰어넘었다. 기록적인 100만 파운드를 살짝 넘기면서 경매는 완료되었다. 그런데 낙찰봉을 내리치자마자 액자 속의 그림이 내려가면서 파쇄되기 시작했다. 조각조각 잘린 캔버스가 바닥으로 떨어졌다. 뱅크시는 액자가 작품과 하나라고 명시하고, 액자 아래쪽에 전동 파쇄기를 숨겨둔 것이다. 사람들이 놀라움을 금치 못하는 가운데 소더비의 유럽 현대미술 책임자 알렉스 브랜직은 이런 말을 남겼다. "우리가 뱅크시당한banksy-ed 듯하다."

20년이 넘는 시간 동안 뱅크시는 엄청난 주목과 비평을 받았지만, 익명성을 유지하면서 예술적인 장난뿐만 아니라 사회적으로 의식 있는 거리미술과 설치 작품을 공개했는데, 〈소녀와 풍선〉에는 신랄한 분위기가 없다. 2002년 런던 쇼어디치의 한 가게 외벽에 처음 등장해서 널리 사랑을 받으며 2006년까지 반복적으로 그려졌다. 그 후로는 머그잔 같은 상품뿐만 아니라 한정판 판화도 만들어졌다. 캔버스에 담긴 유일한 작품이 파괴되었을 때 고조된 충격과 함께 작품의 가치도 올랐다. 뱅크시가 인스타그램에 "간다, 간다, 가버렸다Going, going, gone"라고 쓴 게시물을 올리면서 이 장난이 치밀하게 계획되었다는 사실이 분명해졌다.

현장에서 누군가 리모컨으로 파쇄기를 작동했다는 소문이 돌 정도로 너무나 천연덕스러웠던 장난은 소더비와 뱅크시의 공모를 의심하게 만든다. 하지만 소더비 측은 공모를 부인했다. 작품은 되돌릴 수 없을 정도로 훼손되어서 경매사는 새로운 보증서를 만들어야 했다. 작품은 뱅크시 작품의 진위를 가리기 위해 만든 페스트 컨트롤Pest Control에서 인증을 받았다. "파괴하고 싶은 충동" 자체가 창작 과정이라는 믿음에 따라 뱅크시는 작품에 〈쓰레기통 속의 사랑〉이라는 새로운 이름을 붙였다. 작품을 구입한 사람은 알려지지 않았다. 구매자는 처음에 파쇄되는 모습에 큰 충격을 받았지만, 지금은 당시 상황까지도 작품의 핵심으로 여긴다고 전한다.

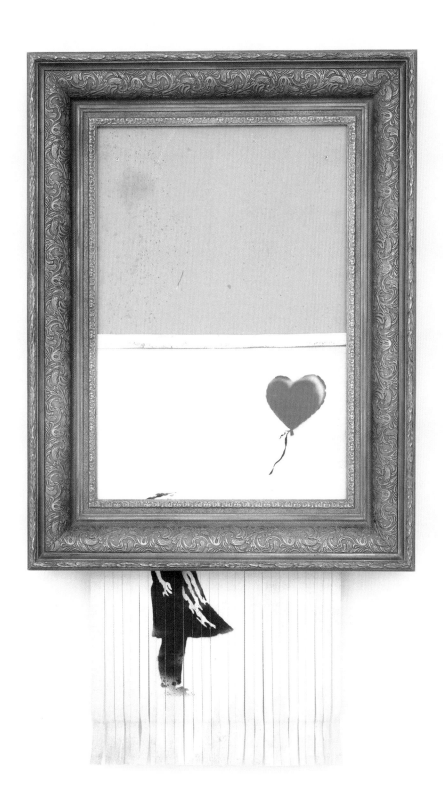

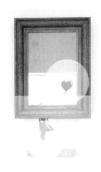

중간쯤부터 캔버스는 내려가지 않았다. 파쇄기에 캔버스가 걸려서 그랬던 듯하다. 경매 후 뱅크시는 복제품이 완전히 파쇄되는 모습을 담은 영상을 공개했다. 하지만 캔버스가 얼마만큼 파쇄되길 의도했느냐는 질문에는 답하지 않았다.

액자 아래쪽에 전동 파쇄기가 숨어 있었다. 뱅크시는 보통 이런 장식적인 디자인을 하지 않는 것은 물론이고 작품을 액자에 넣지 않는다. 파쇄기가 부착된 액자는 엄청나게 무거웠을 것이다. 소더비 측은 이런 점들을 전혀 눈치채지 못했다고 한다. 뱅크시가 액자를 직접 골랐기에 작품 일부로 여겼다는 것이다.

구매자는 자신의 구매를 철회하지 않고 뱅크시와 소더비가 그랬듯 작품의 변화를 받아들였다. 장난을 퍼포먼스로 재규정하면서 가치뿐만 아니라 역사도 풍성해졌다. 브랜직은 이것을 "경매장에서 실시간으로 만들어진 최초의 작품"이라고 설명했다.

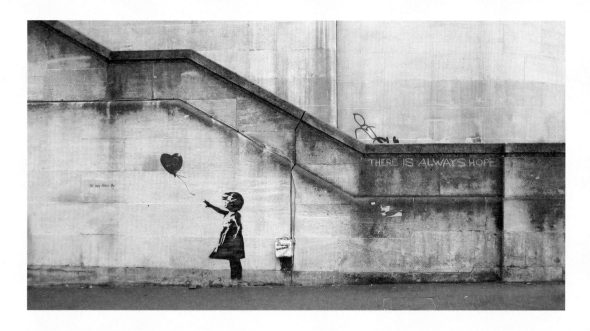

〈소녀와 풍선, 워털루 다리*Girl with Balloon,*
*Waterloo Bridge***〉**
2002년 그림(사진 2004년)

뱅크시는 〈소녀와 풍선〉을 쇼어디치의 어느 가게
외벽과 워털루 다리의 계단에 처음으로 공개했다.
다른 미술가들에 의한 훼손뿐만 아니라 비바람에
노출되는 거리미술은 상태를 유지하기가 어렵다.
여기에 따뜻한 감상평을 적은 사람도 있다.
"언제나 희망은 있습니다."

〈소녀와 풍선*Girl with Balloon***〉**
뱅크시
2006년
캔버스에 스프레이 페인트, 아크릴,
작가가 고른 액자
101×78×18cm
철거됨

〈소녀와 풍선〉은 희망과 아쉬움 사이에서 절묘한
균형을 이룬다. 소녀는 줄을 잡을 수 있을까?
아니면 풍선이 영원히 닿지 못할 곳으로 가버릴까?
널리 복제되고 상업용으로 사용되었으며 뱅크시
본인도 온갖 정치적 메시지를 담기 위해 변형한 이
이미지는 뱅크시의 가장 유명한 작품이다. 캔버스에
스프레이 페인트로 만든 버전은 특이하다는 점에서
가치가 높다.

찾아보기

출처

INTRODUCTION

page 10, descriptions of work, as quoted in Gary Schwartz, *The Night Watch*. Amsterdam: Rijksmuseum, 2002, page 5. • page 11: Jan van Dijk, as quoted in Schwartz, page 32.

CHAPTER 1

The Lady with an Ermine: page 22: Bernardo Bellincioni, as quoted in Janice Shell and Grazioso Sironi, 'Cecilia Gallerani: Leonardo's Lady with an Ermine', *Artibus et Historiae* 13:25 (1992). • page 22: Cecilia Gallerani to Isabella d'Este, 29 April 1498, as quoted in Józef Grabski and Janusz Walek (eds.), 'Leonardo da Vinci (1452–1519) Lady with an Ermine', Vienna/Cracow: IRSA, 1991, 11.

The Blue Boy: page 24: Mary Moser to Henry Fuseli (1770), as quoted in Robert R. Wark, *The Blue Boy and Pinkie*. San Marino, CA: The Huntington Library, 1998, page 19. • page 24: Edward Edwards, *Anecdotes of Painters* (1808), as quoted in Wark, page 9.

Harvard Art Mural Triptych: page 32: Mark Rothko, as quoted in Jeffrey Weiss, *Mark Rothko*. New Haven and London: Yale University Press, 1998, page 342. • page 32: Mark Rothko as quoted in Weiss, page 345.

CHAPTER 2

Girl reading a Letter at an Open Window: page 44: Walter Liedtke, *Vermeer and the Delft School*. New York: Metropolitan Museum of Art, 2001, page 149.

Man with a Leather Belt: page 49: Gustave Courbet (1855), as quoted in David Bomford, 'Rough Manners: Reflections on Courbet and Seventeenth-Century Painting', Papers from the Symposium Looking at the Landscapes: Courbet and Modernism, J. Paul Getty Museum, 18th March 2006. J. Paul Getty Trust, 2007, page 7.

White Flag: page 56: Jasper Johns, as quoted in, Morgan Meis, 'Taking Aim: Jasper Johns: An Allegory of Painting', *The Virginia Quarterly Review* 83:2 (Spring 2007), page 108. • page 56: Jasper Johns, as quoted in James Rondeau and Douglas Druick, *Jasper Johns: Grey*. New Haven and London: Yale University Press, 2007, page 1. • page 59: Jasper Johns, as quoted on Whitney Museum of American Art website https://whitney.org/collection/works/1060

CHAPTER 3

Swans Reflecting Elephants: page 82: David Spurr, 'Paranoid Modernism in Joyce and Kafka', *Journal of Modern Literature* 34:2 (Winter 2011), page 178.

Movement in Squares: page 86: Bridget Riley, 'At the end of my pencil', *London Review of Books*. 31:19 (8 October 2009). • page 86: Bridget Riley, as quoted in Cornelia Butler and Alexandra Schwartz (eds.), *Modern Women: Women Artists at the Museum of Modern Art*. New York: Museum of Modern Art, 2010, page 256. • page 89: Bridget Riley, as quoted

in Michael Kimmelman, 'Not so square after all,' *The Guardian* 27th September 2000.

CHAPTER 4

Bernardino Campi painting Sofonisba Anguissola: page 96: Baldassare Castiglione, as quoted in Anthony Bond and Joanna Woodall, *Self-Portrait: Renaissance to Contemporary*. London: National Portrait Gallery, 2005, page 91. • page 96: Giorgio Vasari, *The Lives of the Most Excellent Painters, Sculptors and Architects* (1568), trans. Gaston du C. Vere. New York: The Modern Library, 2006, page 305. • page 97: Frances Borzello, *A World of Our Own: Women Artists Since the Renaissance*. New York: Watson-Guptill, 2000, page 46.

David with the Head of Goliath: page 98: Giovanni Pietro Bellori, as quoted in, David M. Stone, 'Self and Myth in Caravaggio's David and Goliath', in, *Caravaggio: Realism, Rebellion, Deception* (ed. Genevieve Warwick). Newark, DE: University of Delaware Press, 2006, page 37. • page 100: Catherine Puglisi, *Michelangelo Merisi da Caravaggio*. London: Phaidon Press Limited, 2000, page 363.

Las Meninas: page 103: Javier Partús (ed.), *Velázquez: Las Meninas and the Late Portraits*. London: Thames & Hudson, 2014, page 126.

Untitled (Woman in Mask): page 106: Ralph Waldo Emerson, journal entry 24 October 1841, as quoted in Merry A. Foresta and John Wood, *Secrets of the Dark Chamber: The Art of the American Daguerreotype*. Washington, D.C.: Smithsonian Institution Press, 1995, page 23. • page 106: Marcus Root, 'The Various Uses of the Daguerrrean Art', *Photographic Art-Journal* (December 1852), as quoted in Foresta and Wood, page 263. • page 106: Albert S. Southworth, 'Suggestions to Ladies Who Sit for Daguerreotypes', *Lady's Almanac* (1854), as quoted in Foresta and Wood, page 282.

Untitled Film Still #14: page 110: Cindy Sherman, as quoted in Eva Respini, *Cindy Sherman*. New York: The Museum of Modern Art, 2012, page 18. • page 110: Cindy Sherman, as quoted in Betsy Berne, 'Studio: Cindy Sherman', *Tate Arts and Culture Magazine* 5 (May/June 2003). • page 112: Cindy Sherman as quoted in Respini, pages 21–22.

Portrait of the Artist as a Shadow of His Former Self: page 114: Kerry James Marshall, as quoted in Helen Molesworth (ed.), *Kerry James Marshall: Mastry*. New York: Skira Rizzoli, 2016, page 49. • page 114: Ralph Ellison, *The Invisible Man*, 1952. • page 114: Kerry James Marshall, as quoted in, Molesworth, page 49. • page 114: Kerry James Marshall, as quoted in, Antwaun Sargent, 'Kerry James Marshall's Mastry', *Interview Magazine* 22 April 2016. • page 114: Kerry James Marshall, as quoted in Wyatt Mason, 'Kerry James Marshall is Shifting the Color of Art History', *The New York Times Style Magazine* (17th October 2016).

CHAPTER 5

Phyllis and Demophoön: page 126: Edward Burne-Jones, as quoted in Georgiana Burne-Jones, *Memorials of Edward Burne-Jones*. Freeport, NY: Books for Libraries Press, 1904 (1971), volume 2; page 12. • page 128: Tom Taylor, *The Times* (27 April 1870): page 4. • page 129: Edward Burne-Jones to Helen Mary Gaskell (1893), as quoted in Fiona MacCarthy, *The Last Pre-Raphaelite: Edward Burne-Jones and the Victorian Imagination*. Cambridge, MA: Harvard University Press, 2011, page 220.

Man at the Crossroads…: page 130: Diego Rivera, as quoted in, 'Rivera RCA Mural is Cut From Wall', *The New York Times*, 13th February 1934.

Untitled photograph, possibly related to Wife and Child of a Sharecropper: page 136: Roy E. Stryker, as quoted in, Lisa Helen Kaplan, ' "Introducing America to Americans": FSA Photography and the Construction of Racialized and Gendered Citizens', PhD thesis, Bowling Green State University, December 2015, page 41. • page 136: Edwin Rosskam, as quoted in, Allen C. Benson, 'Killed Negatives: The Unseen Photographic Archives', *Archivaria, The Journal of the Association of Canadian Archivists* 68 (Fall 2009), page 19. • page 136: Arthur Rothstein, as quoted in Benson, page 4. • page 136: Ben Shahn, as quoted in Benson, page 19. • page 136: *Roy Stryker Papers*, as quoted in Kaplan, page 47.

What is the Proper Way to Display a US Flag?: page 147: Robert Justin Goldstein, *Burning the Flag: The Great 1989–1990 American Flag Desecration Controversy*. Kent, OH : The Kent State University Press, 1996, page 79. • page 147: Dread Scott, as quoted in Louis P. Masur, *The Soiling of Old Glory: The Story of a Photograph that Shocked America*. New York: Bloomsbury Press, 2008, page 172. • page 147: Dread Scott, as quoted in Emily Mantell, 'Political Art Censorship: A productive Power', MA Thesis, Ohio University, April 2017, page 87. • page 147: Bob Dole, as quoted in William E. Schmidt, 'Disputed Exhibit of Flag is Ended', *The New York Times* (17 March 1989). • page 148: Ledger Entry, as quoted in Dread Scott website, https://www.dreadscott.net/works/what-is-the-proper-way-to-display-a-us-flag/ • page 148: Ledger Entry, as quoted in Dread Scott website, https://www.dreadscott.net/works/what-is-the-proper-way-to-display-a-us-flag/ • page 149: Protestors' chant, as quoted in Goldstein, page 82.

CHAPTER 6

The Arnolfini Portrait: page 154: Lorne Campbell, *The Fifteen Century Netherlandish Paintings*. London: National Gallery Company, 1998, page 134. • page 154: Karel van Mander, as quoted in, Erwin Panofsky, 'Jan van Eyck's Arnolfini Portrait', *Burlington Magazine for Connoisseurs*. 64:372 (March 1934), page 117. • page 154: Panofsky, page

124. • page 154: Panofsky, page 126.

Gauguin's Chair: page 162: Vincent van Gogh, to Theo van Gogh, *The Complete Letters of Vincent van Gogh*, 3 vols. Boston/New York Graphic Society, 1958, letter 605. • page 162: Vincent van Gogh to Theo van Gogh, Vincent van Gogh, *The Letters of Vincent van Gogh*. London: Constable & Robinson Ltd., 2003, Letter 534. • page 162: Paul Gauguin to Émile Bernard, (around 23rd November 1888), as quoted in Douglas W. Druick and Peter Kort Zegers, *Van Gogh and Gauguin: The Studio of the South*. London: Thames & Hudson, 2001, page 206. • page 164 :Vincent van Gogh to Theo van Gogh (November 1888), as quoted in, Martin Gayford, The *Yellow House: Van Gogh, Gauguin and Nine Turbulent Weeks in Provence*. Boston: Houghton, Mifflin Company, 2008, page 159.

Eine Kleine Nachtmusik: page 166: Dorothea Tanning (1936), as quoted in Jean Christophe Bailly, *Dorothea Tanning*. New York: George Braziller, Inc., 1995, page 166. • page 14: 'most aggressive', Dorothea Tanning (1999), as quoted in a letter to the Tate Gallery, https://www.tate.org.uk/art/artworks/tanning-eine-kleine-nachtmusik-t07346 • page 166: Dorothea Tanning (2005), as quoted in Alyce Mahon, *Dorothea Tanning*. London: Tate Publishing, 2018, page 7. • page 166: Dorothea Tanning (1991), as quoted in Mahon, page 15. • page 169: Dorothea Tanning (1999), as quoted in a letter to the Tate Gallery, https://www.tate.org.uk/art/artworks/tanning-eine-kleine-nachtmusik-t07346

Officer of the Hussars: page 170: Kehinde Wiley, as quoted in Thelma Golden, *Kehinde Wiley*. New York: Rizzoli, 2012, page 24. • page 170: Kehinde Wiley, as quoted in Vinson Cunningham, 'Kehinde Wiley on Painting Masculinity and Blackness from President Obama to the People of Ferguson', *The New Yorker* (22 October 2018). • page 170: Kehinde Wiley, as quoted in, Golden, page 48. • page 170: Kehinde Wiley, as quoted in Cunningham. • page 172: Kehinde Wiley, as quoted in Cunningham.

CHAPTER 7

The Awakening Conscience: page 187: *William Holman Hunt, Pre-Raphaelitism and the Pre-Raphaelite Brotherhood*. New York: London: Macmillan & Company, 1905, vol. 2; pages 429–430. • page 187: William Michael Rossetti, in Angela Thirlwell (introduction), *The Pre-Raphaelites and their World: A Personal View*. From 'Some Reminiscences' and other writings of William Michael Rossetti. London: The Folio Society, 1995, page 46. • page 187: John Ruskin, 'To the Editor of The Times (4th May 1854), in Linda Nochlin (ed.), *Realism and Tradition in Art, 1848–1900*. Englewood Cliffs, NJ: Prentice-Hall, Inc., 1966, page 127. • page 189: Dante Gabriel Rossetti to Henry Treffry Dunn (1873), as quoted in Leonée Ormond, 'Dress in the Painting of Dante Gabriel Rossetti', *Costume: The Journal of the Costume Society* 8 (1974): page 26.

Self-Portrait: page 190: Romaine brooks to Natalie Barney, 23rd June 1923, as quoted in Joe Lucchesi,

'"The Dandy in Me", Romaine Brooks's 1923 Portraits', Susan Fillin-Yeh (ed.), *Dandies: Fashion and Finesse in Art and Culture*. New York and London: New York University Press, 2001, page 153. • page 190: Charles Baudelaire, 'The Dandy', in *The Painter of Modern Life* (1863), in *The Painter of Modern Life and other Essays* (trans. and ed. Jonathan Mayne). London: Phaidon Press Limited, 2000, pages 26–27. • page 192: Hannah Gluckstein to her brother, 1918, as quoted on exhibition label, Smithsonian American Art Museum https://americanart.si.edu/artwork/peter-young-english-girl-2909 • page 192: Natalie Barney to Romaine Brooks, n.d. 1923, as quoted in Lucchesi, page 155. • page 193: *Vogue*, June 1923.

My Dress Hangs There: page 194: Edward Weston, as quoted in Claire Wilcox and Circe Henestrosa (eds.), *Frida Kahlo: Making Herself Up*. London: V&A Publishing, 2018, pages 146; 149. • page 194: Helen Appleton Read, Boston Evening Transcript (22nd October 1931), as quoted in Claire Wilcox and Circe Henestrosa, page 146. • page 197: Frida Kahlo, as quoted in Alba F. Aragón, 'Uninhabited Dresses: Frida Kahlo, from Icon of Mexico to Fashion Muse', *Fashion Theory: The Journal of Dress, Body & Culture*, 18:5 (2018), page 544 n 25. • page 197: Frida Kahlo, as quoted in Hayden Herrera, Frida *A Biography of Frida Kahlo*. New York: Harper and Row, 1983, page 143.

Big Boy: page 198: Yinka Shonibare, as quoted in Robb Young, 'Africa's Fabric is Dutch', *The New York Times* (14th November 2012). • page 198: Yinka Shonibare, as quoted in Lisa Dorin, '*Big Boy*', Art Institute of Chicago Museum Studies 32: 1 (2006): page 43. • page 201: Billy Porter, as quoted in Erica Gonzales, 'Billy Porter Slays in a Christian Siriano Tuxedo Dress on the Oscars Red Carpet', *Bazaar* (24th February 2019).

CHAPTER 8

Bust of Nefertiti: page 206: Ludwig Borchardt, as quoted in, Samir Raafat, *Cairo Times*, 1st March 2001.

The Atlas: page 210: Creighton E. Gilbert, 'What is Expressed in Michelangelo's "Non-Finito"', *Artibus et Historiae*, 24: 48 (2003), page 59. • page 215: Michelangelo, Poem 152, as translated in, James M. Saslow, *The Poetry of Michelangelo: An annotated translation*. New Haven and London, Yale University Press, 1991, page 304.

Erased de Kooning Drawing: page 220: Robert Rauschenberg, as quoted in Calvin Tompkins, 'Moving Out', *The New Yorker*, 29th February 1964, pages 39–40. • page 220: from his term 'Elemental painting', Catherine Craft, *Robert Rauschenberg*. London: Phaidon Press, 2013, page 27. • page 220: Robert Rauschenberg, as quoted Calvin Tompkins, page 66. • page 220: Tompkins, page 71.

Sugar Baby: page 224: Kara Walker, in an interview with Audie Cornish, 'Artist Kara Walker Draws Us Into Bitter History with Something Sweet', WBUR News, 16th May 2014. https://www.wbur.org/npr/313017716/artist-kara-walker-draws-us-into-bitter-history-with-something-sweet • page 224: Kara Walker, Museum of Modern Art,

video https://www.moma.org/artists/7679 • page 225: Kara Walker, as quoted in, Rebecca Peabody, *Consuming Stories: Kara Walker and the Imaging of American Race*. Oakland: University of California Press, 2016, pages 156–157.

Love is in the Bin: page 228: Alex Branczik, as quoted in Scott Reyburn, 'Banksy Painting Self-Destructs After Fetching $1.4 Million at Sotheby's', *The New York Times*, 6th October 2018. • page 228: Banksy, as quoted in Reyburn 6th October 2018. • page 228: Banksy, as quoted in Scott Reyburn, 'Winning Bidder for Shredded Banksy Painting Says She'll Keep It', *The New York Times*, 11 October 2018. • page 230: Alex Branczik, as quoted in Reyburn, 11th October 2018.